87004

D1434518

wasteland
landscape from now on
het landschap vanaf nu

Edited by
Frits Gierstberg, Bas Vroege

WITHDRAWN

FROM STOCK

Uitgeverij 010 Publishers

© **1992**, Fotografie Biënnale Rotterdam, Uitgeverij 010 Publishers,
the authors and photographers.
CIP Koninklijke Bibliotheek, The Hague
ISBN 90-6450-162-9

Authors: Tim Druckrey, Frits Gierstberg, Jan de Graaf, Ton Lemaire,
Bas Vroege
Editor: Jacqueline Hagman
Curricula vitae: Deanna Herst
Translations: Don Mader, José van Zuijlen
Design: Karelse & den Besten, Rotterdam
Photo cover: Lewis Baltz, Piazza Sigmund Freud, 1989
Printing: Veenman Drukkers, Wageningen
Lithography: Hackfurt & Cumberland, Amsterdam
Lithography cover: Van Kooten & Simons, Rotterdam

Frits Gierstberg (Haarlem, 1959) is an art historian and curator of
Perspektief and writes regularly about photography.
Bas Vroege (Gorinchem, 1958) is director of the Fotografie Biënnale
Rotterdam and Perspektief and is editor of Perspektief Magazine.
Ton Lemaire [Rotterdam, 1941] is a culture philosopher and published
Filosofie van het landschap [1970]; Over de waarde van culturen (1976);
Binnenwegen (1988) and Twijfel aan Europa (1990), Ambo publisher, Baarn.
Jan de Graaf (Curaçao, 1952) is an architect and historian, writes regularly
about city planning and landscape architecture.
Tim Druckrey is a photography critic and writes regularly about digital
techniques. He teaches at the International Center for Photography in New York.

7 DAY LOAN
778-936/DRU

27004

The Library
University College for the Creative Arts
at Epsom and Farnham

wasteland landscape from now on
het landschap vanaf nu

Frits Gierstberg / Bas Vroege

Verantwoording

"Na de industriële revolutie hebben technologie en natuur-wetenschappen in het kader van een commerciële maatschappij de praktische gevolgen laten zien van de ontgoddelijking van de natuur die door de joods-christelijke traditie was voorbereid. In de moderne industriële beschaving is volledig manifest geworden dat de archaïsche band van de mens met het landschap is doorgesneden en dat de modern-westerse mens zich innerlijk van de aarde heeft losgemaakt. Ongelimiteerde exploitatie van de natuur wordt mogelijk, menselijke bewoning en verstedelijking vullen bijna de hele aarde en maken haar voor andere levensvormen steeds onherbergzamer." [1]

Ton Lemaire

"...Overigens leidt deze analyse over de status van het landschap tot een merkwaardige paradox. In de bekende indeling nature-nurture, aangeboren-aangeleerd, cultuur of natuur, valt het landschap, dat wij bij uitstek tot de natuur zouden willen rekenen, in de categorie cultuur: door mensen bedacht en gemaakt. Het landschap hoort derhalve geheel thuis in het domein van de kunst. Sterker nog, zonder de kunst zou het landschap niet kunnen bestaan; het landschap als zodanig is een uitvinding van de kunst." [2]

Frank Lubbers

"Geuzes vijf kilometer lange strip - in de polder tussen Breukelen en Vinkeveen - is een langzaam uit (randstedelijk) afval groeiend dijk-

Introduction

'After the industrial revolution, technology and the natural sciences, in the service of a commercial society, have shown the practical consequences of the secularization of nature for which the judeo-christian tradition had laid the foundations. In modern industrial civilization it has become fully manifest that the archaic connection between persons and the landscape has been cut, and that modern Western people have inwardly freed themselves from the earth. Unlimited exploitation of nature becomes possible; the dwellings of people, and indeed urbanization, have nearly filled the earth, and make it steadily less hospitable for other forms of life.' [1]

Ton Lemaire

'...This analysis of the status of the landscape leads to a remarkable paradox. In the commonplace dichotomies nature-nurture, inherent-learned, culture or nature, the landscape, that we would account to be nature par excellence, falls into the category of culture, that which is conceived and made by mankind. Landscape therefore is entirely at home in the domain of art. Even more: without art, landscape would not exist; landscape as such is the invention of art.' [2]

Frank Lubbers

'Geuze's five-kilometer long strip in the polder between Breukelen and Vinkeveen is an embankment slowly growing from the garbage of The Netherland's mega-city. On its top a boulevard where all conceivable

forms of mass tourist activity can take place. From it, wide vistas open out over the lower-lying polder floor, completely occupied by free-standing homes, each on a parcel of ground that is three-quarters excavated so that each house is its own island surrounded by connected sailing, play and swimming water, a public recreation area in an otherwise strictly privatized, artificial situation.' [3]

Jan de Graaf

These three citations, coming from a cultural philosopher, an art historian and a landscape architect, respectively, have served as a guideline in putting together Wasteland. Lemaire's vision comes out of an analysis inclined to pessimism: Western man's relation to nature is fundamentally disrupted, and the concrete result of that is the almost total destruction of nature. In closing his article for this catalogue, in which he summarizes many views from earlier publications, he acts as public defender for what you could call the classic landscape.

This is diametrically opposed by the postmodern realism that speaks through the vision of landscape architect Adriaan Geuze, reflected by Jan de Graaf. We must no longer cling to the ideal of a virgin nature (or indeed to nature at all), but must actively develop the qualities of a completely artificial human environment in order to survive.

Finally, with Lubbers, we arrive at the view, widely held among art historians, that landscape is a construction of the human imagination, with its own history, but with an import that reaches much beyond the field of art alone. The concept of 'landscape' has little or nothing to do with nature, and everything to do with art: it stands primarily for an image, a depiction in which the codes of representation which are dominant in our society, are present in such a way as to cover up reality.

These positions do not naturally form a real theoretical framework; they form a somewhat circumscribed space with sufficient consistency to allow a discussion to get under way at all, but also enough open formulations and contradictions to upset the illusion that a neat solution is possible.

From this, it should be clear that we consciously did not make a choice for an art-historical interpretation of the concept of landscape. The genre, in itself, was not relevant for us; in this exhibit, landscape is primarily a metaphor for a way of thinking, of living, for a culture. In this exhibit, then, landscape for the most part does not have the face of nature (to whatever extent one can still speak of it), but of industrialized landscapes, of areas in the city, or on its edges, and of future visions of these. In nearly all the works in this exhibition, confrontation with a mentality comes first; in an important number of cases, it remains to be seen how concrete the subject of the image is.

Full Play

Thus also the title Wasteland. In its most frequent, literal sense, it means an unused plot. Under present conditions, these are probably the most natural areas that we (don't!) know, spots where nature, albeit after an emphatic human intervention, again has full play for a space of time.

In addition, "waste" can also refer to the fact that we exploit the land in diverse ways, from the exploration for natural resources to the business of mass tourism to using it for 'waste dumps'.

On the other side, naturally, abandoned areas represent enormous potential: they can be returned to the same use or developed into something entirely new. In the latter case, Wasteland is a metaphor for ideas and ways of thinking that we until now have ignored, for the development of a new, pluralistic foundation for values in response to the unavoidably entirely artificial landscape of the present and the future, about which we now appear to have no idea at all.

In *De illusie van Groen*[4], the philosopher Hans Achterhuis identifies two stances regarding solutions to the environmental crisis. These stances arise

lichaam. Op het dak een boulevard waar zich alle denkbare vormen van massatoerisme kunnen afspelen. Daar openen zich wijdse vergezichten over het lager gelegen polderlandschap, dat volledig bezet zal worden door vrijstaande woningen, elk op een kavel grond die voor driekwart moet worden afgegraven. Elk huis zijn eigen eiland, in een aaneengesloten gebied met vaar-, speel- en spartelwater, een openbaar recreatiegebied in een verder strikt geprivatiseerde, kunstmatige entourage. " [3]

Jan de Graaf

Deze drie citaten, afkomstig van achtereenvolgens een cultuurfilosoof, een kunsthistoricus en een landschapsarchitect, hebben gediend als een leidraad bij de samenstelling van Wasteland. De visie van Lemaire komt voort uit een tot pessimisme stemmende analyse: de relatie van de westerse mens met de natuur is fundamenteel verstoord; het concrete resultaat daarvan is de vrijwel totale vernietiging van de natuur. In zijn stuk voor deze catalogus, waarin veel gedachten zijn samengevat uit eerdere publicaties, komt hij uiteindelijk tot een pleidooi voor wat je het klassieke landschap zou kunnen noemen.

Het postmoderne realisme dat spreekt uit de door Jan de Graaf weergegeven visie van landschapsarchitect Adriaan Geuze, staat daar diametraal tegenover: we moeten niet langer proberen vast te houden aan het ideaal van de (ongerepte) natuur, maar dienen de kwaliteiten van een volledig kunstmatige leefwereld actief te ontwikkelen (om te overleven).

Met Lubbers tenslotte, zijn we bij de binnen de kunstgeschiedenis bekende opvatting dat het landschap een menselijke (beeld)constructie is met zijn eigen geschiedenis maar met een portee die veel verder reikt dan het gebied van de kunst alleen: het begrip landschap heeft weinig of niets te maken met natuur en alles met kunst; het staat vooral voor een beeld, een afbeelding waarvan de beeldcodes dusdanig dominant in onze voorstellingen aanwezig zijn dat ze de werkelijkheid toedekken.

Een werkelijk theoretisch kader vormen deze stellingnamen natuurlijk niet; ze vormen een enigszins afgebakende ruimte met voldoende consistentie om een discussie op gang te brengen maar ook genoeg open formuleringen en tegenstrijdigheden om de illusie van een oplossing steeds weer te verstoren.

Het zal daarmee duidelijk zijn dat we bewust niet hebben gekozen voor een kunsthistorische interpretatie van het begrip landschap. Het genre, op zichzelf, was voor ons niet relevant; het gaat bij deze tentoonstelling vooral om het landschap als metafoor voor een wijze van denken, van leven, voor een cultuur. Het landschap heeft in deze tentoonstelling dan ook meestal niet de gedaante van natuur (voorzover daar hoe dan ook nog sprake van kan zijn) maar van geïndustrialiseerde landschappen, van gebieden in de (periferie van de) stad en van toekomstvisies daarop. Bij vrijwel alle werken in deze tentoonstelling staat de confrontatie met een mentaliteit voorop; hoe concreet het onderwerp van het beeld in een belangrijk aantal gevallen ook valt te benoemen.

Vrij spel

Daarom ook de Engelstalige titel Wasteland. In de meest voorkomende letterlijke vertaling staat dat woord voor braakliggend terrein. Het zijn onder de huidige condities wellicht nog de meest natuurlijke gebieden zijn die wij (niet!) kennen. Gebiedjes, waar de natuur, zij het na een nadrukkelijke menselijke ingreep, voor langere tijd volledig vrij spel heeft.

Daarnaast refereert 'waste' ook aan het feit dat we het land op diverse manieren exploiteren, van de exploratie van natuurlijke hulpbronnen tot het bedrijven van massatoerisme om het vervolgens na gebruik te 'dumpen'.

Braakliggende terreinen vertegenwoordigen anderzijds natuurlijk enorme kansen; ze kunnen ontwikkeld worden tot meer van hetzelfde of iets dat er nog niet was. In dat laatste geval staat Wasteland voor ideeën en denkwijzen die wij tot nu toe hebben genegeerd; voor het ontwikkelen van nieuwe, pluralistische waarderingsgrondslagen voor het hedendaagse en toekomstige, onvermijdelijke geheel kunstmatige landschap waar we nu geen raad mee blij-

ken te weten.

In *De illusie van Groen*[4] signaleert filosoof Hans Achterhuis twee houdingen waar het gaat om oplossingen voor de milieucrisis. Die houdingen komen voort uit het typisch westerse onderscheid tussen een 'natuurwetenschappelijke' of 'fysische' en een 'vrije natuur': de technologen, die de oplossing uit de huidige crisis zoeken in de technologische vooruitgang, en de natuurliefhebbers, die voortdurend pleiten voor het behoud van de natuur. (Twee visies die best in één persoon of groepering verenigd kunnen zijn: zie bijvoorbeeld de New Age beweging, waar bewondering voor de techniek gepaard gaat met het geloof in natuurgeneeswijzen, macrobiotisch eten et cetera). Beide standpunten zijn gebaseerd op de maakbaarheid van de natuur en overigens vaak in tegenspraak met elkaar, zo constateert ook Achterhuis. Zo baseert de 'terug naar de natuur'-beweging haar argumentatie vaak op kennis over de aarde die alleen met behulp van de moderne technieken waartegen zij fulmineert, verkregen kan worden.

Alles wijst erop dat na het verdwijnen van de grote politieke ideologieën, de op 'survival' betrokken ecopolitiek de belangrijkste machtsfactor gaat vormen. Aard en omvang van de problematiek leiden nu al tot pleidooien voor het instellen van supranationale gezagsorganen die de internationale milieuwetten dienen op te stellen en handhaven. Het nemen van "eenzijdige" stappen blijft immers achterwege aangezien dit gelijk zou staan met economische zelfmoord. Maar het uit handen geven van belangrijke bevoegdheden is in democratische zin vaak slecht te regelen waardoor bij menigeen schrikbeelden van een dictatuur van de ecologie ontstaan.

In een recent interview naar aanleiding van zijn publicatie *La peste verte*[5] stelt de Franse econoom Gérard Bramouillé: "De politieke partijen zijn gegijzeld door de milieumode. Politici zijn verplicht om allemaal dezelfde taal uit te slaan op straffe van weglopende kiezers." En even verderop: "Voor de bureaucraten is dit een situatie om van te dromen. Hoe meer de sfeer van een catastrofe wordt gecreëerd, hoe meer geld en macht en bevoegdheden bij het openbaar bestuur komen. De ecologische mode is voor de bureaucratie een prachtig alibi om opnieuw het heft in handen te nemen nadat op andere terreinen op een gruwelijke manier is gefaald."[6]

Hardnekkige behoudzucht

De ecologie als maatschappelijke factor mag dan inmiddels enige geschiedenis bezitten; de vertaling ervan in politieke termen is nog uiterst eenzijdig. Kritische geluiden als van Bramouillé en de soms uiterst intolerante reacties op zijn standpunten vormen echter het schoorvoetende begin van een hoogstnoodzakelijk debat. Een debat dat de discussie diepgang kan verlenen en hopelijk niet louter door angst zal worden gestuurd (hoe reëel die ook is). Een debat dat hopelijk ook de eenzijdigheid van de milieubeweging zal doorbreken. In haar ééndimensionele, hardnekkige behoudzucht is deze strikt genomen uitermate conservatief en ontwikkelt ze geen visie op een stedelijke cultuur. Hoe relevant is het om fanatiek te streven naar het behoud van 'natuurgebieden' (en te discussiëren over het 'terugrestaureren' daarvan, conform de jongste inzichten), wanneer het overgrote gedeelte van onze omgeving voor de mensen niet (meer) lijkt te bestaan getuige een onderzoek uit het begin van de jaren tachtig van de Franse DATAR?[7] Gevraagd naar het beeld dat men van de eigen omgeving had, gaf een doorsnee van de Franse bevolking een onthullende beschrijving; één die meer overeenkomsten vertoonde met een ansichtkaart dan met de werkelijke situatie. Wat werd weggelaten, waren de typische toevoegingen van meer recente datum. Snelwegen, hoogspanningsmasten, flatgebouwen, industriegebieden, lichtreclames, 'sier'bestratingen, parkeerplaatsen, afvalbakken, glascontainers, abri's enzovoorts, ze lijken voor de burger van vandaag geen waarden te vertegenwoordigen. Wat voor de stadsbewoner aan waardevols in de realiteit rest, zijn de nostalgische overblijfselen van het stedelijk verleden, de kunstmatigheid van het gemiddelde natuurmonument en de kitsch van het landschapspark waar boeren zijn gedegradeerd tot suppoosten in blauwe kiel die betaald worden om op een

from the typical Western distinction between "scientific" or "physical" and "free" nature: technologists, who seek a solution to the present crisis in technological progress, and nature lovers, who constantly plead for the preservation of nature. It is best if these two visions can be united in one person or group, as, for instance, in the New Age movement, where admiration for technology goes together with belief in natural healing, macrobiotic foods, et cetera. Both standpoints are based on the possibility of repairing nature, but apart from that are generally in direct contradiction to one another, according to Achterhuis. Ironically, the "back to nature" movement often bases its arguments on a knowledge of the earth that could only have been obtained by the modern techniques against which they fulminate.

Everything indicates that after the disappearance of the great political ideologies, the "ecopolitics" concerned with survival forms the most important power factor. The nature and extent of the problems now lead to pleas for establishing supranational authorities that should formulate and maintain international environmental laws. "Unilateral" steps will not be taken, as these would be equivalent to economic suicide. But, from the viewpoint of democracy, letting important powers pass out of one's hands often sits badly, and for many the bogey of an "ecological dictator" is all too real.

In a recent interview, on the occasion of the publication of his *La peste verte*[5], the French economist Gérard Bramouillé suggested: 'The political parties are held hostage by the fad for the environment. Politicians are all required to say the same thing, on pain of losing voters.' Even more, 'This situation is a bureaucrat's dream. The more serious the atmosphere of crisis that is created, the more money, authority and power accrues to public authorities. For the bureaucracy, the ecological fad is a perfect alibi to once again draw their sword, after earlier attempts on other grounds have been dismal failures.'[6]

Stubborn Passion for Preservation

Ecology as a social factor may, then, possess some history; translating it into political terms is still extremely one-sided. Critical voices like Bramouillé's, and the sometimes harshly intolerant reactions to his position, form the reluctant beginning of an absolutely necessary debate. It is a debate that can lend depth to discussions and hopefully will not be actuated purely by fear, no matter how much cause there is for that. It is a debate that hopefully will also break through the bias of the environmental movement. This is, in the strictest sense, extremely conservative in its one-dimensional, stubborn passion for preservation, and nourishes no vision of an urban culture. How relevant is it to strive fanatically for the preservation of "natural areas", and to discuss their "back-restoration" in conformity to the latest line, when, as the French DATAR study[7] at the beginning of the 1980's revealed, for many people the overwhelming majority of our surroundings no longer appear to exist? Asked about the image that people had of their own surroundings, the average French citizen gave a revealing description, one that showed more agreement with a picture postcard than with the real situation. What got left out were the typical additions of more recent years: highways, high-tension piles, tower flats, industrial areas, neon advertising, 'decorative' pavements, parking lots, garbage containers, glass recycling bins, bus stop shelters, and so forth. All these appear to have no value for the citizen today. What in reality remains valuable to the urbanite are the remains of urban history, the artificiality of the average natural monument, and the kitsch of the landscape park where farmers are degraded to attendants in blue smocks who are paid to carry on farming in old-fashioned ways.

This reassuring treasuring of the past - in fact quite disturbing - is to no small degree possible through the image of the landscape that photography, in particular, has created. It is an image that until this very day is determined by a tradition that reaches directly back to 18th and 19th

century landscape painting, and is strongly connected with Romanticism. Much of contemporary landscape photography still pays tribute to this by its attention to the sublime, the untouched-by-the-hand-of-man. Both viewers and photographers are so pre-programmed for traditionally determined content in a landscape image, in combination with traditional formal interpretation of images, that a critical entry into such images is almost impossible. It is the genre of 'landscape' that is perceived, with all its historical connotations, and not the real components of the depiction. In a sense, the Romantic tradition displays characteristics of a narcotic that gives us a pleasant high when we want to escape confrontation with the awful outer world. In that respect, Virtual Reality is perhaps a still more powerful drug: it enables us to physically move in surroundings that exist only in a digital sense. Whoever thinks that it will not come to that, should buy the Dutch magazine EGO 2000: Magazijn voor transformatie & bewustwording (Magazine for transformation & consciousness-raising), published by Egosoft in Amsterdam, in which both on the editorial pages and in the advertisements high tech computer systems for virtual reality programs communicate in a completely natural way with mind-expanding vitamin preparations and assorted spiritual courses.

For us, there were roughly four main lines followed in putting together Wasteland. With Lemaire's analysis in the back of our heads, we first thought of people whose approach shows a relationship with that of Hamish Fulton, an artist who strives for a new magical connection with nature, and in that way confronts us with the relation to nature that we have lost.

We next thought of the photographers who combine a critical (sometimes clearly ecological) stance with a traditional visual vocabulary. A third approach was taken by image makers who want to escape from the traditional visual tradition by trying to develop a formal idiom that would enable them to better represent the chaos and complexity of our world. It should be clear that Lubber's highlighting the notion of landscape as a product of human, cultural images inspired us to seek out these two views. The fourth group, finally, consists of those people who try to develop a sometimes very free vision of the landscape, and/or the society of the future, with the computer as the most obvious medium for developing these ideas. Here we are potentially closest to Adriaan Geuze.

In practice, it turns out that this frame of reference is easy to use, primarily to indicate what we did not want to show. But rather than speaking of a framework, it is perhaps better to speak of axes that determine a three-dimensional space, for which the borders are not indicated and in which, in principle, there is room for an infinite number of combinations of elements of the groups described. A number of these elements - 56, to be precise - confront you in Wasteland. It has become, to continue to use the language of the landscape, a panorama of views through the elaboration of a cultural critique.

Notes

1 Ton Lemaire: *Een nieuwe aarde - Utopie en ecologie*, in: *Binnenwegen*, Baarn, Ambo, 1988, p. 145
2 Frank Lubbers: *Het landschap - De geschiedenis van een cultuur-verschijnsel*, in: Metropolis M, 1991, nummer 2.
3 Jan de Graaf: *Loze gronden*, in: *Wasteland*, Uitgeverij 010, Rotterdam, 1992.
4 Hans Achterhuis: *De illusie van Groen*, De Balie, Amsterdam, 1992.
5 Gérard Bramouillé: *La peste verte*, Ed. Les Belles Lettres, 1992.
6 Interview with Bramouillé by Henk Steenhuis, in: HP/De Tijd, 10/7/92.
7 Interview with François Hers by Hripsimé Visser, in: Perspektief No. 28/29, June 1987.

achterlijke wijze landbouw te bedrijven.

Deze geruststellende (maar feitelijk verontrustende) koestering van het verleden is overigens in niet onbelangrijke mate mogelijk door het beeld dat met name de fotografie van het landschap heeft gecreëerd. Een beeld dat tot op vandaag is bepaald door een traditie die direkt uit de 18e en 19e-eeuwse (landschaps)schilderkunst is voortgekomen en sterk verbonden is met de Romantiek. In de aandacht voor het sublieme, het ongerepte, is veel hedendaagse landschapsfotografie daaraan nog altijd in sterke mate schatplichtig. Zowel beschouwers als fotografen zijn zelfs zodanig voorgeprogrammeerd op een traditioneel bepaalde inhoud van een landschapsbeeld, in combinatie met een traditionele formele beeldopvatting, dat een kritische inzet van een dergelijk beeld vrijwel onmogelijk is. Waargenomen wordt het genre (landschap) met alle historische connotaties van dien en niet de werkelijke componenten van de voorstelling. De Romantische traditie vertoont daarmee kenmerken van een verdovend middel dat ons in een aangename roes brengt waardoor we in staat zijn de confrontatie met de boze buitenwereld te ontlopen. Virtual reality is in dat opzicht waarschijnlijk een nog veel krachtiger medicijn: het stelt ons in staat fysiek te bewegen in een omgeving die uitsluitend in digitale zin bestaat. Wie denkt dat het allemaal zo'n vaart niet zal lopen, kope het Nederlandse tijdschrift EGO 2000, Magazijn voor transformatie & bewustwording, uitgegeven door Egosoft in Amsterdam, waarin zowel op de redactionele pagina's als in de advertenties high-tech computersystemen voor virtual-realitysystemen op volkomen natuurlijke wijze communiceren met geest-verruimende vitaminepreparaten en allerhande spirituele cursussen.

Grofweg bestonden er voor ons vier hoofdlijnen voor de samenstelling van Wasteland: met de analyse van Lemaire in het achterhoofd dachten we in de eerste plaats aan mensen die in hun benadering verwantschap vertonen met Hamish Fulton, een kunstenaar die (opnieuw) een magische band met de natuur nastreeft en ons op die wijze confronteert met een relatie met de natuur die wij zijn kwijtgeraakt.

In de tweede plaats dachten we aan de fotografen met een kritische (soms duidelijk ecologische) stellingname in combinatie met een traditionele beeldtaal. De derde groep stond voor de beeldmakers die willen ontsnappen aan de traditionele beeldtraditie door te proberen een formeel idioom te ontwikkelen dat beter in staat zou zijn de chaos en de complexiteit van onze wereld te verbeelden. Het zal duidelijk zijn dat de aanleiding voor deze twee opvattingen was ingegeven door Lubbers' aanscherpen van de notie van het landschap als produkt van menselijke beeldcultuur.

De vierde groep, tenslotte, bestaat uit mensen die proberen een, soms zeer vrije, visie te ontwikkelen op het landschap c.q. de samenleving van de toekomst, met de computer als meest voor de hand liggende medium voor de ontwikkeling van deze ideeën. Hier zitten we, in potentie, het dichtst bij Adriaan Geuze.

In de praktijk bleek dit kader goed te hanteren, vooral om aan te geven wat we per se niet wilden laten zien. In plaats van kader is het misschien beter om te spreken van assen die een driedimensionele ruimte aangeven. Een ruimte waarvan de grenzen niet aangegeven zijn en waarbinnen in principe oneindig veel combinaties van elementen uit de aangegeven groepen mogelijk zijn. Met een aantal daarvan (om precies te zijn 56) confronteert Wasteland u. Het is, om in landschappelijke termen te blijven praten, een panorama van opvattingen geworden met de uitwerking van een cultuurkritiek.

Noten

1 Ton Lemaire: *Een nieuwe aarde - Utopie en ecologie*, in: *Binnenwegen*, 1988, Ambo, Baarn, pag. 145.
2 Frank Lubbers: *Het landschap - De geschiedenis van een cultuur-verschijnsel*, in: Metropolis M, 1991 nummer 2.
3 Jan de Graaf: *Loze gronden*, in: *Wasteland*, 1992, Uitgeverij 010, Rotterdam.
4 Hans Achterhuis: *De illusie van Groen*, 1992, De Balie, Amsterdam.
5 Gérard Bramouillé: *La peste verte*, 1992, Ed. Les Belles Lettres.
6 Interview met Bramouillé door Henk Steenhuis, in: HP/De Tijd, 10/7/92.
7 Interview met François Hers door Hripsimé Visser, in: Perspektief No. 28/29, juni 1987.

between wilderness and wasteland

tussen wildernis en wasteland

Ton Lemaire

Natuur en cultuur

Hoe mensen zich tot de natuur verhouden, wordt door hun cultuur bepaald. Het landschap bevestigt deze algemene stelling. Want het landschap is een cultureel verschijnsel in de dubbele of zelfs drievoudige zin van het woord. Op de eerste plaats, op het niveau van de waarneming, veronderstelt het landschap een typisch menselijke blik, een menselijk perspectief op de ruimte. Op de tweede plaats, als afbeelding in schilderkunst of fotografie, is het een culturele constructie op basis van de hierboven genoemde waarneming. En tenslotte is een dergelijk landschap meestal - maar niet altijd - de weergave van een cultuurlandschap, dat wil zeggen: van land dat mede dankzij menselijke ingreep en aanwezigheid is gevormd. Maar het belang van het culturele element in het landschap neemt niet weg dat het precies de verhouding tot de natuur is die het landschap tot een landschap maakt. Landschap is dan ook (de afbeelding van) een ontmoeting tussen cultuur en natuur.

Landschap en burgerij

Het landschap als genre in de schilderkunst is een typisch modern verschijnsel. Als het in de late middeleeuwen al voorkomt, dan is het als achtergrond van met name religieuze taferelen. Pas vanaf omstreeks 1500 verschijnen de eerste echte landschappen; met andere woorden: emancipeert het landschap zich tot hoofdthema van de voorstelling. Het is niet toevallig dat ook de opkomst van het portret in ongeveer dezelfde tijd valt. Landschap en portret zijn

Nature and Culture

How people relate to nature is determined by their culture. Landscape confirms this general proposition, because landscape is a cultural phenomenon in a double - or in fact, triple - sense of the term. At the first level, that of perception, landscape presupposes a typical human outlook, a human perspective on space. At the second level, as an image in painting or photography, it is a cultural construction built upon this perception. At the final level, such landscapes for the most part, though not always, reproduce a cultural landscape, that is, land that has been shaped by human presence or intervention. But the importance of the cultural element in landscape does not eliminate the fact that it ultimately is a relation to nature that makes a landscape a landscape. Thus landscape is the meeting of nature and culture, and the depiction of this meeting.

Landscape and the Bourgeois

As a genre in painting, landscape is a typically modern phenomenon. When it first appears in the late middle ages, it serves as a background, particularly for religious scenes. Soon after 1500, the first real landscapes appear, or from another perspective, the landscape liberates itself to become the main theme. It is not by chance that the rise of the portrait takes place at about the same time. Landscape and portrait are both typical expressions of the modern era, in which the awakening of modern man man-

ifests itself. In the one case, the autonomous, free individual is presented; in the other case the world is represented as an autonomous entity. The origin and development of both genres was supported by the bourgeois, precisely the class that transformed medieval society into modern society. It is also the class that approaches, describes and depicts the everyday world with sober eyes. Thus the landscapes of the early modern period reflect the perspective on the world of the rising bourgeois. It is no wonder that the first great flowering of landscape painting took place in The Netherlands, and first in the south of the country, where a self-conscious bourgeois had fought for the liberation of their national territory. It is also meaningful that the absolute high point of landscape as a genre should be reached in the nineteenth century, the century of the triumph of bourgeois society.

In the twentieth century, cracks and holes began to appear in this society. Two world wars, economic crises and decolonization shook the self-confidence of the bourgeois class. People began to question western cultural values, relativism and skepticism raised their heads, and at times the population was tormented by fears of 'the decline of civilization'. In art - always a good seismograph for subterranean dislocations in culture - artists broke with the aesthetic order and code. Expressionism, cubism, surrealism, magic realism, and other movements transformed the familiar forms of people and landscape. Landscapes that were painted by De Chirico, Tanguy, Dali, Willink, Delvaux and others are a world away from those of impressionism, perhaps the last movement in which the outlook of bourgeois society was expressed and celebrated. Of course, in the twentieth century landscapes could still be painted and photographed in the style of the previous century, but that does not detract from the fact that in our time the landscape as genre has been robbed of importance and, moreover, that the new landscapes that are depicted appear unfriendly, inhospitable, hard and empty.

City and Country

The preceding short sketch of the history of the western landscape should perhaps be complemented by the addition of another perspective, that of the relation between the city and country. After all, the social stratum that supports - or supported - the landscape was preeminently an urban class. The landscape is accordingly an urban perspective on the world. Because landscapes usually depict the country, one can characterize landscape painting as the visual appropriation of the land by the city. The deeper reason why landscape supposes the separation of city and country lies in the fact that country-dwellers, particularly farmers, are so much connected and involved with their land in practical ways that they have neither the need, nor probably the capacity, to look on their world as a landscape. To do that, presupposes a certain freedom in respect to direct practical and utilitarian connections with the earth; it is precisely that freedom that makes it possible for a viewer to consider land as a entity. It was the rise of the modern city that produced this necessary freedom and distance. Only a self-conscious bourgeois, freed from both the feudal bonds of serfdom and the daily struggle with a stubborn nature, is able to see and value land as a landscape.

The enjoyment of nature and the aesthetic appreciation of nature assume, generally speaking, social dominion over nature. Only with the early-modern period did Europe begin to acquire more and more control over nature, soon backed up by the rise of the modern physical sciences, and accelerated by their application in the modern technology that increasingly permeated our relation to nature after the industrial revolution. But I would go a step further: not only does the appreciation of nature as landscape assume a certain degree of control over nature, but at the same time it offers a certain counterbalance against it. The rise of the landscape accompanies and compensates for the objectification and reification that is demanded by power over nature in modern times. Thus there seems to be an intrinsic connection between the rise - and the consequences - of the view of the world of the

beide typische uitingen van de moderne tijd, waarin het ontwaken van de moderne mens zich manifesteert. In het ene geval presenteert zich het autonome, vrije individu; in het andere geval wordt de wereld als autonome totaliteit voorgesteld. Opkomst en ontwikkeling van beide genres wordt gedragen door de klasse der burgerij, die immers juist de klasse is die de middeleeuwse maatschappij gaat transformeren in een moderne maatschappij. Het is ook deze klasse die de wereld met nuchtere ogen van alle dag zal benaderen, beschrijven en afbeelden. In de landschappen van de (vroeg-)moderne tijd weerspiegelt zich dus het perspectief op de wereld van de opkomende burgerij. Geen wonder dat de eerste grote bloei van de landschapsschilderkunst plaatsvindt in de Nederlanden, eerst de zuidelijke, dan in Holland, waar juist een zelfbewuste burgerij de vrijheid van haar nationale ruimte had bevochten. Zo ook is het veelbetekenend dat het absolute hoogtepunt van het landschap als genre in de negentiende eeuw valt, want dit is ook de eeuw van de triomf van de burgerlijke maatschappij.

In de twintigste eeuw daarentegen ontstaan er bressen en scheuren in het bouwwerk van deze maatschappij. Twee wereldoorlogen, economische crises en dekolonisatie schokken het zelfbewustzijn van de burgerklasse. Men begint te twijfelen aan de westerse beschaving. Relativisme en scepticisme steken de kop op en bij periodes wordt men gekweld door vrees voor een 'ondergang van de beschaving'. In de kunst - altijd een goede seismograaf voor onderaardse verschuivingen in de cultuur - breekt men met de esthetische orde en code. Expressionisme, kubisme, surrealisme, magisch realisme enzovoorts, transformeren de vertrouwde vormen van mens en landschap. De landschappen die geschilderd worden door onder andere De Chirico, Tanguy, Dali, Willink, Delvaux verschillen wel hemelsbreed van die van het impressionisme, misschien wel de laatste vorm waarin de burgerlijke maatschappij haar uitzicht op de wereld heeft neergelegd en gevierd. Natuurlijk worden er in twintigste eeuw nog volop landschappen geschilderd en gefotografeerd in de stijl van de vorige eeuw, maar dat neemt niet weg dat het landschap als genre in onze tijd aan belang heeft ingeboet en dat bovendien de nieuwe landschappen die worden afgebeeld er nogal mensvijandig, onherbergzaam, versteend en leeg uitzien.

Stad en platteland

Het is wellicht verhelderend om de voorafgaande korte schets van de geschiedenis van het westerse landschap vanuit een ander perspectief aan te vullen, namelijk dat van de verhouding tussen stad en platteland. De sociale laag immers die de draagster is (of was?) van het landschap, is bij uitstek een stedelijke klasse. Het landschap is derhalve een stedelijk perspectief op de wereld. En omdat landschappen veelal het platteland afbeelden, kan men de landschapsschilderkunst karakteriseren als de visuele toeëigening van het land door de stad. De dieperliggende reden waarom het landschap de scheiding van stad en platteland veronderstelt, is hierin gelegen dat de plattelanders, met name de boeren, zozeer in praktisch opzicht met hun land zijn verbonden en verwikkeld dat ze noch de behoefte, noch waarschijnlijk het vermogen hebben om hun wereld als landschap voor ogen te stellen. Daartoe is een zekere vrijheid nodig ten opzichte van de direct praktische en utilitaire banden met de aarde; pas die maakt het mogelijk om als toeschouwer het land als totaliteit te bekijken. Het is juist de moderne stad die deze vereiste vrijheid en afstand heeft voortgebracht. Pas een zelfbewuste burgerij, bevrijd van zowel de feodale banden van horigheid als van de dagelijkse worsteling met een weerbarstige natuur, is in staat om het land als landschap te zien en te waarderen.

Natuurgenot en de (esthetische) toewending tot de natuur veronderstellen, in het algemeen gesproken, de maatschappelijke heerschappij over de natuur. Juist vanaf de vroeg-moderne tijd gaat Europa de natuur meer en meer beheersen, spoedig ondersteund door de opkomst van de moderne natuurwetenschappen en versneld door hun toepassing in de moderne techniek die vanaf de industriële revolutie onze verhouding tot de natuur meer en meer doordringt. Maar ik wil nog een stap verder gaan: niet alleen veronderstelt de

toewending tot de natuur als landschap een bepaalde mate van natuurbeheersing, maar zij biedt daarvoor tevens een zeker tegenwicht. Het ontstaan van het landschap begeleidt en compenseert de objectivering en reïficatie die de macht over de natuur in de moderne tijd nu eenmaal vereist. Er blijkt dus een intrinsieke samenhang tussen enerzijds de opkomst - en de gevolgen - van een natuurwetenschappelijk wereldbeeld en anderzijds de ontdekking van de esthetische dimensie van de natuur als landschap in de kunst. Deze presentatie van de natuur als landschap heeft de positieve functie om in een beschaving wier vrijheid gebaseerd is op heerschappij over een als louter mechanisme opgevatte en benaderde natuur, de mens te herinneren aan de omringende, zintuiglijk waarneembare, levende totaliteit van de natuur. In dit brede kader bezien, bestaat de functie van de landschapsschilderkunst eruit dat ze voor het moderne subject, dat zijn emancipatie met name heeft verworven door natuur te onderwerpen, de band met de levende natuur voor de menselijke leefwereld zichtbaar maakt en vasthoudt [1]. Aangezien de stad het centrum is van de nieuwe macht over een geobjectiveerde natuur en het platteland de ruimte is waar de stedelijke natuurverhouding het laatst doordringt, ligt het voor de hand dat het platteland het voornaamste onderwerp wordt van de afgebeelde landschappen. Zo ontstaat de ten dele onjuiste correspondentie van de tegenstelling stad/platteland met die van cultuur/natuur. Onjuist: de ruimte van het platteland is immers grotendeels een cultuurlandschap, geenszins pure natuur of wildernis. Maar ook in zekere zin juist: in de ogen van de stedeling beheerst de boer de natuur niet, maar is deze blijven steken in een pre-moderne natuurverhouding. De geschiedenis van het landschap in Europa sinds het einde van de middeleeuwen weerspiegelt zo op diverse niveaus de verhouding van stad tot platteland. En niet in de laatste plaats ook dat wat stedelingen dachten dat het land was, of wat zij hoopten of erin projecteerden: kortom, hun voorstellingen, dromen en illusies. [2]

Crisis in het landschap

In de twintigste eeuw wordt zichtbaar en voelbaar wat de prijs is van de bevrijding van de natuur door de stad. De zich in meerdere golven doorzettende verstedelijking dringt zodanig het platteland binnen dat de tegenstelling stad/platteland zelf grotendeels vervaagt of verdwijnt. Daardoor verliest het land meer en meer zijn traditionele functie als tegen-ruimte van de stad: die van niet-verzakelijkte, niet-industriële, en niet-beheerste ruimte tegenover de urbane, industriële en artificiële ruimte van de stad. Bovendien blijkt vooral vanaf de jaren zeventig hoe de op de in oorsprong stedelijke natuurverhouding gebaseerde natuurbeheersing tot ernstige milieuproblemen heeft geleid, die in de loop van de jaren tachtig als 'milieucrisis' in het maatschappelijk bewustzijn een plaats krijgen. De ontwikkeling van de industriële maatschappij heeft ook de landbouw ingrijpend veranderd, zodat deze meer en meer een tak van industriële bedrijvigheid is geworden met een stedelijke mentaliteit. Gevolg is met name de snelle vernietiging van het oude cultuurlandschap dat in de eeuwen daarvoor was opgebouwd door vroegere generaties landbouwers. Zowel deze veranderingen in het landschap alsook de al eerder gesignaleerde breuk met de esthetische orde van de negentiende-eeuwse maatschappij hebben geleid tot een crisis van of in het landschap. Tegelijk met de twijfel aan de identiteit van het moderne subject schijnt ook de vertrouwde ruimte te desintegreren, al leeft natuurlijk de traditionele landschapscode (het pittoreske, romantische) in sommige kringen nog voort. Kennelijk is het moderne landschap - in de twee betekenissen van het woord - ten onder gegaan. Wat zal het postmoderne landschap zijn, het landschap van de 21e eeuw?

Men kan betogen dat het landschap dat ten onder gaat slechts een tijdgebonden verschijningsvorm van landschap is; dat wat verdwijnt het romantische, idyllische landschap is van een voorbije periode, en dat daardoor juist de ruimte vrijkomt voor de realiteit van een volledig geürbaniseerde en geïndustrialiseerde samenleving. Men moet industrieterreinen, vuilnisbelten, uitvalswegen en autowegen, buitenwijken en 'wastelands' durven afbeelden, want ze bepalen nu eenmaal het uitzicht van de wereld van nu. Het zou mis-

natural sciences on the one side, and on the other, the discovery in art of the aesthetic dimension of nature as landscape. In a civilization whose freedom is based on a dominion over a nature that is approached and considered purely as mechanism, this presentation of nature as landscape has the positive function of reminding people of the encompassing, living totality of nature, perceivable to the senses. Seen in this broad framework, the function of landscape painting is to make the connections between living nature and the human world visible for the modern subject, who has attained his liberation particularly by the subjugation of nature, and thus reinforce these connections [1]. Considering that the city is the center of the new power over an objectified nature, and the country is where this urban relation to nature last penetrates, it is self-evident that the country would be the main subject depicted in landscapes. It is here that the partly inaccurate parallel between the paired antitheses city/country and culture/nature arises. This is inaccurate, because the country is after all largely a cultural landscape too, in no sense pure nature or wilderness. But it is also in a certain sense accurate: in the eyes of the urban dweller, the farmer does not dominate nature, but continues to be stuck in a pre-modern relation to nature. The history of the landscape in Europe since the end of the middle ages reflects the relation between city and country on various levels. Not the least of these is what the urbanites thought the land was, or what they hoped it was and projected into it - in short, the urbanites' assumptions, dreams and illusions. [2]

Crisis in the Landscape

The price paid for the city's liberation from nature became visible and tangible in the twentieth century. Urbanization, carried out in multiple waves, forced itself so deeply into the country that the antithesis between city and country largely was blurred or disappeared. Through this, the land increasingly lost its function as a counter-space to the city, the non-commercial, non-industrial, uncontrolled space in contrast to the urbane, industrial and artificial space of the city. Moreover, especially since the 1970's, it has become obvious how the domination of nature, based on the original urban relation to nature, has led to serious environmental problems, and in the course of the 1980's this has claimed a place in our social consciousness as the "environmental crisis". The development of industrial society has also radically changed agriculture, so that it increasingly has become a function of industrial activity with an urban mentality. One consequence, particularly, is the quick destruction of the old cultural landscape that was built up in the previous centuries by earlier generations of farmers. Both these changes in the landscape, and the break with the aesthetic order of the nineteenth century already discussed, led to a crisis of, or in, landscape. Parallel with the modern subjects' doubts about their identities, the familiar space around them disintegrated, although obviously the traditional picturesque, romantic landscape lived on in some circles. Apparently modern landscape - in both meanings of the word - has gone down. What will post-modern landscape be, the landscape of the twenty-first century?

One can demonstrate that the landscape that has gone under is only one manifestation of landscape, a product of its time; that what has disappeared is the romantic, idyllic landscape of a past era; and that this has merely made now room for the reality of a completely urbanized and industrialized society. One must dare to depict industrial parks, garbage dumps, discharge pipes and expressways, suburbs and 'wastelands', simply because these are what now determine the view of the world. It would be misleading and hypocritical to continue to paint and photograph unspoiled nature and rustic landscapes, while nearly everywhere high-tension lines, factory smokestacks and throughways rule our space. The periphery of the city has become the most widespread landscape. Nowhere in The Netherlands, and only in some remote corners of Europe, is pure nature, or wilderness, to be found. Because pure nature no longer exists, the dis-

tinction between nature and culture has largely lost its function. Culture is omnipresent; modern people leave their tracks and products behind everywhere. In post-modern landscape, it is no longer nature or the country that is the main focus of attention, but the 'wasteland' and the periphery of the metropolis, an amalgam of nature and culture, culture and nature, in which it is impossible to trace the distinctions. Typically, representatives of this point of view have the inclination to expand and plane down the term 'landscape', until it merely becomes equivalent to the more general 'environment'. [3]

Postmodern Landscape?

According to the view set forth above, the main interest of postmodern landscape will be found in the periphery of the city and in 'wastelands'. Before I move on to developing my own point of view on this, I want to point out that a parallel progression is to be seen in nature conservation. There is a new generation that is tired of just fighting rear-guard actions to defend natural areas as reservations against constant further inroads by a polluting modern society. They have been inspired by the positive possibilities of nature-development and "natureculture". They point out that traditional conservation has not taken in how, precisely as a consequence of large scale modern intervention in nature, attractive new natural areas have come into existence (i.e. the Oostvaardersplassen in The Netherlands). By concentrating too much on preserving the landscape of the past, people have too little eye for that which is being shaped now, in the present. In this way, too, people are discovering a positive side to 'wastelands'.

I come at last to the formulation of my own position. Let me first state that I find it completely legitimate and refreshing that more attention is being given to 'wasteland', to 'ugly' landscapes, and to the periphery of the city. It would be a denial of the present for people to hold fast to a landscape code that arose in the last century. The discrepancy between tradition and social reality would become too great. But I am also of the opinion that people go to the other extreme when this is represented as the future of landscape, as if the classic or traditional landscape has been superseded and relegated to the past. I find the acknowledgement of the meaning of 'wasteland' dubious when that goes together with the rejection of the classical landscape. The danger in doing so is that one thereby gives in too easily before the reality and mentality of the contemporary, highly industrialized, welfare state. Why should art be nothing but a total reflection of present-day reality? After all, it can also be a protest against it, dream of new possibilities, remember the past! I fear that an all too emphatic plea for 'wasteland' is an expression of the same mentality that is also responsible for the degradation of the traditional cultural landscape, in short, the mentality that lies at the root of the environmental crisis. It is a mentality in which nature is approached as an aggregate of things available to fill human desires. This is the origin of the urban vision. The city is preeminently the domain of mankind, a space that is humanized through and through, in which nature (which was once present) has been almost completely replaced by human products and artifacts. By situating landscapes more and more on the periphery of the city, we accommodate ourselves without complaint to an entirely and all too humanized space, so that it is no longer nature that is central, but mankind.

I protest against that, and also against dropping the distinction between nature and culture as outdated because this classic opposition seems to have nothing more to do with postmodern landscape. I know full well that little pure nature or wilderness remains in Europe, and that nearly everywhere nature and culture appear to be so entangled with each other that it is difficult to distinguish them, yet I still plead to retain this distinction in principle. After all, there are certainly still many gradations in naturalness and acculturation to be distinguished in a continuum from pure nature to pure culture. It is inaccurate to speak of 'landscape' when the natural ele-

leidend en hypocriet zijn om nog steeds ongerepte natuur en rustieke landschappen te willen schilderen en fotograferen, terwijl nagenoeg overal hoogspanningsleidingen, fabrieksschoorstenen en snelwegen onze ruimte beheersen. Het meest voorkomende landschap is de periferie van de stad geworden. Pure natuur of wildernis zijn in Nederland nergens en in de rest van Europa slechts in enkele uithoeken te vinden. Omdat de pure natuur niet (meer) bestaat, verliest het onderscheid natuur/cultuur ook grotendeels zijn functie. Cultuur is alom tegenwoordig en daarom stoot de moderne mens overal op sporen en produkten van zichzelf. In dit postmoderne landschap is niet langer de natuur of het platteland voornaamste onderwerp van aandacht, dan wel het 'wasteland' aan de periferie van de metropolen: een amalgaam van natuur en cultuur en vice versa, waarbij het onderscheid onontwarbaar is geworden. Ik vind het typerend dat vertegenwoordigers van deze opvatting ook de neiging hebben de term 'landschap' uit te breiden en af te vlakken. Het wordt dan zelfs equivalent met het algemene 'omgeving'. [3]

Postmodern landschap?

Volgens bovenstaande opvatting zou het postmoderne landschap in hoofdzaak te vinden zijn in de periferie van de stad en in de 'wastelands'. Voordat ik ertoe over ga om mijn eigen standpunt in deze te bepalen, wil ik erop wijzen dat er een parallelle ontwikkeling valt te signaleren in de natuurbescherming. Daar is een jonge generatie het moe om alleen maar achterhoedegevechten te leveren door natuurgebieden als reservaten te verdedigen tegen een almaar verder oprukkende en vervuilende moderne maatschappij. Zij laat zich inspireren door de positieve mogelijkheden van natuurontwikkeling en 'natuurbouw'. Ze wijst erop dat de traditionele natuurbescherming niet in de gaten heeft hoe er juist ten gevolge van grootschalige moderne ingrepen in de natuur, aantrekkelijke nieuwe natuurgebieden kunnen ontstaan (bijvoorbeeld de Oostvaardersplassen). Door zich te veel te concentreren op het conserveren van het landschap van het verleden, heeft men te weinig oog voor dat wat zich nu, in het heden, aan het vormen is. Dus ook hier ontdekt men de positieve kanten van de 'wastelands'.

Ik kom nu tenslotte tot het formuleren van mijn eigen positie. Laat ik voorop stellen dat ik het volstrekt legitiem en verfrissend vind dat er meer aandacht komt voor 'wasteland', voor 'lelijke' landschappen en voor de periferie van de stad. Het zou een ontkenning van het heden zijn als men zou willen vasthouden aan een landschappelijke code die in de vorige eeuw is ontstaan. De discrepantie tussen traditie en maatschappelijke realiteit zou er te groot door worden. Maar ik ben ook van mening dat men in een ander uiterste vervalt, wanneer dit gepresenteerd wordt als dé toekomst van het landschap, alsof het klassieke of traditionele landschap daarmee achterhaald zou zijn en voorgoed verleden tijd. De erkenning van de betekenis van 'wasteland' vind ik bedenkelijk wanneer dat gepaard gaat met het verwerpen van het klassieke landschap. Het gevaar is namelijk dat men daardoor te veel zwicht voor realiteit en mentaliteit van de huidige, hooggeïndustrialiseerde welvaartsmaatschappij. Waarom zou kunst volstrekt een afspiegeling moeten zijn van de eigentijdse werkelijkheid? Zij kan immers ook protest daartegen zijn, droom van het mogelijke, herinnering aan het voorbije! Ik vrees dat een al te nadrukkelijk pleidooi voor 'wasteland' uiting is van dezelfde mentaliteit die ook verantwoordelijk is voor de degradatie van het traditionele cultuurlandschap; die, kortom, ook aan de wortel ligt van de milieucrisis. Het is een mentaliteit waarin de natuur wordt benaderd als een geheel van dingen die voor menselijke behoeften ter beschikking staan. Dit is een van oorsprong stedelijke visie. De stad is bij uitstek het rijk van de mens, is een door en door vermenselijkte ruimte waarin de (oorspronkelijke) natuur nagenoeg volledig aan het oog onttrokken is door menselijke produkten en artefacten. Door landschappen meer en meer te situeren in de periferie van de stad, past men zich ongemerkt aan een geheel en al vermenselijkte ruimte aan en staat niet langer de natuur, maar de mens centraal.

Daarom protesteer ik er ook tegen om het onderscheid natuur/cultuur als

achterhaald te laten vallen, omdat die klassieke tegenstelling in het post-moderne landschap er niet meer toe zou doen. Ook al weet ik dat er in Europa weinig pure natuur of wildernis rest en dat bijna overal natuur en cultuur op moeilijk ontwarbare manier met elkaar verstrengeld blijken te zijn, toch pleit ik voor het vasthouden aan dit principiële onderscheid. Er zijn immers wel degelijk vele gradaties in natuurlijkheid en cultuurlijkheid te onderscheiden in een continuüm van pure natuur naar pure cultuur. En bovendien is dit onderscheid wezenlijk mijns inziens, omdat het specifieke van een landschap nu precies bestaat in een ontmoeting of spanningsverhouding tussen natuur en cultuur. Ik acht het onjuist om van 'landschap' te spreken, wanneer het natuurlijke element geheel of grotendeels ontbreekt. Voor mij is een landschap een segment van de ruimte of een afbeelding daarvan, waarin het natuurlijke het cultuurlijke element overheerst. In onze tijd, met zijn nivellering van de stad/platteland tegenstelling, gegeven de vervreemding van de natuur en de mentaliteit van 'homo economicus' en 'homo faber', bestaat juist de sterke tendens om de cultuur allerwegen centraal te stellen en de natuur te vergeten. Maar het is juist dit zelfingenomen en triomfantelijk antropocentrisme dat de degradatie van onze leefwereld en dat de milieucrisis heeft voortgebracht. Ik verdedig daarom de klassieke traditie van het landschap, omdat ik de dreigende ondergang van zowel het (cultuur)landschap als van het genre betreur.

De natuur als het andere

Eerder heb ik gesteld dat het landschap als genre de historische functie heeft om de verhouding tot de levende natuur en ruimte zichtbaar te maken voor een maatschappij wier vrijheid is gebaseerd op macht over de objectivering en 'mechanisering' van de natuur. Opvallend is dat in de huidige samenleving, waarin deze macht over de natuur verder dan ooit blijkt voortgeschreden, de plaats van het landschap in schilderkunst en fotografie lijkt te zijn verminderd. Terwijl juist nú, meen ik, deze klassieke rol van het landschap heel zinvol zou kunnen zijn. In een steeds meer van de natuur vervreemde samenleving als de onze zou de eminente taak van (afgebeelde) landschappen eruit kunnen bestaan, dat ze de mens van de metropolen herinneren aan de natuur, dat wil zeggen: aan het Andere. Niets lijkt mij fataler dan een situatie waarin de mens slechts sporen en produkten van zichzelf tegenkomt; dat men in plaats van het andere alleen zichzelf ontmoet.

Deze toestand is met name in Nederland (en zeker in de Randstad) al nagenoeg werkelijkheid geworden. Door de hoge graad van industrialisering en verstedelijking, van bevolkingsdichtheid en welvaart, is Nederland het land dat in Europa wellicht het meest volledig haar oude cultuurlandschappen heeft afgebroken - die nog de glorie uitmaakten van het Hollandse landschap in de zeventiende eeuw en zelfs nog van de Haagse School - en de laatste wildernissen heeft ontgonnen, gekapt of ingedijkt. Als er één land is waarin nagenoeg alle natuur door cultuur is verdrongen, dan wel Nederland!

Maar het lijkt me misplaatst om Europa of de rest van de wereld met Nederland/de Randstad te vereenzelvigen. Zelfs in Europa zijn er nog - gelukkig, kan ik het niet nalaten toe te voegen! - grote gebieden waarin verstedelijking en industrialisering aanzienlijk minder ver zijn gevorderd en waar jaarlijks stromen toeristen uit de metropolen om die reden hun recreatie zoeken. Behalve nog delen van het oude cultuurlandschap resten in Europa zelfs nog stukken wildernis, met name sommige kustgebieden, moerassen en vooral de bergen. Een toekomstige landschapsfotografie zou, in plaats van zich neer te leggen bij de omstandigheid dat (in Nederland) de meeste natuur cultuur of 'wasteland' blijkt te zijn geworden, opnieuw aandacht moeten hebben voor de natuur in haar grootsheid en verhevenheid, opdat wij niet vergeten wat het totaal andere van de mens en van de stad is. [4] Het is van levensbelang om een samenleving die geneigd is om mensen en hun werken volstrekt centraal te stellen - een neiging die juist geleid heeft tot een milieucrisis - te confronteren met het Andere. Het lijkt me bij uitstek een taak van de landschapsfotografie te zijn om de spanningsverhouding tussen natuur en cultuur te belichten en weer present te stellen. Elke maatschappij moet, steeds opnieuw, haar verhouding tot de

ment is entirely, or to a great extent, absent. I would suggest that landscape is a segment of space (or the depiction of it) in which natural elements predominate over cultural elements. In our time, with the levelling of the city/country antithesis, in view of the alienation from nature and the "homo economicus" and "homo farber" mentality, there exists a strong tendency to place culture in the center of everything, and forget nature. But it is precisely this self-satisfied and triumphalist anthropocentrism that has brought about the degradation of our social world and the environmental crisis. Nevertheless, I defend the classical tradition of landscape, because I regret the disappearance of both the cultural landscape and the aesthetic genre.

Nature as the Other

Earlier I proposed that the landscape as genre has the historical function of making the relation between living nature and space visible for a society whose freedom is based on power over an objectified and "mechanized" nature. It is striking that in the present society, in which this power over nature appears to have progressed further than ever, the place of landscape in painting and photography appears to have shrunk, while this is precisely the moment, I suggest, when this historical role for landscape could have the most significance. In a society like ours, increasingly alienated from nature, it is eminently the task of landscape (and its depiction) to remind people in the metropolis of nature, that is, of the Other. Nothing appears to me more deadly than a situation in which people only meet their own tracks and products wherever they go, where in place of the Other they meet only themselves. Particularly in The Netherlands, and certainly in the Randstad (the Amsterdam-Utrecht-Rotterdam-The Hague agglomeration), this has almost become a reality. Through the high degree of industrialization and urbanization, population density and prosperity, The Netherlands is perhaps the country in Europe that has most completely broken with its old cultural landscape, that which constituted the glory of Dutch landscape painting in the seventeenth century and the Haagse School, and the last wildernesses have escaped, been cut down or enclosed in dikes. If there is any land in which almost all nature has been pushed aside, it is The Netherlands.

But it seems to me that it is wrong to identify Europe, or the rest of the world, with The Netherlands or its urban hub. Even in Europe there are still - fortunately, I must add! - large areas in which urbanization and industrialization are considerably less advanced, and where, for that reason, annual streams of tourists from the metropolitan centres seek their recreation. In addition to parts of the old cultural landscape, there remain in Europe also pieces of wilderness, particularly some costal areas, marshes and, especially, the mountains. Rather than reconciling themselves to the fact that - in The Netherlands, at least - most nature appears to have become culture or 'wasteland', future landscape photographers could direct renewed attention to nature in her grandeur and loftiness, so that we do not forget that which is total Other to people and the city. [4] It is of vital importance for a society that is inclined to place humans and their works at the centre of life - an inclination that has only led to the environmental crisis - to confront this Other. It appears to me to be preeminently the task of landscape photography to illuminate the tension between nature and culture, and give it a central place. Every society must repeatedly determine its relation to nature. Every era and society must discover that nature never entirely coincides with what they have made of it, have thought or dreamed of it. Nature is never absorbed in our constructions and our projects.

Just when our relation to nature appears more than ever to be fundamentally disturbed, it is necessary both to have an eye for the glory of the old cultural landscape as a more or less successful synthesis of nature and culture, and also, more fundamentally, to stand open for that which nature itself can be, apart from our needs and desires. That is a nature that is neither for us or against us, but 'outside and beyond us, truly alien',

as John Fowles beautifully puts it. He adds: 'It may sound paradoxical, but we shall not cease to be alienated - by our knowledge, by our greed, by our vanity - from nature until we grant it its unconscious alienation from us.' [5]

N o t e s
1 See J. Ritter: *Landschaft: zur Funktion des Ästhetischen in der modernen Gesellschaft*, Schriften der Gesellschaft zur Förderung der Westfälischen Wilhelms-Universität zu Münster, 54, Aschendorff, Münster, 1963, particularly chapter III, and T. Lemaire: *Filosofie van het landschap*, Ambo, Baarn, 1970, particularly chapter I.
2 See R. Bentmann and M. Müller: *Die Villa als Herrschaftsarchitektur: Versuch einer kunst- und sozialgeschichtliche Analyse*, Suhrkamp, Frankfurt, 1971, particularly chapters 16-20.
3 Cf L. Roodenburg: *The Emperor's New Clothes: Landscape Photography in Europe*, in Perspektief No. 43, 1992, p. 33-37, and the informative background sheet on the theme Wasteland, for the Fotografie Biënnale Rotterdam III.
4 I am thinking here, for instance, of the landscape photography of Fay Godwin: F. Godwin: *Land*, with an essay by John Fowles, Little, Brown & Co., Boston/Toronto, 1985.
5 J. Fowles: *The Tree*, in J. Fowles and F. Horvat, *The Tree*, Aurum Press, London, 1979, (Fowles' essay is unpaginated).

natuur bepalen. Elke tijd en samenleving moeten ontdekken dat de natuur nooit helemaal samenvalt met wat zij van haar gemaakt, gedacht of gedroomd hebben. De natuur gaat nooit op in onze constructies en in onze projecties. Juist nu onze verhouding tot de natuur meer dan ooit grondig verstoord blijkt te zijn, is het nodig zowel om oog te hebben voor de luister van het oude cultuurlandschap als min of meer geslaagde synthese van natuur en cultuur; als ook, nog fundamenteler, om open te staan voor datgene wat de natuur in zichzelf zou kunnen zijn, los van onze behoeften en verlangens. Een natuur die niet zozeer met ons of tegen ons is, maar "...outside and beyond us, truly alien", zoals John Fowles het fraai zegt, en hij voegt eraan toe: "It may sound paradoxal, but we shall not cease to be alienated - by our knowledge, by our greed, by our vanity - from nature until we grant it its unconscious alienation from us". [5]

N o t e n
1 Zie hiervoor: J. Ritter: *Landschaft: zur Funktion des Ästhetischen in der modernen Gesellschaft*, Schriften der Gesellschaft zur Förderung der Westfälischen Wilhelms-Universität zu Münster, 54, Aschendorff, Münster, 1963, met name hoofdstuk III, en T. Lemaire: *Filosofie van het landschap*, Ambo, Baarn, 1970, met name hoofdstuk I.
2 Zie hiervoor ook: R. Bentmann and M. Müller: *Die Villa als Herrschaftsarchitektur: Versuch einer kunst- und sozialgeschichtliche Analyse*, Suhrkamp, Frankfurt, 1971, met name hoofdstuk 16-20.
3 Vgl. hiervoor: L. Roodenburg: *The Emperor's New Clothes: Landscape Photography in Europe*, in Perspektief No. 43, 1992, pag. 33-37, en de aankondigingstekst over het thema Wasteland van de Fotografie Biënnale Rotterdam III.
4 Ik denk hier bijvoorbeeld aan de landschapsfotografie van Fay Godwin: F. Godwin: *Land*, with an essay by John Fowles, Little, Brown & Co., Boston/Toronto, 1985.
5 J. Fowles: *The Tree*, in: J. Fowles and F. Horvat, *The Tree*, Aurum Press, London, 1979 (Fowles' essay is niet gepagineerd).

empty sites
loze gronden

Jan de Graaf

De laatste decennia ondergaat een groot aantal Europese steden een verrassende gedaantewisseling. Industriële complexen en infrastructurele werken, die vaak stammen uit de explosieve urbanisering van de vorige eeuw, blijken in onbruik geraakt.

In rap tempo worden uitgestrekte terreinen, zoals de negentiende-eeuwse havenwerken in een stad als Rotterdam, afgedankt. Plots blijkt de stad een hele reeks open plekken - leegtes - te kennen. Merkwaardige, fascinerende 'wastelands', die ons niet alleen een blik gunnen op de zelfkant van de stralende metropool, maar ook iets tonen van een hapering in de tijd. Stedelijke braakgronden, als de getuigenis van een schoksgewijze stadsontwikkeling.

Maar in dat verval zit ook een verleiding besloten. 'Wastelands' nodigen uit om weer tot leven gewekt te worden. Maat en schaal bieden nieuwe perspectieven. Geen planner die zich deze leegtes laat aanleunen. Elke stad projecteert juist daar, op het leeggekomen land, haar nieuwe, pontificale dromen.

Maar valt er ook een andere ruimtelijke strategie te bedenken? Zouden deze loze gronden niet aangegrepen kunnen worden om een veel fijnzinniger kijk op de stad (bodem en opstallen) te beproeven. Een kijk die niet meteen in elke lap grond een 'lokatie' ziet, er direct functies projecteert, beleggers aantrekt en de bouw laat starten?

Twee belemmeringen staan een dergelijke, noem het (functie)loze, kijk op de leegte van de stad in de weg. Allereerst het wereldbeeld van de stadsontwikkelaars. Zijn zij wel opgewassen tegen de aanblik van het ruïneuze van hun object? Nauwelijks.

Immers, ze kunnen niet anders dan deze 'toevallige' uittocht zien als een smet op de zo gedegen uitgestippelde koers die de westerse stad, zeker sinds het begin van deze eeuw, tot stad van de vooruitgang heeft gemaakt.

Stadsontwikkeling, of 'stedebouw', heeft - of het zich nu hult in een utopisch of in een nostalgisch jasje - steeds het ideaal van de opgeruimde stad voor ogen gehad. Orde op zaken, dat wil zeggen: hier wonen, daar werken, verderop recreëren en daartussen het verkeer. Elke stek in de stad moet worden bestemd,

The faces of a large number of European cities have undergone a surprising change in the last decades. Industrial complexes and parts of their supporting infrastructure, which often dated from the explosive urbanization of the last century, have passed into disuse.

In rapid succession, extensive sites, such as the nineteenth century docks in a city like Rotterdam, are left idle. Suddenly the city appears to have a whole series of open places, lacunae: remarkable, fascinating "wastelands" that not only grant us a look at the seamy side of the glittering metropolis, but are also a moment's pause in the march of time. Fallow fields of the city, they are witnesses to the fits and starts by which a city develops.

But if that is so, they also conceal a temptation. "Wastelands" ask to be brought to life again. Size and scale offer new perspectives. There is no planner who would let these spaces pass by. It is on this land which has become empty that every city projects its new pontifical dreams.

But can another environmental strategy be imagined? Couldn't these empty sites be taken as the test of a more discerning way of looking at the city, a way that does not immediately see each plot of ground as a "location", that immediately must project functions for it, attract investors and start building?

Two impediments stand in the way of such a "functionless" look at the voids in the city. First is the worldview of the urban developers. Can they stand the sight of the ruins of their objects? Hardly.

After all, they can not other than see this "chance" exodus as an affront to the so thoroughly plotted course that the western city, at least since the beginning of this century, has travelled toward being the city of the future.

Urban development, or "urbiculture", whether it has clothed itself in the mantle of utopia or nostalgia, has always had before its eyes the ideal of the neat and tidy city. Everything in its place: live here, work there, recreation somewhere else, and inbetween them, transit. Every corner of the city must have its purpose, must be assigned a function and opened up. Fallow

ground is the urban developer's nightmare.

A second impediment to exploring the charm of the void is hidden in urban struggle. Based on the old idea of cleaning out the city, the new ambition that today sets its face against poverty and deterioration calls itself 'urban renewal'.

Changes in the international economy, the rise of the service sector, new forms of labour, transport and infrastructure have stimulated the vision that the welfare of the city depends first and foremost on its place in the national and international pecking order. Certainly now, as a consequence of a Europe without borders, cities have taken over the competition that formerly existed between nations.

A battle has flared up for economic and cultural hegemony. New investors are sought in this rivalry, a race in which each city has an eye on the market. Then the urban developers link up with the investors and the urban voids come up for sale at an ever more rapid rate.

This is a competition that, to an important degree, depends on the image of the city. City marketing, image politics, altering perceptions have become winged concepts. You must be dynamic, and where can dynamism better be demonstrated than in decisiveness to waken the "internal periphery" of the city to new and bubbly life? And that offers the architects, with their imaginative powers and visual bluntness, all kinds of space in which to display their spectacular skills.

Nevertheless, contemporary literature about the city, landscape and design pleads for a different, more subtle reading of the existing situation.

In an analogy to the hermeneutic tradition in historical philosophy, some theoreticians do not see the architecture and landscape of the past as artifacts having an intrinsic value, that must be preserved from destruction. Out of the realization that it is impossible for truth and history (architectural and otherwise) to be connected, they opt for a contemporary and local interpretation of the historical fragments that now come forward as urban voids.

This is an approach that tries to restore something of the magic of a spot or an area, as a reaction to an approach that, indifferent to any history the "construction site" had, wishes to wipe out any irregularity, so that the face of the land coincides with that of the drawing table. This new point of view appears based on a dislike of the illusion of an "urban renewed" city. People question a spatial ideal that seizes every occurrence, every disaster, to again clean up the ship.

Consider the history of the city's struggle against the spontaneous independent builders who, in the seventeenth and eighteenth century, had sought their salvation in the raffled edges, on the edge of the city and land. That history is exciting, just like the struggle against the disorganized stream of "immigrants" who intended to capture a place in the nineteenth century city for themselves, in the cellars, attics, or unseen in small sheds in the back yards.

This approach being advocated, as it has been laid out above, is also at cross purposes with an inclusive strategy that begins with an encyclopaedic arrangement of the facts, precisely defined programs and demands translated into unavoidable form. Such a pretentious approach, in the service of social and economic objectives, has lost its credibility. Time and again it seems that there was a world of difference between the wish and the reality. This was not the case only in countries - in southern Europe, for instance - where legal instruments were limited. In countries with sophisticated law systems - like in The Netherlands - the integrated design that has danced before the eyes of urban planners since before the Second World War, has few seductive powers left.

Thus the ideal of social harmony - the world as one happy community - that has been so long cherished has, at this moment, very little spatial foundation. Yet less than a half century ago friend and enemy were agreed: the house, the street, the neighbourhood and the city were places that coincided

van een functie voorzien en ontsloten. Braakgronden zijn voor de stadsontwikkelaars dan ook een gruwel.

Een tweede belemmering om de charme van de leegte te onderzoeken, ligt besloten in de zogenaamde stedenstrijd. Gestoeld op het oude ideaal van de opgeschoonde stad, heet de nieuwe ambitie die zich vandaag de dag tegen de verpaupering en het verval keert, 'stedelijke vernieuwing'.

Veranderingen in de internationale economie, het toenemend belang van de voorzieningensector, nieuwe vormen van arbeid, transport en infrastructuur hebben de visie gestimuleerd dat het welvaren van een stad eerst en vooral afhankelijk is van de plaats in de (inter)nationale rangorde. Zeker nu de steden als gevolg van het grenzenloze Europa, de wedijver die er al heerste onder landen, hebben overgenomen.

Een strijd ontbrandt, om de economische maar ook om de culturele hegemonie. De steden rivaliseren met elkaar in een wedren en lonken naar nieuwe investeerders. De stadsontwikkelaars krijgen gezelschap van deze investeerders. De stedelijk leegtes worden in steeds rapper tempo in de aanbieding gedaan.

De competitie steunt in belangrijke mate op het imago van de stad. Citymarketing, imagopolitiek, perceptieverandering - het zijn gevleugelde begrippen geworden. Dynamisch moet je zijn, en waar kan die dynamiek beter blijken dan in de daadkracht om de 'interne periferie' van de stad tot een nieuw en bruisend leven te wekken. En dat biedt de architecten met hun beeldend vermogen en visuele directheid alle ruimte juist daar hun spectaculaire kunsten te vertonen.

Desalniettemin pleit de hedendaagse literatuur over stad, landschap en ontwerp voor een andere, meer subtiele lezing van de bestaande ruimtelijke entourage.

Analoog aan de hermeneutische traditie in de geschiedsfilosofie zien sommige theoretici de architectuur en het landschap van het verleden niet als een object met een intrinsieke waarde, dat voor onttakeling behoed moet worden. In het besef dat waarheid en (architectuur)geschiedenis onmogelijk nog een verbond kunnen vormen, kiezen zij voor een eigentijdse en plaatselijke interpretatie van de historische brokstukken die zich in de stedelijke leegtes aandienen.

Het is een benadering die poogt weer iets van het magische van een plek, van een gebied te herstellen. Als een reactie op een aanpak, die onverschillig welke geschiedenis de 'bouwput' ook had, elke oneffenheid wenste uit te wissen, zodat het oppervlak van het land samenviel met dat van de tekentafel.

Deze nieuwe optiek lijkt ook gestoeld op een afkeer van het drogbeeld van de opgeschoonde stad. Men twijfelt aan een ruimtelijk ideaal, dat elke gebeurtenis, elke ramp aangrijpt om opnieuw schoon schip te maken.

Kijk naar de geschiedenis van de strijd van de stad tegen de spontane 'buitentimmeraars', die - in de zeventiende en achttiende eeuw - hun heil hadden gezocht in de rafelrand, op de grens van stad en land. Die geschiedenis is enerverend. Net als de strijd tegen de onoverzichtelijke stroom van 'binnenkomers', die zich in de negentiende-eeuwse stad een plaatsje dachten te kunnen veroveren in kelders, op zolders of in kleine optrekjes op de oncontroleerbare binnenterreinen.

De bepleite kijkwijze, die zich vastbijt in wat voorhanden is, staat haaks op een strategie die, uitgaand van encyclopedisch geordend feitenmateriaal, nauwkeurig gedefinieerde programma's van eisen vertaalde in een onontkoombare vorm. Een dergelijke pretentieuze aanpak, in dienst van een sociale en economische doelstelling, heeft aan geloofwaardigheid ingeboet. Telkens weer bleek dat er tussen wens en werkelijkheid een wereld van verschil lag. Niet alleen in landen - bijvoorbeeld in Zuid-Europa - waar de wettelijke instrumenten beperkt waren. Ook in landen die bogen op een verfijnde regelgeving - in Nederland bijvoorbeeld - heeft het integrale ontwerp dat de stedebouwkundigen sinds het interbellum voor ogen stond, weinig verleidingskracht meer.

Daarbij komt dat het zo lang gekoesterde ideaal van de sociale harmonie - de wereld als een gelukkige gemeenschap - op dit moment nauwelijks nog een

ruimtelijke grondslag kent. Nog geen halve eeuw geleden waren vriend en vijand het eens. Het huis, de straat, de wijk en dan de stad waren oorden die samenvielen met de stapsgewijze opbouw van het sociale leven.

Die wens - het was een wens - is achterhaald.

De nomadische mens

De (westerse) wereld krijgt steeds meer haast. Luttele fracties tijdwinst rechtvaardigen miljardeninvesteringen. Dat geldt niet alleen voor het verkeer in fysieke zin. Ook de informatie-uitwisseling gaat steeds sneller. Wachten op een brief die per postboot enkele maanden onderweg was; dat was het begrip van tijd, nog geen eeuw geleden. Vandaag is de televisie 'real time' alomtegenwoordig.

Wat zijn daarvan de sociale gevolgen? Wat is het gevolg van de automatisering die een groot deel van de arbeid verlost heeft van de werkplek? Als arbeid 'tele' kan worden uitgevoerd, dan kan het overal verricht worden. Dat werk is 'plaatsloos' geworden. Het idee van de nomadische mens dringt zich weer op. Met portabel computer, telefoon en cd-speler op pad in comfortabele 'mobil homes'. Van (vakantie)oord naar oord. Als je kijkt naar de standaardisering die zeker in Europa op de 'plug-in' campings is bereikt, dan is die nomade nu al een feit. En binnenkort op grote schaal.

Hoe verhoudt het wonen zich dan nog ruimtelijk tot het werken? Waar blijft de weg als het traditionele parcours dat, in de ogen van de functionalistische stedebouwers, zes dagen in de week de tijdelijke verblijfplaats was van de pendelaars? Wat moeten we met een stadspark als heel Europa een aaneenschakeling van pretparadijzen is geworden? Wat blijft er over van de relatie tussen mensen en de plek waar zij wonen? Waar wonen zij eigenlijk?

Los van de vraag of dit een mooie of een lelijke droom is, ligt er de kwestie dat de nieuwe media en technologieën een andere sociale omgang met zich zullen brengen. Een nauwelijks nog te voorspellen 'gemeenschap' staat ons te wachten. Zeker is dat de ontwerpers van stad en landschap niet anders kunnen dan beseffen dat hun routineuze ruimtelijke modellen hebben afgedaan.

Dat betekent dat men elders te rade moet gaan. Bijvoorbeeld op de plek zelf. Niet met als veronderstelling dat daar de waarheid ligt. Het gaat niet om zoiets als dé essentie van de plek. Wel met als idee dat als de van buiten opgelegde interventiemodellen hun slagkracht verloren hebben, dat het dan - vooralsnog - tijd is voor een pas op de plaats. Wat rest , is een artistieke interpretatie van het bestaande. Een architectonische kijk die overeenkomsten vertoont met de geschiedschrijving en die zo verrassende parallellen legt met de nieuwe schilderkunst en fotografie.

Het is frappant dat de braakgronden niet alleen leegtes zijn die als enclaves de orde van de industriële stad verstoren. Op veel grotere schaal zal zich de komende decennia een nauwelijks nog te voorziene verandering van het Europese landschap voltrekken. Naast de stedelijke leegtes verschijnen nu ook de rurale leegtes.

Speculaties doen de ronde. Als de landbouw, de (verstedelijkte) tuinbouw en de veeteelt zich op Europese schaal gaan herordenen, als de produktiviteit elders kan worden opgevoerd tot Nederlands peil, en waarom zou dat niet gebeuren, dan zal de kaart van Europa grotendeels van kleur verschieten.

Wanneer alleen dat stuk grond agrarisch bewerkt wordt dat daar 'van nature' het meest geschikt voor is, verdwijnt, om een voor het traditionele Nederlandse landschap schokkende gedaanteverwisseling te noemen, de zwartbonte koe naar de grazige rivierdalen van Spanje en Portugal.

Veel grond die op de lange tijdas gezien pas kortelings ontgonnen is, kan de functie als produktiegrond 'definitief' inleveren. Het zou de oude gedaante als (cultuurlijke) natuur weer kunnen aannemen. Als alle grond die dan vrijkomt tot natuurgebied bestemd zou worden, bestaat de kans dat zo'n veertig procent van het grondgebied van Europa (thans vier procent) straks 'natuur' heet.

Maar wat voor natuur is dat dan? Een tot in details ontworpen coulissenlandschap, dat net als eertijds langs de Duitse autwegen, is toegesneden op de nu veel hogere snelheden van de trein? Of wordt het landschap een ontworpen vo-

with the step by step construction of social life. That wish - and it was a wish - is outdated.

Nomadic People

The western world is speeding up. Saving a few moments of time justifies investing billions. This is true not only for movement in a physical sense, but the exchange of information becomes increasingly fast. Less than a century ago, waiting for a letter that had travelled several months by mail boat was the concept of time; today, television's "real time" is omnipresent.

What are the social consequences of this? What is the consequence of the computerization that has released a large part of the labour force from the workplace? If work can be carried out by "tele", then it can be performed anywhere. That work becomes "placeless". The idea of a nomadic people forces itself on us again, on the move from place to place with a portable computer, telephone and cd-player in comfortable "mobile homes". When we see the standardization of "plug-in" camp sites in united Europe, that nomad has already become a fact. And will be in a short time on a large scale.

But how will living relate spatially to working then? And what happens to the road that in the eyes of the urban planners was the tried and true track, that was the temporary home of the commuters six days a week? Some city park, as all of Europe becomes a chain of amusement paradises? What is left of the relation between people and the place where they live? Where do they really live?

Aside from the question of whether this is a beautiful dream or a nightmare, there is the fact that the new communication media and technologies will bring about a new social relationship. But what? Awaiting us is a "community" which we can scarcely predict. What is certain is that the designers of the city and landscape must realize that their planning models are finished.

That means that we must look elsewhere for guidance. For instance, to the place itself. But not with the assumption that the truth will be found there. It isn't a matter of something like the essence of the place, but rather that of the models of intervention that are imposed from outside have lost their power, then it is, for the time being, time to pay attention to the place. What remains is an artistic interpretation of what exists, an architectural view that shows agreement with historical writing. Thus surprising parallels exist with the new painting and photography.

It is striking that the wastelands are not just voids that form enclaves of disorder in the industrial city. On a much greater scale, in the coming decades they will cause changes which can scarcely be predicted throughout the European landscape. In addition to the urban voids, rural voids are also appearing.

Speculation is making the rounds. If agriculture, increasingly urbanized market gardening and cattle breeding are going to be re-ordered on a European scale, if the production elsewhere can be increased to Dutch standards - and why shouldn't it happen? - then the map of Europe will change a great deal of its colour.

If only those plots of ground that are "naturally" most fit for agricultural use are utilized for that purpose, then the black and white cow will disappear to the lush river valleys of Spain and Portugal, to mention a shocking change of complexion for the traditional Dutch landscape.

Much of the ground that, seen in the perspective of centuries, has only recently been exploited will definitively give up its productive function. Turning the clock back, in a sense, it would resume its old face as (albeit culturally determined) nature. If all the ground that then will be freed up is destined to become a natural area, the possibility exists that up to forty percent of Europe shall soon be called "natural", as opposed to the four percent that is now.

But what kind of nature will this be? One that is designed in all details to

be seen from the side, like that formerly seen along the German Autobahnen, but geared to be seen from faster moving trains? Or perhaps a birds-eye landscape, designed so that its beauty only unfolds from a couple of kilometers up?

It is not just a question of whether nature consists of poplars, chestnuts, or brush, or how these should be planted in an eye-pleasing way. The question is how this nature will be perceived as landscape by people who have become increasingly mobile. What is the future meaning of "green"?

For a long time it has been a sort of "breather" in a generally urbanized world. But what is so charming about something that will be everywhere? If the average Dutch city-dweller of 1950 had four square meters of common "green" at disposal, in 1980 that had grown to forty square meters. Soon it will be forty percent of the surface of Europe.

A Thing of the Past

If, for a long time, the woods or the park were the backdrop for recreation - for instance, for a refreshing picnic - presently the landscape is terrain that must be "entered": the dunes with all terrain bikes, the fast-running rivers with canoes, the Alps with skis and hang gliders.

Mindful of these new, uncertain manners, a stopgap like "function of recreation" by no means offers a solution. Certainly not when you take in the latest environmental speculation that mass tourism will want to focus itself on new places - think of Adriaan Geuze's recreation-terminal - irrespective of traditional "natural" climatological qualities like the Spanish sun. Geuze's five kilometer long strip in the polder between Breukelen and Vinkeveen is an embankment slowly growing from the garbage of The Netherland's mega-city. On its top a boulevard where all conceivable forms of mass tourist activity can take place. From it, wide vistas open out over the lower-lying polder floor, that will be completely occupied by free-standing homes, each on a parcel of ground that is three-quarters excavated so that each house is its own island surrounded by connected sailing, play and swimming water, a public recreation area in an otherwise strictly privatized, artificial situation.

Such speculations show us that, analogous to the new concept among "nature-culturalists" who appear to have exchanged their struggle to maintain the old (cultural) landscape for a strategy of "nature reclamation", designs based on the fear that scarce country areas will die off under the tires of recreation-bound urbanites, are a thing of the past. The landscape is soon going to be present in such an overwhelming degree that even the strategy of making nature appears unnecessary.

Another surprising consequence is that the nearly paradigmatic split that the postwar ecological movement imposed on the world, namely that people (and their technology) were pernicious and nature was good, has gone askew.

The Griend bird refuge in the Waddenzee would have disappeared from the map naturally, if the most modern dredging technology The Netherlands had in stock had not been called upon to help. The so-called "natural" dune maintenance that some advocate - dunes again becoming un-planted drifts of sand - will only have a chance if a large-scale scraping operation with bulldozers has taken place.

In fact, such a construction of the landscape now possesses the means to make "natural" objects independent of their place: where, which landscape to create, the freedom is unlimited.

The map of Europe could also be shaped by the projections of Constant Nieuwenhuys. New Babylon, once a polemic against unimaginative planning bureaucrats, but now an Image of a linked series of free-time terminals patronized by mobile homes packed full of amenities. But only a fraction of the ground is involved in this. The question that remains, what to do with the rest, can not be approached except from a "functionless" point of view, an approach that can be tested in the urban "wastelands".

gelvlucht, die haar schoonheid slechts ontvouwt op een paar kilometer hoogte? Het is niet alleen de vraag waar die natuur uit bestaat: populieren, kastanjes of struikgewas. Of hoe deze op oogstrelende wijze over het grondvlak worden uitgeplant. De vraag is ook hoe die natuur als landschap bekeken wordt door die steeds verder gemobiliseerde mens. Wat is de toekomstige betekenis van het 'groen'?

Lange tijd gold het groen als een verademing in een grotendeels verstedelijkte wereld. Maar wat is er nog bekoorlijk aan iets dat straks alom aanwezig is? In 1950 had de Nederlandse stedeling zo'n vier vierkante meter gemeentelijk groen ter beschikking, in 1980 was dat al meer dan 40 m². Daar komt dan straks nog eens veertig procent van het Europees grondgebied bij.

Een achterhaalde zorg

Was het bos of het park lange tijd het decor voor een rustplek, bijvoorbeeld voor een verkwikkende picknick, tegenwoordig is het landschap een terrein dat vooral 'betreden' moet worden. De duinen met all-terrainbikes, de snel-stromende rivieren met kano's en de Alpen met ski's en hanggliders.

Indachtig de nieuwe, ongewisse omgangsvormen biedt een noodgreep naar de 'functie van recreatie' bij lange na geen uitkomst. Zeker niet als je je re-aliseert dat de laatste ruimtelijke speculaties die het (massa)toerisme op nieuwe plekken zouden willen lokaliseren - kijk naar Adriaan Geuzes re-creatie-terminal - juist geheel afzien van 'natuurlijke' en traditioneel kli-matologische (de Spaanse zon) kwaliteiten.

Geuzes vijf kilometer lange strip - in de polder tussen Breukelen en Vinkeveen - is een langzaam uit (randstedelijk) afval groeiend dijklichaam. Op het dak een boulevard waar zich alle denkbare vormen van massatoerisme kunnen af-spelen. Daar openen zich wijdse vergezichten over het lager gelegen pol-derlandschap, dat volledig bezet zal worden door vrijstaande woningen, elk op een kavel grond die voor driekwart moet worden afgegraven. Elk huis zijn eigen eiland, in een aaneengesloten gebied met vaar-, speel- en spartelwater, een openbaar recreatiegebied in een verder strikt geprivatiseerde, kunstmatige entourage.

Dergelijke speculaties laten zien dat analoog aan nieuwe denkbeelden onder 'natuurbouwers', die hun strijd voor het behoud van het oude (cultuur)landschap lijken te hebben verruild voor een strategie van de 'natuuraanwinning', het ontwerpen vanuit een angst dat de zich verpozende stedelingen het schaarse buitengebied onder hun autobanden doen afsterven, een achterhaalde zorg is. Het landschap is straks in zo overtollige mate aanwezig, dat zelfs een na-tuurmakende strategie overbodig lijkt.

Verrassend gevolg is ook dat de welhaast paradigmatische tweedeling is spaakgelopen die de naoorlogse milieubeweging aan de wereld oplegde, name-lijk de mens (en techniek) als verderfelijk en de natuur als goed.

Het vogeleiland Griend in de Waddenzee was op natuurlijke wijze van het kaartbeeld verdwenen, als de modernste baggertechnologie die Nederland in huis heeft niet was ingeschakeld. Het zogenaamde natuurlijk duinbeheer dat sommigen voorstaan - het duin weer als een onbeplant stuifduin - kan pas een kans krijgen als een grootscheepse afplagoperatie met bulldozers heeft plaatsgevonden.

In feite beschikt een dergelijke landschapsbouw nu ook over de middelen 'na-tuurlijke' objecten plaatsloos te maken. Waar welk landschap te scheppen - de vrijheid lijkt onbegrensd.

De kaart van Europa kan dan toch de gedaante aannemen van de projecties van Constant Nieuwenhuys. Nieuw Babylon, niet alleen eertijds een polemische zet tegen de fantasieloze planningsbureaucratie, maar nu ook een 'afbeelding' van een geschakelde reeks van vrije-tijdsterminals, bezocht door de volgepakte 'mobil-homes'.

Maar daar is slechts een fractie van de grond mee gemoeid. De vraag wat te doen met de rest, kan niet anders dan benaderd worden vanuit een (functie)loze optiek, een kijkwijze die in de stedelijke 'wastelands' beproefd zou kunnen worden.

Loos land

Wasteland heeft verscheidene betekenissen. Braakgrond is er één. Braak is een 'on-woord': onbebouwd, onbenut, ongebruikt. Het is van origine een begrip uit de boerensamenleving dat staat voor behoedzaamheid. De boer gunt de tijd aan de natuur, de bodem - soms een aantal braakjaren lang - om weer op krachten te komen. Het is een vorm van omgang met het landschap in een trager tempo. Het stamt uit een tijd, toen maan en maand nog een relatie hadden, het jaar uit seizoenen bestond en de begaanbaarheid van westelijk Nederland nog afhing van eb en vloed.

Maar 'wasteland' is ook wildernis, woestenij, grond waar ieder weldenkend mens van af wil. Sinds de renaissance immers is de overwoekerde tuin metafoor van een staat waar de ordenaars verzaken. En dat geldt als kritiek. 'Wasteland' is het land van de verzaking, van het plichtsverzuim en de laksheid. En daarom een (tijdelijk) repoussoir, het smerige decor waartegen de schoonheid van de esthetici van de lijn en het getal als voorbeeldig afsteekt. Als een stilistisch contrast dat alleen tijdelijk geduld wordt, omdat het datgene wat komt - de nieuwbouw - ook daadwerkelijk de glans van het nieuwe geeft.

Loos land is een storing. Zeker voor de planner, en bij uitstek de Nederlandse planner met diepgewortelde beheptheid met vooruitgang en vernieuwing, met functie en bestemming. 'Wasteland' is grond die ons ontglipt, die de rentmeester te schande maakt.

In die betekenis raakt het aan de vooral (oud)Hollandse lading, die 'braakgrond' ook heeft, namelijk eertijds gewonnen grond die weer aan het water ten prooi dreigt te vallen. Die braakgrond is het toonbeeld bij uitstek van een opzichtige verspilling. En dat is in calvinistisch Nederland taboe.

De (nutte)loze grond zou een nieuwe vorm kunnen zijn van het andere landschap. Een eigentijdse variant van wat de natuur - het gebergte of de zee - ooit is geweest voor de reizigers die enkele eeuwen geleden op pad gingen, voor het eerst louter om hun nieuwsgierigheid te bevredigen.

De middeleeuwse pelgrimage was een doortocht door een profane, betekenisloze wereld op weg naar de enkele heilige plaatsen. Voor de moderne mens echter is in beginsel élke plek van belang. In de zeventiende en achttiende eeuw is het landschap (en de natuur) een blijk van gods almacht, die elk schepsel, en elke plek ten nutte van de mens had bedacht. Vandaag de dag, in de tijd van het bloeiend cultuurtoerisme is ieder 'bouwsel' waar een wetenswaardigheid aankleeft voor de reiziger een 'bezienswaardigheid'. Elke plek, mits toonbaar en toch een beetje oud is de moeite van een 'omweg' waard.

In die smetteloze wereld vol aandoenlijke bezienswaardigheden, kan het ruïneuze landschap iets tonen van het andere, het andere moment in de tijd, de geschiedenis. Leegtes, hier en daar bezaaid met brokstukken, kunnen fragmentarisch iets van het verleden oprakelen. Tot steun van het geheugen van een stad of een streek.

Dat vereist een andere kijk op het grondvlak en het landschap: een kijk op het landschap die losstaat van een interpretatie die elk object koppelt aan een sociale problematiek, zoals economisch verval, werkloosheid en criminaliteit. Dus los van een vooringenomenheid die het braakland ziet als een smet op de moderne verzorgingsstaat.

Mij gaat het niet om een (re)constructie van wat materieel voorhanden is. Het gaat vooral om de grond als een beschreven blad, als de tekst van de 'langzame tijd', met zijn inscripties, verhalen en anekdotes.

Grond, bodem, ruimte en tijd. 'Wasteland' als de openbare ruimte bij uitstek. En als de tijd, de geschiedenis in optima forma. Geen reconstructie of behoud in fysieke zin, geen monumentenzorg, want dat wijkt in niets af van de mentaliteit van de planner die zich met de toekomst zegt bezig te houden.

Zo de leegtes ergens om vragen dan om een kunstzinnige constructie, denk aan de onnutte bouwsels van Kawamata dit jaar in Kassel, die als een tijdelijke tegenhanger van de overtrokken ambitie van de stedelijke vernieuwing de rafelrand van de stad 'ongerept' laten. Een fragiel weerwoord tegen de moraal dat iedereen dient te denken in termen van Schoon, Nieuw en vooral Positief.

Maar het ruïneuze landschap blijft een spookachtig tableau, vooral in Europa

Empty Land

"Wasteland" has different meanings. Fallow is one of them. Fallow is an "un-word": unbuilt, unused, unkept. It originated as a concept from farming, where it implies caution. The farmer granted nature, the earth, time (sometimes several years long) to regain its power. It is a way of dealing with the landscape at a slower pace. It comes from a time when moon and month still were related, the year consisted of seasons, and movement in the western part of The Netherlands still depended on ebb and flood.

But "wasteland" is also wilderness, desert, a place that is avoided by every right-thinking person. After all, since the renaissance the overgrown garden has been a metaphor for a state in which those in charge have shirked their duty. That is no compliment.

"Wasteland" is the land of avoidance, of neglect of duty, of laziness. Thus there is an at least temporary disgust for this sordid backdrop against which the aesthetician's beauty, with its line and number, stands out. It is only tolerated as a stylistic contrast, for the sake of that which is to come - the new building - that actually has the gloss of the new.

Empty land is a disruption, certainly for the planner, and preeminently for the Dutch planner with deep-rooted prejudice for progress and renewal, for function and intention. "Wasteland" is ground that has evaded us, a shame to the landlord.

That touches upon the primarily old-Dutch meaning that "fallow ground" also has, that of previously reclaimed ground that again threatens to fall prey to the sea. Such unkept ground is the image, par excellence, of blatant waste, and in calvinist Holland that is sin.

The unused ground would have to be a new form of the alternative landscape, a contemporary variant of what nature - the mountains or the sea - has always been for the travellers of past centuries, who went out purely to satisfy their curiosity.

The mediaeval pilgrimage was a trip through a profane, meaningless world on the way to some holy place. For modern people, each place is fundamentally meaningful. In the seventeenth and eighteenth centuries, the landscape (and nature) was evidence of god's power, that conceived every part of creation, and every place, for the use of mankind. Today, in the era of blooming cultural tourism, every structure to which any meaning sticks is a place of interest to the traveller. Any place, so long as it is fit to be seen and a bit old, is worth the trouble of a visit.

In this inoffensive world full of touching places of interest, the ruinous landscape can demonstrate something of the other, a different moment in time, in history. Lacunae, here and there strewn with ruins, can in a fragmentary way stir up something of the past, as a support to the memory of a city or region.

But that requires a different view of the ground and the landscape, one that frees the landscape from an interpretative framework which couples every object to social issues like economic disintegration, unemployment or criminality, and from a prejudice that sees unused ground as an offence to the modern welfare state.

To my mind, it is not a matter of a constructing (or reconstructing) what is physically on hand. It is a matter of seeing the ground as a written page, a text of gradual time, with inscriptions, stories and anecdotes.

Ground, earth, space and time. "Wasteland" is the public space par excellence, time and history in optimal form. It is not reconstruction or conservation in a physical sense, not historic preservation, because that in no way deviates from the planner's mentality that is busy with the future.

Thus the lacunae may sometimes demand artificial construction: think of Kawamata's useless structures this year in Kassel, that leave the fringes of the city "virgin" as a counterpart to the exaggerated ambitions of urban renewal, a fragile answer to the moral imperative that everyone must think Beauty, Newness and, most of all, Positive.

But the ruinous landscape remains a ghostly tableau, certainly in Europe,

and certainly after the strict functionalist reconstruction of countless destroyed cities. It is an image of terror, certainly in a city like Rotterdam, that carried the destruction a step further in the course of the rebuilding, in order to be as free as possible of its past.

Modern people are citizens who desire nothing more deeply than motion and change. Television and film show them information in images which succeed one another quickly. Viewers no longer think in words, but in images. Autos, trains and airplanes carry them at full tilt and accustom the travellers to no longer direct their eyes to the picturesque detail but the cinematic succession of images flashing by.

City and landscape, and their function, will change in coming decades. How we look at them will also change. The speed with which we perceive the world from our means of transportation force the eye to choose a resting point on the horizon. That is much further away than the point recommended in the middle of the nineteenth century, to prevent fear and nausea on the part of the first train passengers. The landscape between the horizon and the road recedes from the image. It becomes a sort of monotonous desert, a blur flashing past.

In addition to the "wasteland" of the stationary and the stopover, the landscape of the ruin and the photo, in addition to these urban and rural wastelands, speed makes room for increasingly broad "berms", the "wastelands" of the cinematic view: strips of land that get their charm not from the idyll of the view of the sublimity of the overlook, but from nothing more than the transition, the succession of images itself.

These spontaneous changes in object and point of view will make "wastelands" into fascinating places for design, not to routinely build them full, but as refuges for sharp self-examination.

en zeker na de strikt functionalistische reconstructie van de talloze verwoeste steden. Een schrikbeeld in een stad als Rotterdam, die in de wederopbouw de kaalslag nog een stukje verder heeft doorgevoerd, om maar zoveel mogelijk van het oude bevrijd te worden.

De moderne mens is een burger die zich niets liever wenst dan verplaatsing en verandering. Televisie en film tonen informatie in snel wisselende beelden. De kijker leert niet meer in woorden maar in beelden te denken. De auto, de trein en het vliegtuig vervoeren de mens in volle vaart en wennen de reiziger eraan het oog niet meer te richten op een pittoresk detail, maar op de cinematografische opeenvolging van voorbijschietende 'plaatjes'.

Stad en landschap zullen de komende decennia (van functie) veranderen, evenals onze blik hierop. De snelheid waarmee wij vanuit onze vervoermiddelen de wereld waarnemen, dwingt het oog een rustpunt aan de horizon te kiezen. Veel verder weg inmiddels dan de aanbevelingen uit het midden van de negentiende eeuw, die de eerste treinreizigers meekregen ter voorkoming van angst en misselijkheid.

Het landschap tussen horizon en weg verdwijnt steeds meer uit beeld. Het wordt een soort monotone woestenij, een streepjeslandschap. Naast het 'wasteland' van de stilstand en het oponthoud, het landschap van de ruïne en de foto, naast deze stedelijke en rurale braakgronden, maakt de snelheid ruimte voor steeds bredere 'bermen', de 'wastelands' van de filmische blik. Stroken land die hun charme niet meer ontlenen aan de idylle van de doorkijk of het sublieme van een vergezicht, maar louter aan het niets van de overgang, de beeldwisseling zelf.

Het zijn deze 'spontane' veranderingen in object en optiek die de 'wastelands' zullen bestempelen tot fascinerende oorden voor het ontwerp. Niet om ze routinematig vol te bouwen, maar als vrijplaats voor een spitsvondig zelfonderzoek.

from wasteland to toxicity

Reordering Nature as Information
de natuur herordend als informatie

Tim Druckrey

"From now on, we are directly or indirectly witnessing a coproduction of sensible reality, in which direct and mediated perceptions merge into an instantaneous representation... The great divide - between the reality of temporal and spatial distances and the distances of various videographic and infographic representations - has ended."

Paul Virilio

"The cyborg would not recognize the Garden of Eden..."

Donna Haraway

"Physical reality is tragic in that it is mandatory."

Jaron Lanier

Technologie en fictie zijn met elkaar aan het versmelten. De grens tussen speculatieve en instrumentele ideeën is uitgehold door het wegvallen van de scheiding tussen onderzoek en ontwikkeling. Het einde van de normatieve wetenschap werd bespoedigd door wat Habermas de "verwetenschappelijking van de technologie" noemde. De normatieve wetenschappelijke ontwikkeling is versneld door de enorme verwerkingsmogelijkheden van de computer, waarmee complexiteit en informatie op een heel speciale manier kunnen worden weergegeven. De technologische ontwikkeling heeft het principe van de evolutionaire ontwikkeling voorgoed veranderd en vervangen door zinderende ontwikkelingsmodellen, waarvan het nut nauw samenhangt hun directheid.
Creativiteit, produktie en consumptie worden één. Voor sommigen betekent dat een bedreiging van het logische in de hele sociale orde. Voor anderen is het

'From now on, we are directly or indirectly witnessing a coproduction of sensible reality, in which direct and mediated perceptions merge into an instantaneous representation...The great divide - between the reality of temporal and spatial distances and the distances of various video-graphic and infographic representations - has ended.'

Paul Virilio

'The cyborg would not recognize the Garden of Eden...'

Donna Haraway

'Physical reality is tragic in that it is mandatory.'

Jaron Lanier

Technology and fiction are converging. The boundary between speculative and instrumental ideas has been eroded by the disintegration of the interval between research and development. The end of basic science was fueled by what Habermas called 'scientization of technology.' What was normative scientific development has been accelerated by explosive computer processing capabilities able to describe complexity and information in extraordinary ways. Technological development has irrevocably altered the flow of evolutionary notions of progress and substituted pulsating developmental models whose usefulness is bound to their immediacy. Creativity, production and consumption are merging. For some this is a threat to the logic of the entire social order and for others it is a challenge to finally admit that cultural development has always been rooted in the discursive relationship be-

tween forms of expression and modes of representation. What links these two models has become an essential component. In the past decade technological development has been linked with the computer at all levels. The consequences of this is that the computer has become the site of research, experience and creativity.

As the globalization of digital technology becomes a reality, it is positioned as a panacea. Yet as the logic of computer technology becomes the measure of progress, it has also become a form of 'myopic specialization' (George Simmel). Never before has there been either so rapid nor so integrated a transformation of culture. Technology has both limited the possibility of cultural change, in its reductivism, and extended the possibility of cultural transformation, in its instrumentality. Enveloped in the demand for immediate functionality, technology has, on the one hand, become, as Jacques Ellul calls it, the 'bluff' for mastery, and on the other the signifier of the power of information. But what intervenes between these potentials is cultural adaptation and progressive technological policy undaunted by the extraordinary appeal of machines logic and fully conscious of the portentous effects that technology bears. Inebriated by effect, one loses sight of meaning. If the lag between instrumentality and imagination is diminishing, the assimilation of both in the models of computer simulation and virtual reality are intensifying. The promise of technoculture is the promise of the mastery of fiction as reality. But, as J.G. Ballard reminded us in the introduction to *Crash:* 'We live in a world already ruled by fictions of every kind, the fiction is already there.' The role of the writer, he cogently added, was 'to invent the reality.'

A boundary condition has been reached. The perimeter that for so long distinguished nature from culture, actuality from mediation, has been abandoned. Nature, so long consumed as material, has become information, its 'laws', 'operating system', even its unpredictability, its chaos, have been subjected to technology. The computer has made possible forms of information structuring, principally database management and scientific visualization, whose scope can encompass vast territories of data. Reinvented visual models can contain more information than can be perceptually visible. While nature is numerically managed, human experience increasingly occurs within technology, circumscribed by the effects of a fascination with technique and by a simultaneous exhaustion of overburdened symbolic systems. But as the system of technology expands to circumscribe the external world, it also contracts and increasingly penetrates the internal world. Unquestionably, the body is the next frontier. The body, and then the mind.

The discourses of technology (artificial intelligence, cybernetics, virtual reality, biogenetics, scientific visualization) are at the core of radical transformations of human experience. The shift from semiotic communication to algorithmic communication is at hand. Postmodern culture evolved, through the abandonment of iconic image in favor of the indexical image, as an essential reference to the context bound meaning of representation. The effectiveness of this approach is crucial. The self-reflexive character of modernism gave way to the critical-reflexive position of postmodernism. Both relied on representation to legitimate their analysis. What is proposed in the new media (encompassing hypermedia, scientific visualization and virtual technologies) is 'experience beyond description...post symbolic communication', as Jaron Lanier calls it. Yet the theories of "post-symbolism" are disconnected from critical theories of representation. Instead, a strategy of rendering replaces a critical theory of representation, a strategy that supplants the deconstruction of representation not as an affirmative, productive form, but as one that replicates the vacuity of images as bearers of meaning and not only form. Virtual Reality could too easily drift into the miasma of neo-modernist replication of form as simulation of a presumed "real". Thus the ambiguous and vexing use of the term "virtual." Lanier indeed suggested that a better alternative to "virtual" was "intentional" reality, a term filled with even deeper illusions about the way reality happens.

een uitdaging eindelijk toe te kunnen geven dat de culturele ontwikkeling altijd al geworteld is geweest in de dialoog tussen vorm van expressie en weergave. Wat deze twee modellen met elkaar verbindt, is hierbij van wezenlijk belang. De afgelopen tien jaar heeft de technologische ontwikkeling op alle niveaus te maken gehad met de computer, met als gevolg dat de computer zelf de plaats is geworden waar onderzoek plaatsvindt, waar ervaringen worden opgedaan en waar creativiteit mogelijk is.

De digitale technologie verovert de wereld en wordt daarbij gepresenteerd als wondermiddel. De logica van de computer-technologie wordt maatstaf voor vooruitgang, maar krijgt tegelijkertijd ook het karakter van een soort "bijziende specialisatie" (George Simmel). Nog nooit eerder heeft er zo'n snelle, geïntegreerde transformatie van de cultuur plaatsgevonden. De technologie heeft met haar reductivisme de mogelijkheid tot culturele verandering ingeperkt en deze mogelijkheid via haar instrumentele karakter juist vergroot. Vanuit de vraag naar directe functionaliteit is de technologie aan de ene kant, om met Jacques Ellul te spreken, "een leeg soort beheersing" geworden en aan de andere kant staat het voor de macht van de informatie. Tussen deze mogelijkheden in staan de culturele aanpassing en een progressief technologiebeleid dat de buitengewone aantrekkingskracht van de logica van het apparaat negeert, een beleid dat zich terdege bewust is van de enorme effecten van de technologie.

Bedwelmd door het effect, raakt men het zicht op de betekenis kwijt. Naarmate de achterstand van de verbeelding op het instrumentele afneemt, wordt de assimilatie van beide in de computer-simulatie en virtual-realitymodellen intensiever. De belofte van de technocultuur is de belofte van de fictie als realiteit. Maar, zoals J.G. Ballard ons nog eens duidelijk maakte in zijn inleiding van *Crash:* "Wij leven in een wereld die al bolstaat van allerlei soorten fictie, de fictie is er al." De schrijver had de taak, zo voegt hij er vol overtuiging aan toe, "de werkelijkheid te bedenken."

We bevinden ons nu in een overgangsgebied. De grens die zo lang het onderscheid bepaalde tussen natuur en cultuur, tussen werkelijkheid en weergave van werkelijkheid, wordt niet langer gehanteerd. De natuur, die zo lang diende als materiaal, is informatie geworden, haar 'wetten', 'operationele systeem', zelfs haar onvoorspelbaarheid en haar chaos zijn onderworpen geraakt aan de technologie. De computer heeft soorten informatie-structurering mogelijk gemaakt, voornamelijk database management en wetenschappelijke representaties, waarmee zeer uitgebreide data-gebieden kunnen worden gedekt. Zelf-opgestelde visuele modellen kunnen meer informatie bevatten dan het direct waarneembare. Terwijl de natuur getalsmatig wordt benaderd, speelt de menselijke ervaring zich steeds meer binnen de technologie af, in een gebied dat wordt gedefinieerd door de effecten van een fascinatie voor techniek en een gelijktijdige verzadiging van overladen symbolische systemen. Het technologische systeem breidt zich aan de ene kant uit, om de buitenwereld te definiëren, maar aan de andere kant wordt het kleiner en dringt het steeds meer door in de binnenwereld. Zonder twijfel is het lichaam de volgende grens. Eerst het lichaam, dan de geest.

Het jargon dat in de technologie worden gehanteerd (kunstmatige intelligentie, cybernetica, virtual reality, biogenetica, wetenschappelijke representatie) vormen het hart van radicale transformaties in de menselijke ervaring. De verschuiving van semantische naar algoritmische communicatie laat niet lang meer op zich wachten. De postmoderne cultuur ontwikkelde zich doordat het 'beeldende' beeld het veld moest ruimen voor het 'duidende' beeld, een heel duidelijke verwijzing naar de context-gebonden betekenis van de representatie. Het effect van een dergelijke benadering is essentieel. Het zelfbespiegelende karakter van het modernisme moest wijken voor het kritisch-bespiegelende van het postmodernisme. Beide hadden de weergave, de representatie nodig als legitimatie voor hun analyse. In de nieuwe media (de hypermedia, wetenschappelijke representatie en allerlei "virtual reality" technologieën) is sprake van een "ervaring die niet te omschrijven valt...is sprake van postsymbolische communicatie", om met Jaron Lanier te spreken. De "post-

symbolistische" theorieën zijn echter in geen enkel opzicht kritisch. De kritische representatie-theorie is vervangen door een strategie van louter afbeelden, een strategie die voor de deconstructie van de afbeelding geen positieve, produktieve vorm in de plaats stelt, maar de leegte van de beelden kopieert, als dragers van betekenis en niet alleen van vorm. Virtual reality kan heel gemakkelijk verzinken in het moeras van de neo-modernistische vorm-kopieën, die dienen als simulatie van een vermeende werkelijkheid. Vandaar dat de term "virtual" zo dubbelzinnig en lastig is. Lanier stelde dan ook voor de term virtual reality te vervangen door intentional reality, een term die nog meer te denken geeft over de manier waarop de werkelijkheid tot stand komt. Zoals het breekpunt in de jaren tachtig lag bij de deconstructie van de representatie, zo is in de jaren negentig een kritische beschouwing van de hypermedia, kunstmatige intelligentie, virtual reality en wetenschappelijke representatie essentieel. Een al te makkelijke acceptatie en dus legitimatie van de taal die wordt gebruikt in de programmeer-codes of van de taal die wordt gebruikt door niet goed onderlegde theoretici, zou tragisch zijn. Met name de 'dialoog' rond virtual reality heeft een punt van absurditeit bereikt, absurditeit met een utopistisch sausje. "U moet niet vergeten," zo zei Jaron Lanier, "dat we hier getuige zijn van de geboorte van een cultuur. In een virtual reality is alles in oneindige hoeveelheden aanwezig...In virtual reality kan het geheugen extern gemaakt worden. Omdat ervaringen uit de computer komen, kun je ze gewoon bewaren en je oude ervaringen afdraaien wanneer je wilt."
De vage beloften van virtual reality zijn nog fictie. De onhandige, klunzige beelden hobbelen achter de technologie aan, achter de overdreven en maar al te vaak vage theorie waarmee virtual reality wordt omgeven. Jammergenoeg zijn de cyberspace theoretici te veel gefixeerd op de ontwikkeling van de technologie (Jaron Lanier, Myron Kruger), of zij zijn van het soort wetenschappers dat graag een plaats wil hebben binnen de technologie en de culturele wetenschappen (zoals blijkt uit veel van de essays in *Cyberspace: The First Steps*, een eerste aanzet tot de theorievorming rond virtual reality). Terwijl virtual reality voorzichtig aanslaat bij het publiek, blijven de functionele toepassingen achter bij het beeld dat het publiek ervan heeft. Medische systemen en informatiesystemen hebben allerlei interessante mogelijkheden (bijvoorbeeld het gebruik van de virtual interface) maar toch ziet het merendeel van de mensen het medium als een soort gecompliceerd videospel.
Naarmate de interactieve technologieën belangrijker worden, zullen we moeten toegeven dat het kritisch denken, waarin de vr-technologie wordt afgeschilderd als een onschuldige techniek die geheel op de verbeelding berust, mank gaat aan dezelfde waandenkbeelden als de mediatheorieën waarop ze gebaseerd zijn, en met name die van de televisie. Interactieve en virtual reality sitaties vragen om een representatieve theorie, die het culturele en het technische uiteindelijk als gelijkwaardige facetten van een tactische vorm van het visuele integreert. Decennia lang heeft de technologie de ervaring "ingekaderd". Ingekapseld door de toepassingen van electronica, die vormen van kennis en informatie hebben gecreëerd, zijn de effecten van technologische ontwikkeling discursief en worden zij beoordeeld op het overbrengen van ervaringen. Technologie als middel. Maar de technologie wordt steeds meer het onderwerp van de ervaring. We kapselen de ervaring niet langer in, we worden steeds meer onderdeel van de technologie. Het probleem dat deze transformatie oproept, is van epistemologische aard. Het roept vragen op over het verschijnsel ervaring als kennis. Interface design, accelerated learning, visualisering, gedwongen feedback, het zijn allemaal tekenen van een dialoog binnen de technologie. Interacteren is een intellectueel en theoretisch probleem van de hoogste orde. Binnen de grenzen van dit essay worden de problemen die virtual reality opwerpt, gebruikt om een indicatie te geven van de draagwijdte van culturele vragen rond de legitimiteit van de technologie.

Een electronische god
In twee recente films worden de problemen rond virtual reality aan de orde gesteld: Wim Wenders' *Until the End of the World* en Stephen Kings *The*

If the decisive shift of the eighties revolved around the deconstruction of representation, the nineties will need a critical theory of hypermedia, artificial intelligence, virtual reality, and scientific visualization. To slip into the acceptance, and hence legitimation, of the languages of either the codes of programming or of ill-equipped speculators would be tragic. In particular the "discourse" surrounding virtual reality has reached a point of absurdity laced with utopianism. 'You have to remember', said Jaron Lanier, 'we are witnessing the birth of a culture here. In a virtual reality everything is in infinite supply...In VR your memory can be externalized. Because your experience is computer generated, you can simply save it, and so you can play back your old experience anytime.'
The vague promises of virtual reality are yet a fiction. Dismal, clumsy images lag behind both the technology and the exaggerated and too often vague theory that grows to envelop the virtual. Unfortunately, the theorists of cyberspace are either linked with the development of the technology (Jaron Lanier, Myron Kruger) or they emerge from an academia restless to fix their position within technology and cultural studies (as is evidenced by many of the essays in an initial attempt to theorize virtual reality (*Cyberspace: The First Steps*). And even as virtual reality achieves a tentative public credibility, the instrumental functions that it might be used for lag behind the public image. While medical and information systems hold interesting potential in terms of the use of the virtual interface, the pervasive grasp of the medium is inscribed in the popular perception as a hybrid video game.
As immersion technologies grow in influence, we will recognize that critical thinking that situates virtual reality technology as an innocent and wholly imaginative technique, suffers from the same illusions as the media theories they are based on (particularly that of television). Interactivity and virtual environments demand a representational theory that finally integrates the cultural and the technical as equivalent, as facets of a tactical form for the visual. For decades technology has "enframed" experience. Enveloped by the appliances of electronics, which have shaped forms of knowledge and information, the effects of technological development are discursive, subject to assessment as mediators of experience. Technology as object. But increasingly technology is the very subject of experience. Rather than surrounding experience, we are becoming immersed within technology. The issues raised by this transformation are deeply epistemic. They raise questions about the constitution of experience as knowledge. Interface design, accelerated learning, visualization, forced feedback, are signifiers of a discourse within technology. Establishing reciprocity with their effects is an intellectual and critical problem of the highest order. In the limits of this essay the issues raised by virtual reality are used to suggest the scope broad cultural questions about the legitimacy of technology.

An electronic god
Two recent films have tackled the issues of virtual reality. Wim Wenders' *Until the End of the World* and Stephen Kings *The Lawnmower Man*. The ominous rhetoric of the films in some ways veils the popularization of the technologies they represent. Both are littered with the devices of advanced technology. They stand at opposite ends of the axis in the positioning of technology within mass culture. Wenders' film diagnoses the 'disease of images' symptomatized by narcissism and alienation. Technology without salvation. Innocence lost. Only the reinvention of the literary narrative or the return to the sacred offer salvation. In *Until the End of the World* experience and memory are a matter of externalization. Seeing is a biochemical event linked with intentionality. The fetishization of the image of memory becomes the loss of the social. 'It needs nothing', claims rogue scientist Henry Farber. Claire skeptically responds: 'It needs everything'. •
Wenders' film is about a surrender to the seduction of the self within technology. Stephen Kings *The Lawnmower Man* is more crudely about power. Narcissism is replaced by meglomania. The surrender is different. Rather

than a self, the central character Job becomes the distributed presence, the global self, an electronic god. Innocence and a relationship with the earth are abandoned for the self-infinitization of the deathless electronic. In the end the useless and limited human body are abandoned in favour of the omnipresence of digital. The subject in these films isn't so much deconstructed in terms of their formation as identity, but are constructed as victims of a project of social logic that undermines subjectivity as intentional. Identity is supplanted within an overlay of technical mediation. Submission is seductive. It lends credence to Lewis Mumfords remark that technology is a 'magnificient bribe'. Or as he elaborates: 'external order: internal chaos; external progress: internal regression; external rationalism: internal irrationality. In this impersonal and overdisciplined machine civilization, so proud of its objectivity, spontaniety too often takes the form of criminal acts, and creativeness finds its main outlet in destruction.'

The issues of memory, consciousness, perception, are disassociated from experience, other than the experience of the self. The "other" becomes a source of opposition rather than communication. The externalization of the symbolic, mentioned earlier in a remark by Jaron Lanier, positions subjectivity as reified, as an object detached. Consciousness loses its identity as ego-connected in this operation. 'What you have to explain then', asks Henri Bergson, 'is not how perception arises, but how it is limited, since it should be the image of the whole, and is in fact reduced to the image of that which interests you' (*Matter and Memory*, p. 40) . Subjectivity is a matter of extraordinary complexity. Reductive models of the subjective as simply perceptual fail to account for the imagination. And while the model of the mind as a distributed parallel-processor might be useful in explaining the ability to store, process and retrieve vast amounts of memory, the metaphor is only useful as discursive and not as fact. Years of study of distributed models of cognition are as yet unresolute and not fully convincing as to their efficacy as scientific models. Proving the Turing test in no ways legitimates the computer as an organism. Yet the merging of the cybernetic and the cognitive is having remarkable effects on human experience and expectation. Norbert Weiner, the pioneer researcher in cybernetics wrote, in *The Human Use of Human Beings*, that 'every instrument in the repertory of the scientific-instrument maker is a possible sense organ'. Virtual reality extends this to suggest that the instrument is an instrument of cognition and experience. How to dissuade the evangelists of cyberspace and simultaneously not succumb to negation of the possibilities of a new confrontation with the future is not a simple task. Vilem Flusser writes that 'electronic memories provide us with a critical distance that will permit us, in the long run, to emancipate ourselves form the ideological belief that we are 'spiritual beings', subjects that face an objective world...Our brain will thus be freed for other tasks, like processing information.' He continues on the benefits of electronic memory that 'a person will no longer be a worker (homo faber) but an information processor, a player with information (homo ludens)', and that 'we shall enhance our ability to obliterate information...this will show us that forgetting is just as important a function of memory as remembering.'

'Late twentieth century machines have made throughly ambiguous the difference between natural and artificial, mind and body, self-developing and externally designed. Our machines are disturbingly lively and ourselves frighteningly inert.'

Donna Haraway

Electronic cities, virtual communities, digital highways, cyberfactories, cyberias, are among terms already making their way into an evolving cultural techno-language. As language adjusts to technology the limits of representation are suggested. The specificity of languages of programming are without metaphor, without ambiguity. An instruction set describing logical possibilities is not the same as a language whose effectiveness and de-

Lawnmower Man. Door de onheilspellende retoriek van beide films raakt het populaire van de technologieën die zij vertegenwoordigen enigszins versluierd. In beide films wordt kwistig gestrooid met de exponenten van een geavanceerde technologie. Zij zijn de twee uitersten in de plaats die technologie in de massacultuur inneemt. Wenders' film is een diagnose van de 'beeldziekte', met narcisme en vervreemding als symptomen. Technologie zonder verlossing. Een permanent verloren onschuld. Alleen de herintroductie van het traditionele verhaal of de terugkeer naar het heilige bieden uitkomst. In *Until the End of the World* zijn ervaring en herinnering een kwestie van 'uitwendig maken'. Zien is een biochemisch proces dat gekoppeld is aan de wil. De fetisjering van het beeld van de herinnering doet het sociale verloren gaan. "Het heeft niets nodig", zegt bandiet en wetenschapper Henry Farber in de film. Claire antwoordt daarop sceptisch: "Het heeft alles nodig."

Wenders' film gaat over een overgave aan de verleiding van het 'ik' binnen de technologie. *The Lawnmower Man* van Stephen King is veel meer recht-toe-recht-aan en gaat over macht. Hier vinden we grootheidswaanzin in plaats van narcisme. Er is sprake van een ander soort overgave. In plaats van een persoon met een eigen ik, wordt Job, de centrale figuur in de film, iemand met vele persoonlijkheden, iemand met een 'global' ik, een electronische god.

Onschuld en een relatie met de aarde maken plaats voor de oneindigheid van de electronische god die geen dood kent. Aan het eind wordt het nutteloze, beperkte menselijke lichaam aan de kant gezet voor het alom aanwezige digitale. Het is niet zozeer dat de identiteit van de personen in deze film wordt gedeconstrueerd. De personen worden eerder voorgesteld als slachtoffers van een sociale logica die een door de wil gestuurde subjectiviteit ondergraaft. Binnen het domein van de overheersende techniek wordt de identiteit verdrongen. De overgave daaraan is verleidelijk. Het maakt Lewis Mumfords woorden des te geloofwaardiger. Hij noemde de technologie een "prima omkoopmiddel". Of zoals zijn woorden verder luidden: "Externe orde: interne chaos; externe vooruitgang: interne regressie; extern rationalisme: interne irrationaliteit. In deze onpersoonlijke en overgedisciplineerde, door machines beheerste beschaving, zo trots op haar objectiviteit, neemt spontaniteit maar al te vaak de vorm aan van criminaliteit en vindt creativiteit haar voornaamste uitlaatklep in vernietiging."

De herinnering, het bewustzijn en de waarneming worden losgemaakt van de ervaring, behalve van de ervaring van het 'ik'. Het 'andere' wordt een bron van tegenstelling in plaats van communicatie. Het extern maken van het symbolische, dat eerder ter sprake kwam in een opmerking van Jaron Lanier, ontkoppelt en concretiseert de subjectiviteit. Het bewustzijn verliest hierbij zijn 'ik'-gerichtheid. "Wat je vervolgens moet uitleggen", zo zegt Henri Bergson, "is niet hoe de waarneming ontstaat, maar hoe hij beperkt wordt, omdat het een beeld van het geheel moet geven en in feite gereduceerd wordt tot een beeld van wat een bepaalde persoon interesseert" (*Matter and Memory*, pag. 40) . Subjectiviteit is bijzonder gecompliceerd. Reductieve modellen van het subjectieve waarin alleen wordt uitgegaan van de waarneming houden geen rekening met de menselijke verbeelding. Het model van de menselijke geest als parallelle processor is misschien wel nuttig als verklaring voor het vermogen tot opslaan, verwerken en terughalen van grote hoeveelheden herinneringen, de metafoor is alleen nuttig als onderdeel van een terminologie en niet als feit. Jarenlange studie van cognitieve modellen hebben de werking van de menselijke geest nog niet echt kunnen verduidelijken, als wetenschappelijke modellen zijn zij bovendien nog niet overtuigend. Een positieve Turing-test maakt van de computer nog geen organisme. Ondanks dit alles heeft de versmelting van het cybernetische met het cognitieve toch een opmerkelijk effect op de menselijke ervaring en verwachting. Norbert Weiner, de cybernetica researcher van het eerste uur, schreef in *The Human Use of Human Beings*, dat "ieder instrument in het repertoir van de wetenschappelijke instrumentenmaker in principe een zintuig is". Virtual reality gaat nog verder en suggereert dat het instrument een instrument van cognitie en ervaring is. De evangelisten van cyberspace enigszins afremmen en tegelijkertijd de ogen niet

sluiten voor de mogelijkheden van een nieuwe confrontatie met de toekomst, is geen makkelijke opgave. Volgens Vilem Flusser "stellen electronische her-inneringen ons in staat een kritische afstand te bewaren, waardoor wij op de lange duur in staat zullen zijn ons te ontworstelen aan de ideologische over-tuiging dat we 'geestelijke wezens' zijn, en dat wij te maken hebben met een objectieve wereld...In onze hersenen komt zo ruimte vrij voor andere taken, zoals het verwerken van informatie." Over de voordelen van het electronisch geheugen zegt hij verder: "Een mens is niet langer een werker (homo faber) maar een informatie-verwerker, een mens die met informatie speelt (homo ludens)". Ook zegt hij dat "we ons vermogen tot het wissen van informatie zullen vergroten...dat leert ons dat vergeten een even belangrijke functie van het geheugen is als herinneren."

"Apparaten uit het einde van de twintigste eeuw hebben het verschil tussen natuurlijk en kunstmatig, geest en lichaam, tussen op 'eigen kracht ontwikkeld' en 'van buiten afkomstig' zeer ambigu gemaakt. Onze apparaten zijn akelig actief en wijzelf zijn akelig inert."

Donna Haraway

Electronic cities, virtual communities, digital highways, cyberfactories, cy-berias, het zijn termen die nu al worden opgenomen in een zich ontwikkelende culturele techno-taal. Terwijl de taal zich aanpast aan de technologie, doemen ook de beperkingen in de representatie op. Het duidelijke karakter van de pro-grammeertalen laat geen metafoor, geen ambiguïteit toe. Een instructie-set waarin logische mogelijkheden worden uiteengezet is niet hetzelfde als een taal waarvan de effectiviteit en ontwikkeling gebaseerd is op betekenissen die in ontwikkeling zijn. De grote gemene deler van de technologie-taal is het bi-naire systeem, de basis voor de electronische communicatie. Vanuit de com-municatie-technologie van de electronic highway, kan men gerust stellen dat de zogeheten Nieuwe Wereldorde digitaal zal zijn. Bij het rationele karakter van de digitale cultuur hebben we te maken met beschrijvingsproblemen. Met aanvechtbare rationele modellen als basis, wordt de ontwikkeling van de re-presentatietechnologie alleen beschreven als model dat al af is. Een dialoog, een analytische relatie met die modellen is moeilijk. Kunnen we bijvoorbeeld de weergave-codes in sociale termen analyseren? En toch vragen de effecten, de evolutie en de sociale logica van die codering om een dergelijke analyse. Wat tevoorschijn komt bij de samensmelting van technologie, representatie en een steeds meer 'global' wordende cultuur, is een technocratisch ideaal gebaseerd op het democratisch principe. Paul Virilio zegt het zo: "Als er van-daag de dag sprake is van een crisis, dan is het een crisis van ethische en es-thetische verwijzingen, het onvermogen om te gaan met gebeurtenissen in een situatie waar de schijn tegen ons is...Hoe kan het gebeuren dat we onze eigen ogen niet meer geloven en vervolgens heel makkelijk geloven in de dragers van de electronische representatie?"

"Naarmate de 'natuur' meer verdwijnt", zo schrijft Michael Sorkin, "krijgen de designers steeds meer macht om de daarvoor in de plaats komende werke-lijkheid vorm te geven. Zullen we de moed hebben om de virtuality-aanval af te slaan of zullen we zoals die meelijwekkende postmodernisten, tijd weer aan ruimte toevoegen, alsof we achtergrond aan een schilderij toevoegen?...Leven in de electronic city betekent dat vrijwel alle activiteiten worden vastgelegd, op elkaar worden afgestemd en toegankelijk zijn voor een gigantisch onzicht-baar apparaat van kredietverleners, computersystemen en andere netwerken." De ontwikkeling van de stedelijke cultuur en van de technologie zijn enorm met elkaar verstrengeld. In een recente analyse van Manuel Castells, *The In-formational City* (p.17), wordt de relatie tussen de stadscultuur en de nieuwe technologie als volgt omschreven:

"Het feit dat nieuwe technologieën zich richten op de informatieverwerking heeft vérstrekkende gevolgen voor de relatie tussen het geheel aan socio-culturele symbolen en de produktieve basis van de maatschappij.

Informatie is gebaseerd op cultuur en informatieverwerking is in feite ma-

velopment is premised on evolving significations. If there is a denominator for the language of technology it is the binary system, the groundwork of the electronic communication. Rooted in the communications technology of the electronic highway, one can say without doubt, that the - so called - New World Order will be digital. The rationality of the culture of the digital is wrought with discursive problems. Grounded in models of rationality whose legitimacy is questionable, the development of technologies of representation are reflexive merely as models that are already considered complete. A discursive, even a deconstructive relationship with them is difficult. Can one, for example, deconstruct the codes of rendering in social terms? Yet the effects, the history and the social logic of coding demand this analysis. What emerges in the linking of technology, representation and a cultural space increasingly wired in the global network, is a technocratic ideal premised in democratic principle. Paul Virilio writes: 'If, in fact, there is a crisis today, it is a crisis of ethical and aesthetic references, the inability to come to terms with events in an environment where appearances are against us...How can we no longer believe our own eyes and then believe so easily in the vectors of electronic representation?'

'As "nature" disappears', writes Michael Sorkin, 'designers will have more and more power to shape the supplanting reality. Will we have the courage to resist the onslaught of virtuality or, like the pathetic postmodernists, will we merely paint time back onto space as if it were decor?...To participate in the electronic city is to have virtually all of one's activities recorded, correlated and made available to an enormous invisible government of credit agencies, back office computer banks and endless media connections'. The re-lationships between the development of urban culture and technology are vast. A recent analysis by Manuel Castells, *The Informational City* (p.17), considers the relationship between urbanism and new technology:

'The fact that new technologies are focussed on information processing has far-reaching consequences for the relationship between the sphere of so-cio-cultural symbols and the productive basis of society. Information is based upon culture, and information processing is, in fact, symbol manipulation on the basis of existing knowledge...If information processing becomes the key component of the new productive forces, the symbolic capacity of society itself, collectively as well as individually, is tightly linked to its developmental process.'

New World Order

McLuhans Global Village, Castells Informational City, stand beneath and astride the fictional cities of Wiliam Gibson. Virtual Communities, composed of nodes, fiber optics and interactive electronic "space" are forming in the Internet communication network - 'Electropolis' as it is called in a recent ar-ticle. In this electropolitan society 'cultural indicators - of social position, of age, and authority, of personal appearance - are relatively weak in a com-puter-mediated environment. Internet Relay Chat (IRC) leaves it open to us-ers to create virtual replacements for these social cues - IRC interaction in-volves the creation of replacements and substitutes for physical cues, and the construction of social hierarchies and positions of authority.' (Intertek, winter 1992, p. 10) The speculations are not ungrounded. Industry sup-port and development of fiber-optic systems is great. The Internet system will be replaced with Fiber-optics by enabling broadband communication of tremendous breadth. The "electronic highway" will be the circulatory system in the networking of communications. Recently the United States' Senate Subcommittee on Science, Technology and Space, headed by Al Gore, held a hearing *New Developments in Computer Technology: Virtual Reality.* Gore's enthusiastic introduction stated: 'I think it's important that congress understand this technology and its significance, because we need to make sure that the federal government does all it can to stimulate innovative and truly important new technologies like virtual reality.'

While the argument about the shift from a natural, biotic environment to a cyber-biotic one rages, the development of technology has itself shifted gears. For a decade images have been regularly subjected to computer enhancements all done under the guise of eliminating imperfections, 'cosmetic', as one editor called them. This epistemological shift is extraordinary. So much of our relationship with images has been premised on the assumption that the image verified the condition of the world. Yet we have reached a stage in development of representation when this expectation has been shattered. Images no longer rely on the actuality for their legitimacy. If we have entered a post-natural relationship with the actual, one can no longer look to "nature" for authenticity. If the actual world no longer serves to signify cultural narrative, then one must assess those narratives whose legitimacy exists within culture itself. As the analysis of technology shifts from its global effect to its psychological effect a new range of questions and issues emerge.

Artificial intelligence and genetic engineering, discourses of the immaterial, substitute functional algorithmic models for actuality. The reductive code, manageable in each permutation, serves to demonstrate that mastery extends its reach into the structure of being. The relationship between the Human Genome Project and the development of biocomputers is closing. While technology takes aim to solve the most difficult informatic problem in history, the developers of the next generations of computers are reframing the role of the computer not as a calculator but as an integral element in experience. The models that are now pervading cognitive research, 'distributed parallel processing' attempts to rival/mimic the neurological distribution of the human brain. New research is being directed to the development of neurocomputers, also known as biocomputers, computers linked into the neuro-system.

The mental landscape, the electronic landscape will suppland the natural, the psychological. Forms of thinking will replace experience. The structure of nature will be accessible as an image of growing complexity thanks to the development of fractals. Our images of nature will increasingly mimic the order of the natural as a system. Images will be without tactility, unless one considers the tactility provided by the feedback systems of virtual reality technology. While computer imagery becomes increasingly complex, approaching the resolution of the photographic, the sense of the image as discursive will diminish.

For many years theorists wrote of the material effects of false consciousness and ideology. Now theory must also confront the issues of artificial intelligence, virtual reality and biogenetics. From a critique of representation there is emerging a discourse of the post-representational, the experiential. The relationship between representation, knowledge and information has been narrowed. A new discourse is evolving, one that is linked with information rather than evolution. Forms of thinking will replace experience. Smart technologies will outdistance the "crude" adaptations of experience. Technology will master reason and will "learn". Intelligence could be usurped by exactitude, "smart" technology could outdistance reason. The structure of nature will be accessible as an image of growing complexity thanks to the development of fractals and the algorithms that permit faster image processing. Our images of nature will increasingly mimic the order of the natural as a system. The codes of nature, the codes of genetics, the codes of perception, the codes of intelligence will rest within the database supplanting nature.

'Porous borders', 'nomadic objects', 'globality', 'industrial cannibalism' are words used by French economist Jacques Attali in a recent booklength essay titled Millenium. The book considers the issues of the new world order in terms of winners and losers. Two remarks bear repeating here: 'nomadic objects make it harder to escape the world of work', and importantly, 'we cannot permit ourselves to become an age that pushed, and fatally transgresses, the limits of the human condition.'

nipulatie van symbolen op basis van bestaande kennis...Als informatieverwerking het voornaamste onderdeel van de nieuwe produktieve krachten gaat worden, dan raakt daarmee het symbolisch vermogen van de maatschappij zelf, collectief en individueel, nauw verbonden met het daarbij behorende ontwikkelingsproces..."

Nieuwe wereldorde

McLuhans Global Village en Castells Informational City bevinden zich onder en naast de fantasiesteden van William Gibson. Binnen het Internet communicatie netwerk - de "Electropolis" zoals het recentelijk in een artikel werd genoemd - vormen zich de Virtual Communities, bestaande uit knopen, vezeloptica en interactieve electronische 'ruimte'. In deze electropolitische maatschappij zijn de "culturele indicatoren - zoals sociale positie, leeftijd, autoriteit en uiterlijk - betrekkelijk zwak, zoals in een door de computer beheerste omgeving te verwachten valt. Internet Relay Chat (IRC) biedt gebruikers de mogelijkheid 'virtual' vervangers voor dit soort sociale vingerwijzingen te maken - IRC interactie impliceert het creëren van vervangingsmiddelen voor materiële indicatoren en de creatie van sociale hierarchieën en autoriteitsvelden." (Intertek, winter 1992, pag. 10) Dit soort speculaties zijn niet ongegrond. De industrie doet veel aan steun en ontwikkeling van vezel-optische systemen. Het Internet-systeem zal worden vervangen door de vezel-optica, zodat een zeer breedschalige communicatie mogelijk wordt. De "electronic highway" zal gaan functioneren als circulatiesysteem bij de vorming van communicatienetwerken. Onlangs hield de subcommissie voor Wetenschap, Technologie en Ruimte van de Amerikaanse Senaat, onder leiding van Al Gore, een hoorzitting onder de titel New Developments in Computer Technology: Virtual Reality. In zijn enthousiaste inleiding zei Gore het volgende: "Ik vind het belangrijk dat het Congres van deze technologie en de betekenis ervan op de hoogte wordt gesteld, omdat wij ervoor moeten zorgen dat de federale regering alles doet wat in haar vermogen ligt om innovatieve en belangrijke nieuwe technologieën als virtual reality te stimuleren."

De discussie over de verschuiving van een natuurlijke, biotische naar een cyber-biotische omgeving, is in volle gang, maar tegelijkertijd heeft de ontwikkeling van de technologie zelf de bakens verzet. Tien jaar lang zijn beelden regelmatig onderworpen aan computer-bewerkingen, onder het mom van onvolkomenheden die moesten worden weggewerkt, "cosmetische" veranderingen zoals een bewerker ze noemde. Deze epistemologische verschuiving is heel bijzonder. Onze relatie met beelden is voor een groot deel gebaseerd geweest op de veronderstelling dat het beeld de situatie waarin de wereld verkeert, bevestigt. Wij zijn nu echter op een punt in de ontwikkeling van de representatie gekomen waarin deze veronderstelling onderuit is gehaald. Beelden zijn niet langer afhankelijk van de realiteit om legitiem te kunnen zijn. In onze 'post-natuur' relatie met de realiteit, kan de natuur niet langer dienen als bron voor authenticiteit. Als de echte wereld niet langer het verhaal van de cultuur in zich kan dragen, moeten we ons richten op die verhalen die binnen de cultuur zelf legitiem zijn. Het feit dat de analyse van de technologie verschuift van het wereldwijde effect dat de technologie heeft naar het psychologische effect, roept een nieuw scala aan vragen en problemen op.

Door kunstmatige intelligentie en genetische manipulatie, de dialoog van het immateriële, wordt de realiteit vervangen door functionele algoritmische modellen. De reductieve code, zo gemakkelijk hanteerbaar bij iedere permutatie, dient om te laten zien dat men zelfs de structuur van het menselijk wezen naar de hand kan zetten. Het Human Genome Project en de ontwikkeling van biocomputers groeien naar elkaar toe. Terwijl de technologie het moeilijkste informatie-probleem uit de geschiedenis probeert op te lossen, herformuleren de ontwikkelaars van de volgende generatie computers de rol van de computer: de computer is niet langer een rekenmachine maar een integraal element in de menselijke ervaring. Met de modellen die momenteel hun intrede doen in het kennisonderzoek, de 'parallel-processing' modellen, wordt ge-

probeerd de neurologische structuur van de menselijke hersenen te evenaren/na te bootsen. Er wordt de laatste tijd onderzoek gedaan naar de ontwikkeling van neurocomputers, ook wel bekend onder de naam biocomputers, computers die aan het neuro-systeem worden gekoppeld.

Het mentale electronische landschap zal het natuurlijke, psychologische landschap vervangen. De menselijke ervaring wordt vervangen door vormen van denken. Dankzij de ontwikkeling van de fractals krijgen wij inzicht in de steeds complexer wordende structuur van onze natuur. Onze beelden van de natuur zullen steeds meer een nabootsing worden van de natuurlijke orde als systeem. Beelden kunnen echter niet aangeraakt worden - ze zijn niet tactiel - tenzij we de feedback systemen van de virtual-realitytechnologie als zodanig beschouwen. Naarmate de computerbeelden steeds complexer worden, en het oplossend vermogen van het fotografische beeld benaderen, neemt het discursieve element in deze beelden af.

Jarenlang hebben theoretici geschreven over de materiële effecten van een vals bewustzijn en van ideologie. Nu moet de theorie zich ook gaan bezighouden met het probleem van de kunstmatige intelligentie, de virtual reality en de biogenetica. Uit de kritiek op het representatie-aspect ontstaat nu een dialoog over het post-representatie, het ervaringsgerichte aspect. De relatie tussen representatie, kennis en informatie is nauwer geworden. Er ontstaat een nieuwe dialoog, die meer te maken heeft met informatie dan met evolutie. De ervaring zal vervangen worden door vormen van denken. Slimme technologieën zullen de 'primitieve' adaptaties van de ervaring overtreffen. De technologie zal zich meester maken van de rede en zal gaan 'leren'. Intelligentie kan worden opgeslorpt door precisie, 'slimme' technologie kan het winnen van de rede. Dankzij de ontwikkeling van de fractals en de algoritmen die een snellere verwerking van beelden mogelijk maken, krijgen wij inzicht in de steeds complexer wordende structuur van onze natuur. Onze beelden van de natuur zullen steeds meer een nabootsing worden van de natuurlijke orde als systeem. De codes van de natuur, van de genetica, de waarneming en de intelligentie krijgen allemaal hun plaats in de database die de natuur vervangt. De reductieve code, zo gemakkelijk hanteerbaar bij iedere permutatie, dient om te laten zien dat men zelfs de structuur van het menselijk wezen naar de hand kan zetten.

"Poreuze grenzen", "nomadische objecten", "globaliteit", "industrieel kannibalisme", zijn termen die de Franse econoom Jacques Attali gebruikte in *Millenium*, een essay met de lengte van een boek. In het boek wordt de nieuwe wereldorde beschreven in termen van winners en losers. Twee opmerkingen zijn de moeite van het citeren waard: "nomadische objecten maken het moeilijker om aan de wereld van het werk te ontsnappen" en de belangrijkste van de twee: "we mogen geen tijdperk worden waarin de grenzen van de condition humaine werden opgerekt en met noodlottige afloop werden overschreden." Kort voordat Belgrado werd geïsoleerd door het westen werd er in het culturele centrum een conferentie over de nieuwe media gehouden. Op een moment van intense angst en ontreddering, sponsorde het Culturele Centrum een symposium over de ontwikkeling van de electronische media. In diezelfde week sprak de jury in Los Angeles de politie vrij in de zaak Rodney King. Terwijl ik in Belgrado landde, werd de tegenstelling tussen deze gebeurtenissen alleen nog maar groter. Er kwamen helikopters over, op weg naar Sarajevo. Wegversperringen belemmerden de toegang naar Bosnië/Herzegovina. Ouders wilden niet dat hun zoons het leger in gingen om te vechten. Het was de bedoeling dat ik de thematoespraak hield over nieuwe media en nieuwe technologie, maar op de één of andere manier legden de computerbeelden met hun hoge definitie, het maken van electronische beelden, de virtual-reality technologieën en de invloed van de technologie op de cultuur het af tegen de gebeurtenissen vijftig mijl verderop. Zaken als ruimte, territorium, sociale eenheid waren zo echt dat er geen plaats was voor technologie. De dubieuze maar niettemin aanwezige beloften van de digitale technologie, in al haar vormen, werd geproblematiseerd door de realiteit. Het ging niet langer om de technologie die zich meester maakt van de maatschappij, maar om de vraag welke technologie in deze omstandigheden kon worden gebruikt.

Just before Belgrade was isolated by the West a conference on new media was held at the cultural center. In a moment of intense anxiety and dislocation, the Cultural Center sponsored a symposium on the development of electronic media. In the same week the jury in Los Angeles exonerated the police in the Rodney King case. As I flew into Belgrade the opposition of these events grew. Overhead helicopters flew to Saraevo. Roadblocks limited access movement to Bosnia/Herzegovina. Parents protested sons drafted into the army. Norminally I was to give the keynote address on the issues of new media and new technology. High resolution computer graphics, electronic imaging, virtual reality technologies and the impact of technology on culture somehow couldn't outdistance the events fifty miles away. The consequence of space, of territory, of social unity seemed real in a way that could not be usurped by technology. The dubious, but nonetheless present, promises of the digital, in all of its forms, was problematized by actuality. The question no longer revolved around the incursion of technology into the social, but rather a new question emerged: what appropriate technology could be utilized in these circumstances.

While the issues of global survival are debated, evaded, and held hostage to the refusal of developed countries to aim research towards efficient, or as best less untenable levels, of consumption, the development of technologies whose effects on the future continues unabated. The mastery of nature through industrialization has been successful. The cost of this fictional mastery is already due. Industrialization has sapped the planet of its sustenence. The frontier is no longer material but cognitive. To conquer the cognitive as the final resource is the goal of models of artificial intelligence and biocomputing.

The stakes for us are tremendous, and the questions unfloding. How we respond is a matter of utmost urgency. I'll end with a remark I've cited many times by Armand Mattelart:

'Every creative act which seeks to question the apparatus of domination runs the risk of continuing to carry within itself the imprint of the system in which the creator is inscribed.'

Terwijl het vraagstuk van het voortbestaan van de wereld wordt besproken, ontweken en getraineerd door de weigering van de ontwikkelde landen onderzoek te doen naar efficiënte, of tenminste minder onhoudbare niveaus van consumptie, gaat de ontwikkeling van technologieën, met onverminderd effect op de toekomst door. De overwinning op de natuur via de industrialisatie is een groot sukses geworden. De prijs voor deze zogenaamde overwinning laat niet lang meer op zich wachten: de industrialisatie heeft de bronnen van de planeet uitgezogen. De grens is niet langer materieel, maar cognitief. De overwinning op het cognitieve als laatste bron is het doel van kunstmatige-intelligentie en biocomputer-modellen.

Er staat voor ons enorm veel op het spel, en de vragen waarop dringend een antwoord nodig is, zijn talrijk. Ik wil eindigen met een opmerking van Armand Mattelart die ik al veel vaker geciteerd heb:

"Iedere scheppende daad die het heersende systeem aan de kaak wil stellen, loopt het gevaar het stempel van het systeem waartoe de schepper behoort in zich mee te dragen."

Suggestions for further reading

Achterhuis, H.: **De illusie van Groen**
De Balie, Amsterdam, 1992

Corbin, A.: **Het verlangen naar de kust**
SUN, Nijmegen, 1989

Cutts, S.: **The Unpainted Landscape**
Coracle Press, London, 1987

Deitch, J.: **Artificial Nature**,
Deste Foundation of Contemporary Art, Athens, 1990

Gietlink, A. (ed.): **Hollandse horizonten**
De Balie, Amsterdam/Paradox, 1991

Heller, M.: **Überall ist Jemand. Räume im Besetzten Land**
Schweizerischer Werkbund/Museum für Gestaltung, Zürich, 1992

Jackson, J.B.: **Discovering the Vernacular Landscape**
Yale University Press, 1984

Jakle, J.A.: **The Visual Element of Landscape**
University of Massachusetts Press, Amherst, 1987

Jussim, E. and Lindquist-Cock, E.: **Landscape as Photograph**
Yale University Press, 1985

Lemaire, T.: **Binnenwegen. Essays en excursies**
Ambo, Baarn, 1988

Lemaire, T.: **Filosofie van het landschap**
Ambo, Baarn, 1970

Pollan, M.: **Second Nature. A Gardener's Education**
The Atlantic Monthly Press, New York, 1991

Pugh, S. (ed.): **Reading Landscape. Country - City - Capital**
Manchester University Press, Manchester, 1990

Schwarz, M. and Jansma, R.: **De technologische cultuur**
De Balie, Amsterdam, 1989

Wilson, A.: **The Culture of Nature. North American Landscape from Disney to the Exxon Valdez, Between the Lines**
Toronto, 1991

Zube, Ervin H. (ed.): **Landscapes. Selected Writings of J.B. Jackson**
University of Massachusetts Press, Amherst, 1970

curricula vitae
selected

Kim Abeles [USA] Kim Abeles was born in 1952 in Richmond Heights, Missouri (USA). She lives in Los Angeles, California (USA). The artist studied at Ohio University (1974), at the California Institute of the Arts (1978) and the University of California. Kim Abeles participated at several groupshows. Some examples are: In 1986 EX-tensions: Kim Abeles, Michael Asher, Louise Lawler and Michelle Stuart, at Occidental College, Los Angeles, Undercover: Books by California Women Artists, Fresno Art Museum, California and The Reagan Years, Bad Eye Gallery, Los Angeles. In 1988 she contributed to the following exhibitions: RE: Presentation-Conception/Perception at the Fullerton Museum, Fullerton, California and Revelations: Spiritual Art at the End of the Second Millenium, Pacific Lutheran University, Seattle, Washington (USA). Some of her more recent exhibitions include in 1991 Systems/Situation, Muckenthaler Cultural Center, Fullerton, California and Boundless Vision: Contemporary Bookworks, San Antonio Art Institute, Texas (USA). In 1992 she took part in World News, a travelling exhibition, Image/Object/Memory, Virginia Center for the Craft Arts, Richmond (USA), Information-Culture-Technology, San Francisco State University, San Francisco, California (USA) and Smog: Views of Life and Breath, California Museum of Photography, Riverside (USA). In 1993 the Californian Santa Monica Museum of Art will organize an exhibition of her work. Her work has been published in various books, among which The World's Who's Who of Women Cambridge, 1989); Kim Abeles. Forty Years of California Assemblage (1989); Of Scattered Histories, and Objects and their Collision Course, (Paris, 1993). A video on her work was made in 1986, called The Magic of California Assemblages: Kim Abeles. In 1987 she made The Image of St. Bernadette, a video, and during the period 1988-1991 she made the film Unknown Secrets-Art and the Rosenberg Era.

Vikky Alexander/Ellen Brooks [USA] Vikky Alexander was born in 1959 in New York; Ellen Brooks was born in 1947 in Los Angeles, California (USA). Both artists live and work in New York. Vikky Alexander graduated from the Fine Arts Nova Scottia College of Art and Design, Halifax, USA (B.F.A.). Ellen Brooks studied at the University of Wisconsin, Madison (USA); the University of California at Los Angeles, (1968 B.A.,1970 M.A.,1971 M.F.A.). Selected exhibitions in which the work of Vikky Alexander was shown are: 1982 A & M Art Works (solo), New York; 1984 The Stolen Image and its Uses, Lightwork, Syracuse, New York; 1985 Castelli Uptown, New York and Seduction: Working Photographs, White Collums, New York; 1986 Arts and Leisure, The Kitchen, New York and Vikky Alexander & Ian Wallace, Kunsthalle Bern, Bern (Switzerland); 1987 The Art of the Real, Galerie Pierre Huber, Geneva (Switzerland) and The Castle (Group Material), Documenta 8, Kassel (Germany); 1988 Cultural Participation (Group Material), Dia Art Foundation, New York and Fabrications, Harvard University (USA); 1989 Hybrid Neutral, a travelling exhibition; 1990 Vikky Alexander & James Welling, Kunsthalle Bern, Bern; The Experience of Landscape, Whitney Museum of American Art, New York and PastFutureTense, Winnipeg Art Gallery & Vancouver Art Gallery, Vancouver (Canada); 1991 Un-Natural Traces, Barbican Art Gallery, London and Cruciformed, Cleveland Center for Contemporary Art, Cleveland, Ohio (USA). Ellen Brooks participated at the following shows: A Peek into the Private Life of Rosie Selevay, Helene Euphrat Gallery, De Anza College, Cupertino, California (USA); 1979 Fabricated to be Photographed, San Francisco Museum of Modern Art, San Francisco, California; 1981 Love is Blind, Castelli Gallery, New York; 1982 Torch Gallery, Amsterdam (The Netherlands); 1983 The Self as Subject, University of New Mexico at Albuquerque (USA); 1985 In Plato's Cave, Marlborough Gallery, New York; 1986 Ellen Brooks, Stephen Fraily, Richard Prince, Josh H. Baer Gallery, New York; 1987 The Art of Portraiture in Contemporary Photography, October for the Arts, ELAC, Lyon (France); 1988 Ellen Brooks 1979-1987 (solo), Freedman Gallery, Albright College, Pennsylvania (USA); 1989 Abstraction in Deconstructivist Photography, Hamilton College, Hamilton, New York; 1990 The Indomitable Spirit, ICA, New York, Urbi et Orbi (solo), Paris; 1991 Pleasures and Terrors of Domestic Comfort, Museum of Modern Art, New York; 1992 Between Home and Heaven, National Museum of American Art, Washington D.C. ; 1993-1994 Work from 1986-1992 (solo), a travelling exhibition. Both artists collaborated in the following shows: 1991 Vikky Alexander & Ellen Brooks, Dorothy Goldeen Gallery, Los Angeles, California; 1992 Polaroid Project, Vikky Alexander & Ellen Brooks, Ansel Adams Center, San Francisco, California. Some of the many books and catalogues on Vikky Alexanders work are Experience of Landscape (New York, 1989); PastFutureTense (Winnipeg, 1990); Un-Natural Traces (London, 1991). Ellen Brooks' work was published in: Who's Who in American Art (Chicago, 1978); Light Impressions (1978); Still Photography: The Problematic Model (1981); Fabricated to be Photographed (San Francisco, 1982) and Photography in California 1945-1980 (San Francisco, 1984). Vikky Alexander teaches at New York University, New York. Ellen Brooks has taught at the San Francisco Art Institute, San Francisco (1973); the ICA, New York (1983), the University of New Mexico; the School of Visual Arts, New York (1985). Since 1984 she teaches at New York University, Tisch School of the Arts, New York.

Nobuyoshi Araki [Japan] Nobuyoshi Araki lives in Tokyo (Japan), where he was born in 1940. In 1963 he graduated from Chiba University (Japan). His work has been published in numerous books and catalogues, like Erotic Senses (Tokyo, 1985), Young Girl Story, Mother Brain (1988), Love Journey (Tokyo, 1989), Dearest Chiro (Heibon-sha, 1990), Love Affair (Tokyo, 1991) and Photomanic Diary (1992). Groupshows which included his photographs are: In 1974 Photography Exhibition on Photography, Shimizu Gallery, Tokyo; in 1976 Exhibition of Self Selected Photography by 12 Photographers, Shiseido the Ginza, Tokyo; in 1977 Ginza Nikon Gallery, Tokyo; in 1979 Japan, a Self Portrait, a travelling exhibition; in 1982, Asahi Seimei Hall, Tokyo; in 1983 Contemporary Japanese Art 2-Encounters with Landscapes, Myazaki Prefectural Museum of Art (Japan); in 1986 Japonesa Contemporanea, Madrid (Spain); in 1987 Zeit Photo Salon, Tokyo, Yamaguchi Prefectural Museum of Art (Japan); in 1989 Tokyo: A City Perspective, Tokyo Metropolitan Museum of Photography, Tokyo. More recent exhibitions took place in 1990 OP-Positions, Fotografie Biënnale Rotterdam II, Rotterdam (The Netherlands); Photos de Famille, Grande Hall, La Vilette, Paris (France); in 1991, Seed Hall, Tokyo and in 1992 Akt Tokyo (solo), Forum Stadtpark, Graz (Austria). Some individual shows are Tokyo Blues, which took place in 1977; The Second Arakism Declaration and Arakism 1967-1987, both of them held in 1982. In 1990 Apt Gallery in Tokyo exhibited his photos in a show called Lovers. One of his most recent solo exhibitions was Colorscapes (1991).

Keith Arnatt [Great Britain] Born in 1930, Oxford (Great Britain). Keith Arnatt lives in Gwent (Great Britain). Keith Arnatt was educated at Oxford School of Art and graduated in 1955. He finished the Royal College of Art in 1957. Selected exhibitions in which he participated are: In 1969 Environmental Reversal, Camden Arts Center, London, and Konzeption-Conception, Städtischen Museum, Leverkusen (Germany); in 1973 Beyond Painting and Sculpture, a travelling exhibition; in 1983 The Prosaic Landscape, fFotogallery, Cardiff and the Museum of Modern Art, Oxford (Great Britain); in 1984 When Attitudes Became Form, Kettles Yard, Cambridge (Great Britain); in 1985 A Sense of Place, Interim Art, London; in 1986 New Acquisitions-New Landscape, Victoria and Albert Museum, London and Disturbed Ground: The Threatened Landscape, Collins Gallery, Glasgow (Great Britain); in 1987 Mysterious Coincidences: New British Colour Photography, Photographer's Gallery, London; in 1988 3 Artists in Wales, Oriell Gallery, Cardiff (Great Britain); in 1989 Rubbish and Recollections, Photographer's Gallery, London and Anima Mundi: Still Life in Britain, CMCP, Montreal (Canada); in 1991 De Composition: Constructed Photography in Great Britain, a travelling exhibition and Kunst Europa: British Art Today, Kunstverein Baden (Germany) and in 1992 Entre Document et Etonnement, Mai de la Photo 1992, Reims (France). In 1986 he finished his Forest of Dean Project, which was exhibited at the Arnolfini Gallery in Bristol (Great Britain). Besides various exhibition catalogues, his work has been published in other books, for example in Walking the Dog (1979). His other activities include tv productions. Self Burial was made in 1969. Keith Arnatt teaches at Gwent College of Higher Education in Wales, Great Britain.

Theo Baart [The Netherlands] Born 1957 in Amsterdam (The Netherlands). Lives and works in Amsterdam. Graduated in 1982 from the Gerrit Rietveld Academie in Amsterdam. Exhibitions in which his work was shown are: in 1986 Wonen in Naoorlogse Wijken (with Cary Markerink) at the Rijksmuseum Amsterdam; in 1989 Dorpsbelang (also with Cary Markerink) at the Canon Image Center in Amsterdam. Some of his publications are: Wonen in Naoorlogse Wijken, (Amsterdam,1986); De Riba Pers Danst (1986) and Nagele (1988). Theo Baart has received many commissions in The Netherlands. In 1984 he finished Begraafplaatsen in Amsterdam and in 1985 Pays de Bray, van Mme de Bovary. In 1987 he made Landschappen West-Friesland and in 1990 Fotopoëzie. The last two years he has been working on a project called Landschap in Verandering.

Lewis Baltz [USA] Born in 1945, Newport Beach, California (USA). Lewis Baltz resides in Sausalito, California. In 1969 he graduated from San Francisco Art Institute,

San Francisco, California, (B.F.A.) and in 1971 from Claremont Graduate School, California (M.F.A.). Some of the numerous exhibitions in which his photographs have been shown are: 1976 IXe Biennale de Paris à Nice (France); Photographs of the American Landscape, The Print Philadelphia (USA), Facades, Hayden Art Gallery, M.I.T., Cambridge, Massachussetts (USA) and Baltz, Deal, Gohlke, Sore, Werkstatt für Photographie, Berlin (Germany); 1977 Concerning Photography, The Photographer's Gallery, London; 1978 Mirrors and Windows: American Photography since 1960, MoMA, New York; 1979 Venturi and Rausch Architecture, Kunstgewerbe Museum, Zürich (Switzerland) and A Sense of Place: The American Museum in Recent Art, Hampshire College Art Gallery, Amherst, Massachusetts; 1980 Photographie als Kunst: Kunst als Photographie, Museum Moderner Kunst, Vienna (Austria); 1982 Slices of Time: Californian Landscapes 1869-1880 and 1960-1980, Oakland Museum, Oakland (USA); 1982 Urban America, San Franciso Museum of Modern Art, San Francisco; 1983 3-Dimensional Photographs, a travelling exhibition; 1984 Photography in California 1945-1980, travelling exhibition; 1985 American Images, travelling exhibition (Great Britain), Victoria and Albert Museum (solo), London and Galerie Michele Chomette, Paris; 1986 Ansel Adams and the American Landscape Photography, National Gallery of Australia, Canberra (Australia); 1987 Lewis Baltz: Reno/Anthony Hernadez: Las Vegas, University of Nevada, Las Vegas (USA), 1988 City Museum (solo), Higashikawa-ku (Japan), Evocative Presence, Museum of Fine Arts, Houston, Texas (USA); 1989 The Presence of Photographs in the Learning of Urban and Territorial Projects, School of Architecture, Polytechnic of Milan (Italy); 1990 New York Institute for Contemporary Art (solo), Museum at P.S. 1, New York and Signs of Life: Process and Materials, 1960-1990 ICA, Philadelphia (USA); 1991 Site Work: Architecture in Photography Since Early Modernism, The Photographer's Gallery, London and Museo Civici (solo), Reggio Emilia (Italy). This year exhibitions are organized by the Stedelijk Museum Amsterdam (solo), Amsterdam, the Centre Georges Pompidou (solo), Paris and the Kawasaki City Museum, Kawasaki (Japan). Theme shows include Voyeurism at the Jayne H. Baum Gallery, New York and Real Visions at Galerie Bodo Nieman, Berlin (Germany). Numerous books and catalogues have been published on Lewis Baltz' work. Examples are: The New Industrial Parks Near Irvine, California (New York, 1975); Park City (New York, 1981); San Quentin Point (New York, 1986); 'Candlestick Point' (1989); Rule without Exception (New Mexico, 1991); Ronde de Nuit, (Paris, 1992).The artist has taught at Pomona College, USA (1970-1972); Claremont Graduate School (1972); the University of California at Davis; the University of California at Santa Cruz (1981); the University of California at Riverside (1982); the University of Victoria (1984) and recently teaches at the University of Riverside (since 1990).

Gabriele Basilico [Italy] Born in 1944 in Milan (Italy), where he currently lives. He studied at Milan Polytechnic and graduated in 1973. Selected solo and group exhibitions: in 1979 The Italian Eye, Alternative Center for International Art, New York and Architettura e Partecipazione, Sicof, Milan; in 1981 Italy, a Country Shaped by Man, Fondazione Agnelli, Chicago (USA); in 1982 Architectural League (solo), New York; in 1983 L'Architecture, Sujet, Objet ou Pretext, Galerie des Beaux Arts, Bordeaux (France); in 1984 Viaggio in Italia, Pinacoteca Provinciale, Bari (Italy) and Images et Imaginaires d'architecture, Centre Georges Pompidou, Paris and in 1986 Stadslandschappen/Urban Landscapes, Perspektief, Rotterdam (The Netherlands). Publications include: Dancing in Emilia(1980), Milano, Ritratti di Fabbriche (1983), Contact (1984), Grande Fiera, (1985), Vedute (1987), G.B. Portrait of a Landscape (1988), Esplorazioni di Fabbriche (1989) and Bord de Mer (1992).

Wout Berger [The Netherlands] Wout Berger was born in Ridderkerk in 1941 and lives in Uitdam (The Netherlands). He studied at the Dutch School for Photography in The Hague (The Netherlands). He exhibited his photographs at the following museums and artspaces: 1983 Centre Georges Pompidou, Paris and Amsterdam Foto, Stedelijk Museum Amsterdam, Amsterdam (The Netherlands); 1987 Holland Foto in Athens (Greece) and Kunst over de Vloer in Amsterdam; 1989 150 Jaar Fotografie at the Stedelijk Museum Amsterdam. In 1992 Perspektief held a solo exhibition on his project called Giflandschappen, which was accompanied by a publication with the same name. Other catalogues which include his work are 25 Years of Color Photography, Cologne (Germany). Wout Berger teaches at the Academy of Visual Arts in Rotterdam.

Nico Bick [The Netherlands] Nico Bick was born in 1964, Arnhem (The Netherlands). In 1991 he graduated from the Royal Academy of Visual Arts in The Hague (The Netherlands). He lives in Amsterdam (The Netherlands). Until now, his work has been exhibited in the following locations in The Netherlands: the Townhall of Amsterdam, de Balie, a cultural foundation in Amsterdam and the Polytechnic in Delft.

Theo Bos [The Netherlands] Born in The Netherlands in 1959. Graduated from the Rietveld Academy Amsterdam (The Netherlands) in 1987. Lives in Amsterdam. Theo Bos' photographs were shown at the following exhibitions in The Netherlands: 1987 at Perspektief, Rotterdam and Recordpogingen in Nederland at Hollandse Hoogte, Amsterdam; 1991 Recreatie in Nederland at the Rijksmuseum, Amsterdam and 1992 Fotowerk - Fotografie in Opdracht (Commissioned Photography) at the Beurs van Berlage, Amsterdam. His work has been published in the accompanying exhibition catalogues.

Michael Brodsky [USA] Born in 1953, Los Angeles, California (USA). Lives in the same city. He studied at the University of California at Santa Cruz (B.A.) and graduated in 1978 from the California Institute of the Arts (M.F.A.). A selection of the number of exhibitions in which he took part: 1977 Photo Erotica, Camerawork Gallery, San Francisco, California; 1978/1979 Women, a travelling exhibition; 1980 The Automotive Image National Exhibition, Massachusetts Institute of Technology, Massachusetts (USA); 1986 The Computerized Image (with Nancy Burson), Chrysler Museum of Art, Norfolk (USA); Light Images '86, Western Connecticut State University, Dannburn, Connecticutt (USA); 1989 Gefangene Bilder, Fluchtiges Gedachtnis, Digital Fotografie, Neue Montagen, Museum Folkwang, Essen (Germany); 1992 Laser Disk Exhibition, Houston International Fotofest, Houston, Texas (USA); Electronic Image/Electronic Media, ICP, New York; Icons and Idols: Televison Imagery, Houston Center of Photography, Houston, Texas; 1993 But is it Art?...Currents in Electronic Imaging, Pacific Lutheran University, Tacoma, Washington (USA). In 1978 three books on his work were published: Collected Works, Eros and Photography and Cleveland Self-Portrait. Other publications include Macmillan Biographical Encyclopeadia of Photographic Artists and Innovators; Worlds of Art and Object and Image. Michael Brodsky has taught at the James Madison University, Harrisonburg, Virginia (1978-1988) and currently teaches at Loyola Marymount University, Los Angeles. This artist is also director of the New Image Gallery, James Madison University, Harrisonburg, Virginia.

Jean-Marc Bustamante [France] The artist was born in 1952 in Toulouse (France). He lives and works in Paris. Bustamante has been invited to numerous exhibitions in Europe and abroad. Selected exhibitions are: 1980 Biennale Paris (France); 1985 Rendez-vous, Munich (Germany), Alles und noch viel mehr at the Kunsthalle Bern, Bern (Switzerland) and 12 Artistes dans l'Espace at the Musée Seibu, Tokyo (Japan); 1986 A Distanced View at the New Museum of Contemporary Art, New York and Sonsbeek 86 at Park Sonsbeek, Arnhem (The Netherlands); 1987 l'Époque, la Mode, la Morale, la Passion, at the Centre Georges Pompidou, Paris; 1990 Landschappen/Landscapes: 1978-1982 at galerie Paul Andriesse, Amsterdam (The Netherlands), De Afstand at Witte de With, Rotterdam (The Netherlands); at the ICA, London and Camera Works at galerie Samia Saouma, Paris; 1991 Vanitas at galerie Crousel Robelin Bama, Paris and Lieux Communs, Figures Singulières at the Musée d'Art Moderne, Paris. His most recent exhibitions took place in 1992 at the Stedelijk Van Abbe Museum (solo), Eindhoven (The Netherlands) and at the Documenta IX, Kassel (Germany). His work has been published in a number of exhibition catalogues, for example Bustamante (Kunsthaus Bern, 1989); Possible World (ICA London, 1990) and Lieux Communs, Figures Singulières (ARC Paris 1991). The publication Stationnaire's appeared in 1991 (Lyon/Brussels).

Clegg & Guttmann [USA] Born in 1957. The two artists have been working together since 1980. Clegg & Gutman took part in numerous exhibitions. A selection of these shows: 1983 Allegories of Stock Exchange (solo), at the Olsen Gallery, New York; 1984 The Self-Portrait in Photography at the Württenbergischer Kunstverein, Stuttgart (Germany); 1986 The Real Big Picture at the Queens Museum, New York; 1987 Art Against Aids at the Jay Gorney Modern Art, New York and Fake, The New Museum of Contemporary Art; 1988 Two to Tango: Collaboration in American Photography, at the ICP, New York, The New Romantic Landscape at the Whitney Museum of American Art, Stamford (USA) and This is not a Photograph, The Ringling Museum of Art, Sarasota (USA); 1989 Image World: Art and Media Culture at the Whitney Museum of American Art, New York, Wittgenstein: The Play of the Unsayable, a travelling exhibition in Europe and Tenir l'Image a Distance at the Musée d'Art Contemporain, Montreal (Canada); 1990 The Free Public Library (solo) at the Jay Gorney Modern Art, New York and Art et Publicité at the Centre Georges Pompidou, Paris, The (Un)Making of Nature at the Whitney Museum of American Art, downtown branch, New York and Artificial Nature at the Deste Foundation for Contemporary Arts, Athens; 1991 Metropolis at the Walter Gropius Bau, Berlin, Sguardo di Medusa, Castello di Rivoli, Torino (Italy), The Open Tool Shelter: A Model (solo), at the Power Plant, Toronto (Canada) and Die Offene Bibliothek (solo) at the Grazer Kunstverein, Graz (Austria). Several catalogues and books have been published, like Clegg & Guttmann (Mönchengladbach, 1985); Prospekt '86 (Kunstverein Frankfurt, 1986); The Modern Still Life Photographed (1989); Parallel Views (Arti et Amicitiae Amsterdam, 1989); Team Spirit (New York, 1989); Metropolis (Berlin/Berlin, 1991) are a few examples.

John Davies [Great Britain] John Davies was born in Sedgefield (Great Britain) in 1949. He lives in Cardiff, Wales (Great Britain). He graduated from Trent Polytechnic in Nottingham (Great Britain) in 1974. In 1977, the ICA in London held a solo exhibition. In 1985 the fFotogallery in Cardiff, Wales dedicated an exhibition on his work. Viewpoint was a one man show which took place at the Salford Photographic Center (Great Britain) in 1987. Groupshows in which he participated are: 1983 New British Photography, travelling exhibition; 1986 Stadslandschappen/Urban Landscapes at Perspektief, Rotterdam (The Netherlands); 1989 Through the Looking Glass at the Barbican Art Center in London and Ausbeute at the Ruhrland Museum in Essen (Germany). More recent shows include in 1991 British Photography from the Thatcher Years at the MoMA, New York and in 1992 Level but not Plain at the Houston Center for Photography in Houston, Texas. In 1993 his work will be presented in the project Antwerp-Cultural Capital 1993 in Belgium. Catalogues and books about his work are Stadslandschappen/Urban Landscapes (Rotterdam, 1986); A Green & Pleasant Land, photographs by John Davies (Manchester, 1987); Broadgate (1988); Broadgate-Photographs by Brian Griffin and John Davies (1991) and Common Ground (1992).

Robert Dawson [USA] Robert Dawson lives in San Francisco, California (USA). He graduated from the University of California at Santa Cruz in 1972 (B.A.) and from San Francisco State University in 1979 (M.A.). His photographs have been exhibited in many solo and groupshows. Some selected exhibitions are: 1980-1983 At Mono

Lake, a travelling exhibition in the USA; 1982 The Transamerica Photography Show in San Francisco; 1986 North American Invitational at the Florida Institute of Technology, Jensen, Florida (USA), 1986-1988 In Spite of Everything, Yes- Ralph Steiner Looks At Photography at the Hood Museum, Dartmouth College, Hanover (USA) and The Great Central Valley Project, a travelling exhibition in California; 1987 New Photography in the West at the Rockwell Museum, Corning, New York, 1987-1990 Manifest Destiny - Unsettling Americas Family Farmers, another travelling exhibition; 1989 Robert Dawson - Water in the West at the Silver Image Gallery, Seattle and Nature and Culture: Conflict and Reconcilliaton in Recent Photography, The Friends of Photography, San Francisco. More recent exhibitions include in 1990 Shoot the Earth at The Alinder Gallery, Gualala, California and Robert Dawson and Peter Goin - Water in the West, La Verne Krause Gallery, University of Oregon, Eugene, Oregon (USA); in 1991 Tainted Landscape at the Castellani Art Museum, Niagara University, New York, The Water in the West Project at the Sheppard Gallery, University of Reno, Nevada (USA) and The Compass and the Lens at the Mary Porter Sesnon Gallery, University of California at Santa Cruz. Some publications on his work are: Snapshots, (Walnut Creek, 1986); Photography in the West: A Modern View (Corning, 1987); Cross Currents/Cross Country; Robert Dawson, Photographs, (Tokyo, 1988); Picturing California: A Century of Photographic Genius (Oakland, 1989); A River Too Far: The Past and Future of the Arid West, (Reno, 1991) and The Great Central Valley: California's Heartland (Berkely, 1991). Robert Dawson has taught photography at many colleges and universities, for example the University of California at Davis (1985); the San Francisco State University (1986) and the City College of San Francisco (1989). He currently teaches at Mills College, Oakland.

Tom Drahos [France] Tom Drahos was born in Jabonne (France) in 1947. He lives in Paris. Selected solo and group exhibitions are: 1983 Images Fabriquées, Centre Georges Pompidou, Paris; 1984 Construire les Paysages de la Photographie, Metz (France); 1985 Sol et Mur, Le Havre (France); Des Intrus dans la Photographie (solo), Château d'Annecy, Annecy (France); 1987 Rétrospective 1967-1987 (solo), Aurillac (France); 1988 Ensu, Carte Blanche à Olivier Kaeppelin, Ivry-sur-Saône (France); 1989 La Chair de l'Etoile, Lorient (France), l'Invention d'un Art, Centre Georges Pompidou, Paris (France); 1990 d'Un Art Autre, Biennale Internationale, Marseille (France); 1991 Hommage à Peano, Reims (France) and Francfort, Galerie Bouqueret et Lebon, Paris (France).
Publications include: Métamorphoses (Paris, 1981); Photographie et Inconsient (Paris, 1986); Le Vieux Mystère (Strasbourg, 1987); Prophètes, (Paris, 1988) and Tom Drahos: Praga (1990). Tom Drahos was educated at the School for Graphic Arts and the Filmacademy in Prague (Czechoslovakia).

Gilbert Fastenaekens [Belgium] Gilbert Fastenaekens was born in 1955 in Brussels (Belgium), where he lives and works. Selected exhibitions are: in 1982 Poetica de la Noche, Guadalajara (Spain); in 1983 21 Photographes Européens, Boston (USA) and Aspects de la Jeune Photographie en Belgique at the Canon Image Center, Amsterdam (The Netherlands); in 1985 Paysages Photographies, commissioned by the Mission Photographique DATAR at the Palais de Tokyo, Paris (France) and La Ciutat Fantasma at the Fundacio Joan Miro, Barcelona (Spain); in 1986 Théatre des Réalités, Caves Saintes-Croix, Metz (France) and Photographie et Architecture at Perspektief, Rotterdam (The Netherlands), in 1990 Zomer van de Fotografie/Summer of Photography at the Provinciaal Museum voor Fotografie, Antwerpen (Belgium), Poesis at the Graeme Murray gallery, Edinburg (Scotland); and gallery Contretype, Brussels (Belgium). This year, his work will be shown at Gallery Vue, Québec (Canada). Solo exhibitions were organized in 1988 by the Musée d'Art Moderne, Fondation Gulbenkian in Lisbon (Portugal); in 1990 by the Espace Contretype in Brussels (Belgium); in 1991 by Perspektief, Rotterdam (The Netherlands); and in 1992 Galerie Nei Liicht, Dudelange (Luxembourg). Publications on his work are: Nocturne (Brussels, 1983); Paysages Photographies (1985); Travaux en Cours (Paris, 1985); l'Usine (Paris, 1987); Gilbert Fastenaekens. Six Abbayes, (Saint-Michel-en-Thiérarche, 1988); Les Quatre Saisons du Territoire (Belfort, 1991) and Poesis (Edinburgh, 1992).

Nicolas Faure [Switzerland] Nicolas Faure was born in Geneva (Switzerland) in 1949, where he still lives. As a photographer, he is an autodidact. His photographs have been published in numerous magazines, such as GEO, Time-Life and Actuel and Illustré. His book Good-bye Manhattan was published in 1982 and Switzerland On The Rocks in 1991. Faure participated in the following exhibitions: 1978 Gallerie Suydam (solo), New York; 1981 Kunsthaus (solo), Zürich (Switzerland); 1982 New Acquisitions, MoMA, New York; 1990 Wichtige Bilder, Museum für Gestaltung, Zürich (Switzerland); 1991 Nouveaux Itinéraires, Museé de l'Elysée, Lausanne (Switzerland); 1992 Vénom et Roue Pelton, gallerie Andata - Ritorno, Genève (Switzerland) and Überall ist Jemand. Räume in Besetzten Land, Museum für Gestaltung, Zürich (Switzerland).

Jean-Louis Garnell [France] Jean-Louis Garnell was born in Bretagne (France) in 1954. He currently lives in Paris. Solo exhibitions are: 1987 Les Paysages Perdus at Galerie les Somnanbules in Toulouse (France); 1988 Désordres et paysages at the Centre d'Art Contemporain Midi-Pyrénées in the same city; 1989 Transmanche '88, a travelling exhibition and in 1991 Galerie Giovanna Minelli, Paris. His work has been shown in the following group exhibitions: 1985 Paysages, Photographies, La Mission de la Photographie de la DATAR, Palais de Tokyo in Paris; 1987 Contemporary French Landscape Photography at The Cleveland Museum of Art, Cleveland (USA); 1988 Another Objectivity at the ICA, London; 1989 Une Autre Objectivité, CNAP, Paris; 1990 Passages de l'Image, a travelling exhibition at Centre Georges Pompidou, Paris and Paessaggio, Galeria Lia Rumma (Italy) and 1991 Kunstlandschaft Europa, at the Kunstverein Kirscheim (Germany) and Les Pictographes, Musée des Sables d'Olonne (France), Publications on his work are: La Ciutad Fantasma (Barcelona, 1985) and Garnell (Toulouse, 1988).

Michael Gibbs/Claudia Kölgen [The Netherlands] Michael Gibbs was born in Croydon (Great Britain) in 1949. The artist graduated from the universities of Warwick and Exeter (Great Britain). Claudia Kölgen was born in Koblenz (Germany) in 1957. She studied at the Royal College of Art, London and the Rijksacademie van Beeldende Kunsten, Amsterdam (1983-1986). They now both live in Amsterdam. Selected groupexhibitions in which work of Michael Gibbs was shown are: 1983 Wort für Wort, Kasseler Kunstverein, Kassel, (Germany); 1987 Fotocontekst, Perspektief, Rotterdam (The Netherlands); 1989 Tekens van Verzet/Signs of Resistance, Fodor Museum, Amsterdam; 1990 Art Creates Society, Museum of Modern Art, Oxford (Great Britain); 1991 Stof en Geest, Gymnasium Felisenum, Velsen (The Netherlands). The most recent shows in which he participated are Lumo 92 in Jyvaskyla (Finland) and Innocence and Experience at Air artspace in Amsterdam. In 1989, a solo exhibition was organized by Witzenhausen-Meijerink gallery in Amsterdam. The following books and catalogues have been published on his work: Selected Pages (Amsterdam, 1978); The Absent Words (Schiedam, 1980) and Innocence and Experience (Amsterdam, 1992). Michael Gibbs is also one of the editors of Perspektief Magazine. Claudia Kölgen's exhibitions include: 1987 Events in Film, Time Based Arts, Amsterdam; 1988 Man Ray Passed Twice, W139, Amsterdam; 1990 HCAK, The Hague (The Netherlands); 1991 Prix de Rome, Fodor Museum, Amsterdam and 1992 Innocence and Experience, AIR, Amsterdam. The latter show was accompanied with an exhibition catalogue. In 1991 Perspektief in Rotterdam organized a solo exhibition on her work. Trained as a graphic designer, she made a publication on her own work, titled Claudia Kölgen (Amsterdam, 1989). Her other activities include film- and video making.

Peter Goin [USA] Peter Goin was born in Madison, Wisconsin (USA) in 1951. He graduated from Hamline University in St. Paul, Minnesota (USA) in 1973 and the University of Iowa, Iowa City, (USA) in 1975. A year later he received his M.F.A. at the same university. A number of important exhibitions in which he participated are: in 1990 Polemical Landscapes at the California Museum of Photography, Riverside, California. In 1991 two travelling shows took place: Nucleair Matters at SF Camerawork, San Francisco, California and Atomic Photographer's Guild, which travelled in Europe. In 1991 he also initiated the'Water in the West project, which was exhibited at Sheppard Gallery, University of Nevada, Reno (USA). His most recent project are Nevada Humanities Committee Travelling Exhibit: Stopping Time: A Rephotographic Survey of Lake Tahoe, a solo exhibition travelling for two years and Between Home and Heaven: Contemporary American Landscapes at the National Museum of American Art in Washington D.C. The following books and catalogues have been published on his photographs: Tracing the Line: A Photographic Survey of the Mexican-American Border (1987); Nuclear Landscapes, (1991) and A River Too Far: The Past and Future of the Arid West with Photographs by the Water in the West Project (1991).

John Gossage [USA] John Gossage was born in New York in 1946. He lives in Washington D.C. As a photographer, John Gossage is an autodidact. Publications on his work are: American Images, (New York, 1979); Stadt des Schwartz, (Washington, D.C./Berlin, 1987) and LAMF (Wahington D.C./Essen). The artist contributed to the following exhibitions: 1977 Contemporary American Photographic Works, Houston Museum of Fine Arts, Houston, Texas (USA); 1980 American Images, ICP, New York; 1982 History of Portrait Photography, Bonn (Germany); The Power of Photography, Forum Stadtpark, Graz (Austria); 1987 Stadt des Schwarz, Castelli Graphics, New York; 1989 Photography Now, Victoria and Albert Museum, London and 1990 California Photography, Oakland Museum, California. John Gossage was curator of the exhibitions The Spectrum Series- Future of Photography and The New York School 1936-1963 in 1991, both at the Corcoran Museum of Art, Washington, D.C.

Paul Graham [Great Britain] Born in 1956, lives in London. He participated in the following exhibitions: 1988 A British View at the Museum fur Gestaltung in Zurich (Switzerland); 1989 Hot Spots at the Bronx Museum of the Arts in New York; in 1990 Conflict Resolutions through the Arts: Focus at Ireland at the Ward Nasse Gallery in New York; in 1991 British Photography from the Tatcher Years at the MoMA in New York and The Human Spirit at the ICP, New York. His most recent project is The Billboard Project in London. One man shows took place in 1989 at Galerie Claire Burrus, Paris; in 1990 at XPO, Hamburg (Germany); in 1991 at PPOW, New York and at Galerie Aschenbach, Amsterdam and in 1992 at the Anthony Reynolds Gallery, London. His work was published in The Great North Road (London, 1983); Beynnd Caring (London, 1986); Troubled Land (London, 1987); In Umbra Res (Manchester, 1990) and Paul Graham (Amsterdam, 1991).

Guido Guidi [Italy] Born in 1941 in Cesena (Italy). Lives and works in the same city. Guido Guidi studied at the Academy of Visual Arts in Ravenna (Italy) and graduated in 1964 from the Architecture Department of Venice University (Italy). In 1968, he finished his education at the Industrial Design Department. Guido Guido took part in the following group and solo exhibitions: in 1989 l'Insistenze dello Sguardo, Fotografie Italiane 1938-1989, Alinari (Italy) and 150 Anni di Fotografia in Italia: Un Itinerario, Galleria Rondanini, Rome (Italy) and l'Invention dun Art, Centre Georges Pompidou, Paris and in 1991 Mit dem Roten Blitz in die schöne Weststeiermarr, Haus der Architektur, Graz (Austria). Publications on his work include: Napoli Città di Mare con Porto (Milan, 1982); Lo Spazio della Quiete (Mona, 1983); Trouver Trieste, Visages

et Paysages hier et aujourd'hui (Milan, 1988); Laboratoria di Fotografia 1: Guido Guidi (Reggio Emilia, 1989); Gibellina. Utopia Concreta (Milan, 1990) and Guido Guidi, Rimini, 1992).

Anthony Hernandez [USA] Born in 1947, Los Angeles, California (USA). Currently lives in the same city. Anthony Hernandez graduated from East Angeles College, Los Angeles in 1967. A selections of shows: in 1971 California Photographers, a travelling exhibition, University of California at Davis, California; in 1979 Attitudes: Photography in the 1970's, Santa Barbara Museum of Art, Santa Barbara, California, in 1982 Slices of Time: California Landscape 1860-1880, 1960-1980, the Oakland Museum, Oakland, California, New Images: Los Angeles Basin and San Francisco Bay Area, San Francisco International Airport, San Francisco, California; in 1984 Exposed and Developed: American Photography in the 1970's, National Museum of American Art, Smithsonian Institution, Washington, D.C.; in 1989 Attitudes Revisited, Santa Barbara Museum of Art, Santa Barbara, California; in 1991 The City Life of Flora and Fauna: Photographs from the Seagram Collection, New York and Between Home and Heaven: Contemporary American Landscape Photography, National Museum of American Art, Smithsonian Institution, Washington, D.C. His work has been published in Between Home and Heaven (Washington/Amsterdam, 1992).

Andreas Horlitz [Germany] Born in 1955 in Bad Pyrmont. Lives in Cologne (Germany). Andreas Horlitz was educated at the Fachhochschule für Gestaltung, Hannover (1976) and the Gesamthochschule, Essen (1980), both in Germany. Solo exhibitions were organized by Museum Folkwang in Essen, Germany in 1980; Forum Stadtpark in Graz, Austria in 1983; Galerie Ton Peek in Amsterdam, The Netherlands in 1987 and the Goethe Institut in Rotterdam in 1989. Two publications on his work are Andreas Horlitz, (Berlin, 1989) and Andreas Horlitz (Cologne, 1991).

Jaap de Jonge [The Netherlands] Born 1956 in Amsterdam (The Netherlands), where he still lives. In 1983 he graduated from the Sint Joost Academy, Breda (The Netherlands) and in 1983 from the Jan van Eyck Academy, Maastricht (The Netherlands). Selected exhibitions are: 1985 Wat Amsterdam Betreft, Stedelijk Museum Amsterdam; 1987 Holland in Vorm, Stedelijk Museum Amsterdam and the 3rd Internationale Biennale, Ljubljana (Yugoslavia); 1988 San Francisco Art Institute, San Francisco, California (USA), Kunst Geluid Nederland, Amsterdam; 1989 I.S. in de HAL, Rotterdam (The Netherlands) and galerie Coelho, Amsterdam; 1990 Fodor Museum, Amsterdam and 1991 Schau mir in die Augen, Documenta Archiv, Kassel. His other activities include video. Jaap de Jonge presented his video installations in 1986 and 1990 at Time Based Arts, Amsterdam, in 1987 at the Television Festival, Tokyo, in 1988 at the AVE festival, Arnhem (The Netherlands); in 1989 at the Video Festival Locarno (Switzerland) and in 1991 at the Media Festival Osnabrück, Osnabrück (Germany). His work has been published in the following catalogues: European Media Art Festival (1991), Morgen is Gisteren (Delft, 1990) and European Media Art Festival (Osnabrück, 1990).

Jan Kaila [Finland] Jan Kaila lives in Kirkkonummi (Finland). He was born in the Finnish city of Jomala in 1957. Selected solo exhibitions are: in 1985 at the Wäinö Aaltonen Museum (Finland); in 1992 at galerie Pieni Agora in Helsinki (Finland). Next year Brandts Klaedefabrik in Odense (Denmark) will compose a show on his photographs. Jan Kaila was a participant in the following group exhibitions: Four Finnish Photographers (1989) at the Fotograficentrum in Stockholm (Sweden); Planket (1991) also in Stockholm and Decennium, Finnish Photography in the Eighties (1991) a travelling exhibition. In 1993 his work will be shown at the exhibition Northern Realities in Athens (Greece). This year, the book titled Jan Kaila: Elis Sinistö will be published.

Osamu Kanemura [Japan] Born in 1964 in Tokyo (Japan). Graduated from the Tokyo College of Photography in 1992. Now living in Kawasaki (Japan).

John Kippin [Great Britain] Born 1951, London. John Kippin lives in Gateshead (Great Britain). In 1989 Futureland, a show with photographs of Kippin and Chris Wainwright took place at the Tyne and Wear Museum in Tyne and Wear (Great Britain). A catalogue with the same title accompanied the exhibition. More recent exhibitions to which the photographer contributed are: in 1990 Heritage at Corner House in Manchester (Great Britain) and at Impressions Gallery, York (Great Britain). In 1991 an exhibition called Regeneration was presented in Untitled Gallery in Sheffield (Great Britain). In 1992 his photographs are shown at Fotofest, Houston, Texas and the Fox Talbot Exhibition at the National Museum of Photography, Bradford (Great Britain). John Kippin teaches at Newcastle Polytechnic and Bradford College.

Norio Kobayashi [Japan] Born 1952 in Odate-City, Akita (Japan). Norio Kobayashi lives in Akigawa City, Tokyo. The artist graduated from Nippon Photography Academy in 1976 and from Tokyo College of Photography in 1983, both in Japan. Several solo exhibitions were held, among which Landscapes at Gallery Eye Heart in Tokyo (1982); Panoramic Landscapes (1984) and Marginal Landscapes (1991) at Gallery Min in Tokyo. Group shows include: in 1983 New Black and White Japanese Photography at the Canon Image Center, Amsterdam (The Netherlands) and 15 Contemporary Photographic Expressions at the Gallery at University of Tubaka (Japan); in 1987 Paysages: Photographers at Futagotamagawa Demonstration House (Japan); in 1989 Tree at Gallery Min, Tokyo; in 1990 Japanese Contemporary Photography, Paris and in 1992 Matrix of Photography 3 at Kawasaki City Museum, Kanagawa (Japan). Norio Kobayashi also participated in some travelling exhibitions, like Japanese Contemporary Photography (1986) in Spain and Ten On Tokyo (1988) in the USA. Last Home, Camera Works (Tokyo, 1983) and Landscapes (1986) are two examples of his many publications.

Luuk Kramer [The Netherlands] Luuk Kramer, born 1958 in The Netherlands, lives and works in Amsterdam. In 1983, he graduated from the Rijksacademie Amsterdam. He participated in the following exhibitions: 1983 Beyond Photography at the Musée de la Photography, Charleroi (Belgium); 1985 Stenen Akkers (solo) at Galeria Spectrum, Zaragoza (Spain); 1986 Foto's voor de Stad at the Fodor Museum, Amsterdam; 1986 Who's Afraid of... at the Bonnefanten Museum, Maastricht (The Netherlands); 1987 3e Triennale de la Photographie at the Musée de la Photographie, Charleroi (Belgium); 1989 Stadtfotografie at the Neue Gesellschaft für Fotografie, Berlin; 1990 Stadslandschappen and Het Nederlands Landschap, both at galerie Fotomania, Rotterdam; 1991 Paysage Urbain at Maison des Artistes and Communaute de Anderlecht, Anderlecht (Belgium) and The Decisive Image at the Nieuwe Kerk, Amsterdam. This year his work was shown in the exhibition Fotowerk at the Beurs van Berlage, Amsterdam and Bedrijfscultuur in Nederland at the Rijksmuseum, Amsterdam. Publications include: A Priori Fotografie (Amsterdam, 1986); Foto's voor de Stad (Amsterdam, 1989); De Slagersvriend 3 (Amsterdam, 1990); Circle of Life (Amsterdam, 1991); Bedrijfscultuur in Nederland (Amsterdam, 1992).

Jannes Linders [The Netherlands] Born in 1955, Dordrecht (The Netherlands). Jannes Linders lives in Rotterdam (The Netherlands). He graduated from Sint Joost Academy, Breda (The Netherlands) in 1981. Jannes Linders has received many commissions for projects on urban development and architecture in The Netherlands. Selected exhibitions are: 1982 Fotografische visies op Architectuur, H.I.C., Rotterdam; 1984 Die stad komt nooit af, Galerie Westersingel 8, Rotterdam; 1986 Foto's voor de Stad, Fodor Museum, Amsterdam and Architectuur en Fotografie, Perspektief, Rotterdam; 1987 4 Fotografi Olandesi, Sesto (Italy); 1989 De Tweede Dimensie, Utrecht (The Netherlands) and Obiettivo Amsterdam; centanni di fotografia nelle capitale, Instituto Olandese, Rome (Italy) and 1990 Landschap in Nederland, Rijksmuseum, Amsterdam, Nederlandse Landschappen, galerie Fotomania, Rotterdam. Publications on his photographs include: De Schoonheid van Hoogspanningslijnen in het Hollandse Landschap (Rotterdam, 1986); Die stad komt nooit af (Rotterdam, 1984); Stadslandschappen/Urban Landscapes (Rotterdam, 1986); Rotterdam, Dynamische Stad 1950-1990 (Rotterdam, 1990); Rotterdam Verstedelijkt Landschap (Rotterdam, 1991).

Manual: Suzanne Bloom/Ed Hill [USA] Suzanne Bloom was born in 1943, Pennsylvania, Philadelphia (USA). Edward Hill was born in 1935, Springfield, Massachusetts (USA). They both live in Houston, Texas (USA). Suzanne Bloom graduated in 1965 from the Pennsylvania Academy of Fine Arts (B.F.A.) and later from the University of Pennsylvania. In 1968, she finished the University of Pennsylvania (M.F.A.). Edward Hill studied at the Rhode Island School of Design, USA (1957) and Yale University (M.F.A., 1960). Both artists participated in the following shows: 1977 The Target Collection of American Photography, Museum of Fine Arts, Houston, Texas; 1979 Photographie als Kunst; Kunst als Photographie, 1949-1979, Tiroler Landesmuseum, Innsbruck (Austria); 1982 Recent Color, San Francisco Museum of Modern Art, San Francisco, California (USA); 1985 Signs, New Museum of Contemporary Art, New York; 1988 Two to Tango, ICP, New York; 1989 Nature and Culture; Conflict and Reconciliation in Contemporary Photography, Friends of Photography, San Francisco, California and Digitale Fotografie- Neue Montagen, Folkwang Museum, Essen (Germany); 1991 The Perfect World, San Antonio Museum of Art, San Antonio, Texas (USA) and Another Side of Progress, The Light Factory, Charlotte, North Carolina (USA) and 1992 Domestic Violence, CRCA Gallery, University of Texas at Arlington, Arlington, Texas. The two artists have made several videoproductions. Some examples are: Videology: The Time of Our Signs (1983); After Nature (1988) and Past/Oral (1991). Suzanne Bloom has taught at Pennsylvania State University (1969-1970), Pennsylvania. Edward Hill has taught at Florida State University (1959-1962), Florida (USA) and Amherst College (1971), Amherst, Massachussetts (USA). Since 1976 they both have been appointed as professor of art at the University of Houston.

Cary Markerink [The Netherlands] Born 1951 in Medan (Indonesia). Cary Markerink graduated from the Sint Joost Academie in Breda (The Netherlands) in 1972 and from the Rietveld Academie Amsterdam (The Netherlands) in 1978. He currently resides in Amsterdam. Exhibitions in which he took part are: in 1981, 1986 and 1992 the Fodor Museum, Amsterdam; in 1986 at the Rijksmuseum Amsterdam; in 1989 at Hollandse Hoogte, Amsterdam and galerie Tanja Rumpff, Haarlem. This year, his photographs were shown in Fotowerk at the Beurs van Berlage, Amsterdam. A number of his projects resulted in publications, of which Wonen in Naoorlogse Wijken (Amsterdam, 1986); Nagele N.O.P. (Amsterdam, 1988) are examples.

Skeet McAuley [USA] Born 1951, Texas (USA). Lives in Dallas, Texas. Skeet McAuley studied at the Sam Houston State University, Huntsville, Texas (1976 B.A.) and at Ohio University, Athens, Ohio (1978 M.F.A.). The artist took part in the following exhibitions: 1981 Two Colorists at Hills Gallery, Denver, Colorado (USA); 1982 Second Sight at Camerawork Gallery, San Francisco, California (USA); 1983 The Land Redefined at the Sioux City Art Center, Sioux City, Iowa (USA); 1984 A Place of Order; Five Emerging Artists at the Galveston Art Center, Galveston, Texas and The Urban Landscape, Pacific Grove, California; 1985 Comic Relief at the Barry Whistler Gallery, Dallas, Texas; 1986 Views and Visions: Landscapes by American Photographers at the Aldrich Museum, Ridgefield, Connecticut (USA) and New Texas Photography at the Houston Center for Photography, Houston, Texas; 1987 Photography and the West; The 80's at the Rockwell Museum, Corning, New York; 1988 Evidence of Man at

the Amon Carter Museum, Forth Worth, Texas; 1989 The Landscape at Risk at the Houston Center for Photography, Houston and The Television Show at the Dallas Museum of Art, Dallas, Texas; 1990 Meditations at the Center for Research in Contemporary Art, Arlington, Texas. More recent shows are in 1991 Fotografia Americana del S.XX at the Sala des Expositiones de la Fundacion La Caixa, Madrid (Spain) and in 1992 Who Discovered Whom at the Islip Art Museum, Islip, New York and Between Home and Heaven at the National Museum of American Art, Washington D.C. A number of solo exhibitions with his photographs have been organized, for instance at the Dallas Museum of Art (1985), Dallas, Texas and the California Museum of Photography, Riverside, California (1991). This year, his work will be exhibited at the Museum of Contemporary Photography, Chicago, Illinois (USA). Sign Language: Contemporary Southwest Native America (New York, 1989), was published three years ago. The artist has taught at Spring Hill College, Mobile, Alabama (1978-1979) and Tyler Junior College, Tyler, Texas (1979-1981). He currently teaches at the University of North Texas, Denton.

Matt Mullican [USA] Born 1951 in Santa Monica, California (USA). The artist curently lives in New York. Matt Mullican graduated from the California Institute of the Arts, Valencia (1974 B.F.A.). Selected exhibitions in which he took part are: 1984 Mary Boone Gallery (solo), New York, Totem, Bonnier Gallery, New York and Modern Expressionists; From Pollock to Today, Sidney Janis Gallery, New York; 1985 Döppelgänger, Aorta, Amsterdam, Made in India, MoMA, New York and Signs, New Museum of Contemporary Art, New York; 1986 Sacred Images in Secular Art, Whitney Museum of American Art, New York, Art and its Double: A New York Perspective, Fundacion Caja de Pensiones, Madrid (Spain) and Traps-Elements of Psychic Seduction, Carl Lamagna Gallery, New York; 1987 LÉpoque, la Mode, la Morale, la Passion, Centre Pompidou, Paris and Real Pictures, Wolff Gallery, New York; 1988 The Inside and the Outside, Rhona Hoffman Gallery, Chicago, Illinois (USA) and The New Urban Landscape, World Financial Center, New York; 1989 Words and Images- Seven Corporate Missions, the Cleveland Center for Contemporary Art, Cleveland, Ohio (USA), Conspicuous Display, Stedman Art gallery, The State University of New Jersey, Camden, New Jersey (USA), A Forest of Signs, The Museum of Contemporary Art, Los Angeles, California (USA), Image World: Art and Media Culture and The Whitney Museum of American Art, New York; 1990 Exchange of Information, New York Telephone Building, New York and All Quiet on the Western Front, galerie Antoine Candeau, Paris; 1991 Dark Decor, ICI, a travelling exhibition, The Library, Josh Baer Gallery, New York and Un Art des Machines, Espace Diderot, Rese (France); 1992 Instructions & Diagrams, Victoria Miro Gallery, London and Circa 1980, Barbara Gladstone Gallery, New York. Books and catalogues in which his work has been published are: Art after Modernism: Rethinking Representation (New York, 1984); Matt Mullican: Public Paradise (Philadelphia, 1988); Matt Mullican. The MIT Project (Boston, 1990); The Library (New York, 1991).

Maurice Nio [The Netherlands] Maurice Nio was born in 1959 in Dabo, Singkep (Indonesia). He now lives in Delft (The Netherlands). In 1988, he graduated from the Architecture Department at the Polytechnic in Delft (The Netherlands). In 1991 he re-founded NOX-Architects in The Netherlands. Maurice Nio also made some video-productions, which have been exhibited at the HCAK in The Hague (The Netherlands) and Montevideo in Amsterdam. From 1988-1989 he taught at the Gerrit Rietveld Academie in Amsterdam. He has been editor of the magazines Mediamatic and Nox-Magazine.

Ron O'Donnell [Great Britain] Born 1952, Scotland. Ron O'Donnell lives in Edinburgh (Scotland). He was educated at Stirling University and graduated in 1976. Since 1978 Ron O'Donnell has been appointed as a photographer at Edinburgh University. In 1985, the Stills Gallery in Edinburgh organized a solo exhibition on his photographs. Groupshows include: in 1986 Masters of Photography, Victoria and Albert Museum, London and True Stories and Photofictions, fFotogallery, Cardiff, Wales; in 1987 Mysterious Coincedences, Photographer's Gallery, London; in 1988 at Impressions Gallery, New York; in 1989 Anima Mundi, CMCP, Montreal, Ottawa (Canada) and L'Invention d'un Art, Centre Georges Pompidou, Paris; in 1990 Camera Art in Scotland, Houston Photofest, Houston, (USA); in 1991 Out of Order, McLennan Gallery, Scotland, De-composition Constructed Photography in Britain, a travelling exhibition and Images et Miettes, Centre Georges Pompidou, Paris.

Catherine Opie [USA] Catherine Opie was born in 1961 in Sandusky, Ohio (USA). She lives in Los Angeles, California (USA). In 1985, she graduated from San Francisco Art Institute (B.F.A.) and three years later from the California Institute of The Arts (M.F.A.). Most of the exhibitions in which she participated took place in California. A selection of these shows: 1985 Camerawork Gallery, San Francisco; 1989 Masterplan (solo), Mills College, Oakland; 1990 A Long Way from Paris (solo), Beyond Baroque, Venice, and All but the Obvious, Los Angeles Contemporary Exhibitions, Los Angeles; 1991 Someone or Somebody, Myers/Bloom Gallery, Los Angeles, California and Situation, New Langton Arts, San Francisco. In the same year, 494 Gallery in New York organized a solo exhibition on her work, titled Being and Having. Publications include Inside/Out (San Francisco, 1984); Off Ramp (Santa Monica, 1989) and Oversight (1990). Catherine Opie has also been curator of several film and video festivals. In 1989 she organized 8 Women Video Artists, a National Conference for the Society of Photographic Educational and in 1990 Lesbian Nasties at the Los Angeles Gay and Lesbian International Film Festival.

Jorma Puranen [Finland] Jorma Puranen lives in Helsinki (Finland). She was born in the same country in 1951. In 1978, he graduated from the University of Industrial Arts. A selection of the exhibitions in which his work was presented: in 1979 North and South of the Baltic, MIT, Massachusetts (USA); in 1985 Nordic Night- Nordic Light (solo), Asahi Pentax Gallery, Tokyo (Japan); in 1986 Directions Finnish Photography 1842-1986, Helsinki Arthall, Helsinki; in 1986 Museo di Antropologia et Etnografica (solo), Florence (Italy); in 1988 Utopia and Memory, a travelling exhibition in Finland, Houston Fotofest, Houston, Texas (USA) and the Fotografie Biënnale Rotterdam, Rotterdam (The Netherlands); in 1989 Kaltlicht, Bahnhof Eller, Düsseldorf (Germany); in 1990 Side Gallery, Newcastle (Great Britain) and in 1991 Galerie Krivy (solo), Nice (France). This year Jorma Puranen will participate in Decennium-Finnish Photographic Art of the 1980's, a travelling exhibition. Publications on his work are Maarf Leud -Photographs of the Skolt Sámi (Helsinki, 1986) and Alfa & Omega (Helsinki, 1989). Since 1978, Jorma Puranen teaches at the Department of Photographic Art of Utah University (USA).

Inge Rambow [Germany] Inge Rambow was born in 1940 in Marienburg (Germany). She currently lives in Frankfurt am Main (Germany). Since 1979 she has been working as a theater photographer. The artist is selftaught. In 1975 she participated at Experimenta 5, Kunstverein Frankfurt am Main (Germany) and in 1980 her photographs were shown at Bücherbogen in Berlin (Germany). A number of books have been published on her work, of which Theaterbuch 1 (München, 1978), Bilder der Strasse (Frankfurt am Main, 1979) and Deutsche Szenen (Frankfurt am Main, 1990) are examples.

Martha Rosler [USA] Lives and works in New York. Work of Martha Rosler was shown in the following solo exhibitions: 1982 Watchdog of the Eighties, at Documenta 7 in Kassel (Germany); 1983 Martha Rosler: Six Videotapes, 1975-1983 at The Office in New York; 1987 Focus: Martha Rosler at the Institute of Contemporary Arts in Boston (USA) and in 1989 If You Lived Here..., at DIA Art Foundation in New York. Groupshows include: 1983 Whitney Biennial, Whitney Museum of Modern Art, New York; 1984 Politics in Art, Queensborough Community College, New York and Difference: On Representation and Sexuality, New Museum of Contemporay Art, New York; 1985 What does She Want?, Artist Space, New York; 1987 Sexual Difference: Both Sides of the Camera, CEPA GAllery, Buffalo (USA); 1988 Modes of Address: Language in Art since 1960, Whitney Museum at Federal Placa, New York; 1989 Mediated Issues: Women, Myth & Sexuality, Institute of Contemporary Art, Boston; 1990 The Decade Show, The New Museum of Modern Art, New York and Critical Realism, Perspektief, Rotterdam (The Netherlands). Books and catalogues on the artist include 3 Works (Halifax, 1981); If you Lived Here...(Seattle, 1990). Her essay The Birth and Death of the Viewer: On the Public Function of Art was published in Dia Art Foundation. Discussions in Contemporary Culture Number One (Seattle, 1987).

Alfred Seiland [Austria] Born in St. Michael (Austria) in 1952. Alfred Seiland currently lives and works in Leoben (Austria). As a photographer, he is selftaught. Solo exhibitions on his work were organized by Forum Stadtpark, Graz (Austria) in 1981 and by the Equivalents Gallery, Seattle, Washington, D.C. in 1984. Group shows include: in 1981 13 Fotografos Austriacos, Casa de la Fotografia, Mexico City, Mexico; in 1982 Austrian Photography Today, Austrian Institute, New York; in 1989 Il Mostra Fotografica, Circulo des Artes, Lugo (Spain); in 1991 Mit dem "Roten Blitz" in die Schöne Weststeiermark, Graz, which was accompanied by a catalogue. Other publications are East Coast-West Coast-Alfred Seiland (London, 1987) and Was bleibt? - Die Letzten Tage der DDR (Munich, 1990).

Allan Sekula [USA] Born in Erie, Pennsylvania (USA) in 1951. Allan Sekula resides in Los Angeles, California. In 1972 he graduated from the University of California, San Diego (B.A.) and in 1974 from the University of California, San Diego (M.F.A.). Work of Allan Sekula has been shown in numerous exhibitions. Some examples are: 1973 Socialist Realism: Photo-Text Works by Fred Lonidier and Allan Sekula, Gallery A-402, California Institute of the Arts, Valencia, California; 1984 Photography against the Grain: Works 1973-1983 (solo), Folkwang Museum, Essen (Germany); 1986 Geography Lessons: Canadian Notes (solo), a travelling exhibition; 1988 Signs, Art Gallery of Ontario, Toronto (Canada); 1989 If You Lived Here: Home Front, Dia Art Foundation, New York; 1990 The Power of Words: An Aspect of Recent Documentary Photography, PPOW Gallery, New York and Critical Realism, Perspektief, Rotterdam; 1991 Vancouver Art Gallery (solo), Vancouver (Canada) and Reframing the Family, Artists Space, New York; 1992 Real Stories, Museet for Fototkunst, Odense (Denmark). His publication Photography against the Grain: Essays and Photo Works 1973-1983 (Halifax, 1984) includes photographs and essays on photography by the artist. Essays about his work by other writers are Art and Ideology by Benjamin Buchloch (New York, 1984) and Real Stories (Odense, 1992) by Jan-Erik Lundström. Allan Sekula has taught at the University of California, San Diego (1975-1979); the University of California at Irvine (1979) and the Ohio State University, USA (1981-1984). He now teaches at the California Institute of the Arts (since 1985).

Jeffrey Shaw [The Netherlands] Born 1944, Melbourne (Australia). The artist currently lives in Amsterdam and teaches at the Centre for Media Technology in Karlsruhe (Germany). Selected exhibitions and projects include: in 1990 The Legible City, De Balie, Amsterdam and in 1991-1992 Outerspace, a travelling exhibition in Great Britain.

Toshio Shibata [Japan] Toshio Shibata was born in Tokyo (Japan) in 1949. He now lives in Kamakura City in Japan. Shibata graduated from Tokyo University of Fine Art and Music in Tokyo in 1971 (B.A.) and from Tokyo University of Fine Art and Music in the same city in 1973 (M.F.A.) A selection of the exhibitions to which he con-

tributed: 1972 Exhibition by the Japan Print Association, Tokyo; 1985 Dumont Foto 5: Die Japanische Photographie, Museum für Kunst und Gewerbe, Hamburg (Germany); 1986 Fotografía Japonesa Contemporanea, Casa Elizalde, Barcelona (Spain); 1990 The Silent Dialogue: Still Life in the West and Japan, Shizuoka Prefectural Museum of Art, Shizuoka City (Japan) and Three Japanese Contemporaries: Fotofest '90, Houston, Texas (USA); 1992 Minolta Photo Space (solo), Osaka City (Japan). In 1982 and 1991 both Zeit Foto Salon in Tokyo and the Kawasaki City Museum in Kawasaki City (Japan) organized a solo exhibition with his work.

Jem Southam [Great Britain] Jem Southam was born in Bristol (Great Britain) in 1950. He lives in Exeter (Great Britain). The artist studied at the London College of Printing and graduated in 1972. Selected solo and group exhibitions include: 1986 Image and Exploration, The Photographer's Gallery, London, Inscriptions and Inventions, a travelling exhibition organized by the British Council; 1989 Spectrum Gallery (solo), Hannover (Germany), Sun Life Afterwards, Museum of Photography, Film and Television, Bradford (Great Britain) and fFotogallery (solo), Cardiff, Wales and 1991 Noorderlicht, Groningen (The Netherlands). His exhibition The Raft of Carrots took place in 1991 at The Photographer's Gallery in London. On this project, a book with the same title was published. Other publications are: The Floating Harbour (1981) and The Red River (1989).

Holger Trülzsch [France] Born in Munich (Germany) in 1939. Holger Trülzsch currently lives in Paris. He was educated at the Academy of Visual Arts in Munich (Germany) and graduated in 1960. In 1984 he received a commission for the French Datar-project. Solo exhibitions on his work were organized by Galerie Michèle Chomette, Paris (1983); by Galerie Springer, Berlin (1984) by the Bette Stoller Gallery, New York (1985) and by the Scott Hanson Gallery, New York (1988). Group shows include in 1985 Paysage Photographique-Travaux en Cours 1984-1985, Palais de Tokyo, Paris and in 1989 at Galerie Michèle Chomette, Paris. In 1991, his book Verlichtungen (Paris, 1991) was published.

Hiromi Tsuchida [Japan] The photographer was born in 1933 in Fukui (Japan). He resides in Tokyo. In 1963, he graduted from Fukui University and in 1966 from the Tokyo College of Photography. Thematral shows in which his work was exhibited include: 1976 New Japanese Photography, Museum of Modern Art, New York; 1977 Suna o Kazoero/Count the Sands, Tokyo; 1980 Japanese Photography from 1848 until Now, travelling exhibition, Japan, a Self-Portrait, ICP, New York; 1986 Japon des Avant-Gardes, Centre Georges Pompidou, Paris; 1987 Empathy-Japanese Photography Rochester (USA) and 1989 Photography Now, Victoria and Albert Museum, London. Selected solo exhibitions are: in 1978 Hiroshima 1945-1978, which took place in Tokyo and in 1979 Hiroshima Monuments, in the same city. Besides numerous catalogues, the following books have been published: Zokushin, Gods of the Earth (Yokohama, 1976); Hiroshima no Akasi/Testimonies of Hiroshima (Tokyo, 1982) and Counting Grains of Sand 1976-1989 (Tokyo, 1989).

Eugenia Vargas [Mexico] Born 1949, Chillan (Chile). Eugenia Vargas currently resides in Mexico. She was educated in Bosman, Montana (USA). The artist participated in numerous solo and groupshows. Some examples are: 1987 Desnudo (solo), Foro the Arte Contemporaneo, Mexico; 1988 Erotismo y Pluraridad (solo), Museo Universitario del Chopo, Mexico; 1990 Other Images Other Realities, Mexican Photography since 1930, Sewall Art Gallery, Houston, Texas (USA); 1991 The Face of the Pyramic, The Gallery, New York, Women Photograph Women, University Art Museum at Riverside, California (USA) and The River Pierce, San Ygnacio, Texas. Her most recent exhibitions are Through the Path of Echoes, New York, Aguas, Museo de Monterrey, Mexico, and Fotografia de Mexico (solo), Gallerie Im Kabinet, Pommesfelde, Berlin, which took place this year. Last year took part in Enscenarios Rituales, Bienal de Fotografia, Tenerife (Spain) and Barrier to Bridge (solo), Museum of Contemporary Arts, Centro Cultural de La Raza, San Diego, California. Photometro (San Francisco) and Arte Fotografico (Madrid) are two publications on her work. Her work as an artist also includes performances and installations. Some examples are: A Proposito de Joseph Beuys (1989); Sacrifice II: The River Pierce (1990); Materials as a Message (1991).

Oliver Wasow [USA] Born in 1960, Madison, Wisconsin (USA). Oliver Wasow currently resides in New York. The artist graduated from Hunter College, New York (B.A.) in 1982 and New School for Social Research, New York in 1984. Selected exhibitions are: 1981 New Video, Visualizations Gallery, New York; 1984 The New Capital, Natural Genre, Fine Arts Gallery at F.S.U., Tallahassee, Florida (USA); 1985 World History, CEPA Gallery, Buffalo, New York and Seduction: Working Photographs, White Collums Gallery, New York; 1986 Arts and Leisures (Group Material), The Kitchen, New York and Mass, The New Museum, New York; 1987 The Glittering Prize, Stux Gallery, New York, The Castle (Group Material), Documenta VIII, Kassel (Germany); 1988 Utopia post Utopia, ICA, Boston, Massachusetts (USA); 1989 Revamp, Review, ICP at Woodstock, Woodstock, New York and Self Evidence, Los Angeles Contemporary Exhibitions, Los Angeles, California (USA); 1990 Against Interpretation, CEPA Gallery, Buffalo, New York and Romance and Irony in Recent American Art, Tampa Museum of Art, Tampa, Florida (USA); 1991 The Library, Josh Baer Gallery, New York and The American Scene: Contemporary Photographs, Rena Bransten Gallery, San Francisco, California. The following books have been published on his work: An Illuminated History of the Future (Illinois, 1990) and Los Alamos, Wisconsin, Kitt Peak (1991).

Sven Westerlund [Sweden] Sven Westerlund was born in 1953 in Häggenas (Sweden). He resides in Stockholm (Sweden). He was trained as an artist at Konstfack (State School of Art And Design) and graduated in 1983. Five years later, he was appointed as a teacher at the same school. In 1990 he also taught at the University of Goteborg. Westerlund took part in the following exibitions: 1983 Contemporary Swedish Photography, a travelling exhibition in Great Britain; 1986 New Landscapes, a travelling exhibition in Sweden; 1988 a solo exhibition at the Museum of Photography, Stockholm (Sweden); 1989 Unbounded Landscapes at the Norrköpings Konstmuseum (Sweden); 1990 The Machine of Sight, a travelling exhibition in the Soviet Union; 1991 Body of Nature, Pohjoinen Valokuva, Oulo (Finland), Equals at the Museum of Modern Art, Stockholm (Sweden), Plastik und Fotografie, a travelling exhibition in Germany and Index, Contemporary Swedish Photography, a travelling exhibition in Scandinavia. Some publications on his work are: Nordic Landscapes, an Antology (Stockholm, 1989); The Body of Nature (Oulo, 1991); Equals (Stockholm, 1991).

Stephen Willats [Great Britain] Stephen Willats was born in 1943 in London, where he resides. He graduated form the Ealing School of Art in the same city in 1963. His work has been shown at numerous solo and group exhibitions. Some examples are: 1978 Living within Contained Relationships (solo), Museum of Modern Art, Oxford (Great Britain)]; 1982 Meta Filter and Related Works (solo), Tate Gallery, London and Aperto 82, Venice Biennale, Venice (Italy); 1983 Angst in der Strasse (solo), Galerie Rudiger Schottle, Munich (Germany); 1985 Sculptural Alternatives- Aspects of Photography and Sculpture in Britain, 1965-1982, Tate Gallery, London; 1986 Concept and Models (solo), ICA, London; 1988 New Urban Landscape, World Financial Center, Battery Park, New York and Code Breakers (solo), Torch, Amsterdam (The Netherlands); 1989 Tekens van Verzet/Signs of Resistance, Fodor Museum, Amsterdam; 1991 Excavating the Present, Kettle's Yard, Cambridge (Great Britain), Concrete Window from Encounters in Antwerp(solo), Galerie Montevideo, Antwerp (Belgium) and Shocks to the System, a travelling exhibition; 1992 Real Stories, Museet for Foto Kunst, Odense (Denmark) and Instructions and Diagrams, Victoria Miro Gallery, London. His many publications include: Art and Social Function (London, 1976); The Artist as Photographer (London, 1982); Doppelganger (London, 1985); Between Objects and People (Leeds, 1987); Intervention and Audience (London, 1986); The House that Habitat Built (Manchester, 1989); Secret Language (Manchester, 1989); Corridor (Gent, 1991); Conceptual Living (London, 1991) and Tower Mosaic (London, 1992). Since 1965, Stephen Willats has been the editor and publisher of Control Magazine.

Manfred Willmann [Austria] Born in 1952 in Graz (Austria). Lives and works in there. Manfred Willmann studied from 1966-1970 at the Akademie für Dekorative Gestaltung in Graz. The artist took part in many group and solo exhibitions. Some examples are: in 1976 Kontaktporträts(solo), Rathaus Graz, Graz; in 1980 New York: Weegee, Enari, Willmann, Forum Stadtpark, Graz and Schwarz und Gold(solo), a travelling exhibition; in 1982 Austrian Photography Today, Austrian Institute, New York; in 1983 Zeitgenössische Europäische Fotografie, Kunstmuseum Schaffhausen (Germany) and Die Welt ist Schön (solo), travelling exhibition; in 1985 6 Austrian Photographers Municipal Art Gallery, Los Angeles (USA) and Arbitrage Gallery, New York; in 1986 Recent Acquisitions, MoMA, New York; in 1988 Arc Lémanique, another travelling exhibition and Die Sieger (solo), a travelling exhibition; in 1989 Installation, Konzeption, Imagination, Kulturhaus der Stadt Graz, Graz; in 1991 7-Stern, Galerie Maerz (Austria), Galerie Faber, Vienna (Austria), Die Sieger and More (solo), Torch, Amsterdam (The Netherlands) and 1992 Das Land (solo), Kunsthaus Klaus Hinrichs, Trier (Germany). Besides the exhibition catalogues, many other publications have appeared on his photographs, some of which are Ich über mich, (Graz, 1983) and Graz Lokal (Graz, 1992). Since 1974 Manfred Willmann has been in charge of the exhibition space Forum Stadtpark in Graz. His activities include the organisation of'Symposions über Fotografie. He is also co-editor of the magazine Camera Austria.

Mels van Zutphen [The Netherlands] Mels van Zutphen was born in 1963 in Amsterdam (The Netherlands). He lives in Rotterdam (The Netherlands). After graduating from the Academy of Visual Arts in Rotterdam, he studied at the Jan van Eijck Academy in Maastricht (The Netherlands). Work of the artist was shown at De Fabriek, Eindhoven (The Netherlands) in 1987 and at De Krabbedans in the same town in 1989. In 1991, Dazibao artspace in Montreal (Canada) organized a solo exhibition on his work. This year his work will be exhibited at the Boymans- van Beuningen Museum and the Centrum voor Beeldende Kunst, both in Rotterdam, and Casco artspace in Utrecht (The Netherlands). Publications include Dr. Brewster & Co (Rotterdam, 1991), an exhibition catalogue.

Artists in Wasteland

Kim Abeles [United States]
Vikky Alexander/Ellen Brooks [United States]
Nobuyoshi Araki [Japan]
Keith Arnatt [Great Britain]
Theo Baart [The Netherlands]
Lewis Baltz [United States]
Gabriele Basilico [Italy]
Wout Berger [The Netherlands]
Nico Bick [The Netherlands]
Theo Bos [The Netherlands]
Michael Brodsky [United States]
Jean-Marc Bustamante [France]
Clegg & Guttmann [United States]
John Davies [Great Britain]
Robert Dawson [United States]
Tom Drahos [France]
Gilbert Fastenaekens [Belgium]
Nicolas Faure [Switzerland]
Jean-Louis Garnell [France]
Michael Gibbs/Claudia Kölgen [The Netherlands]
Peter Goin [United States]
John Gossage [United States]
Paul Graham [Great Britain]
Guido Guidi [Italy]
Anthony Hernandez [United States]
Andreas Horlitz [Germany]
Jaap de Jonge [The Netherlands]
Jan Kaila [Finland]
Osamu Kanemura [Japan]
John Kippin [Great Britain]
Norio Kobayashi [Japan]
Luuk Kramer [The Netherlands]
Jannes Linders [The Netherlands]
Manual: Ed Hill/Suzanne Bloom [United States]
Cary Markerink [The Netherlands]
Skeet McAuley [United States]
Matt Mullican [United States]
Maurice Nio [The Netherlands]
Ron O'Donnell [Great Britain]
Catherine Opie [United States]
Jorma Puranen [Finland]
Inge Rambow [Germany]
Martha Rosler [United States]
Alfred Seiland [Austria]
Allan Sekula [United States]
Jeffrey Shaw [Australia]
Toshio Shibata [Japan]
Jem Southam [Great Britain]
Holger Trülzsch [France]
Hiromi Tsuchida [Japan]
Eugenia Vargas [Mexico]
Oliver Wasow [United States]
Sven Westerlund [Sweden]
Stephen Willats [Great Britain]
Manfred Willmann [Austria]
Mels van Zutphen [The Netherlands]

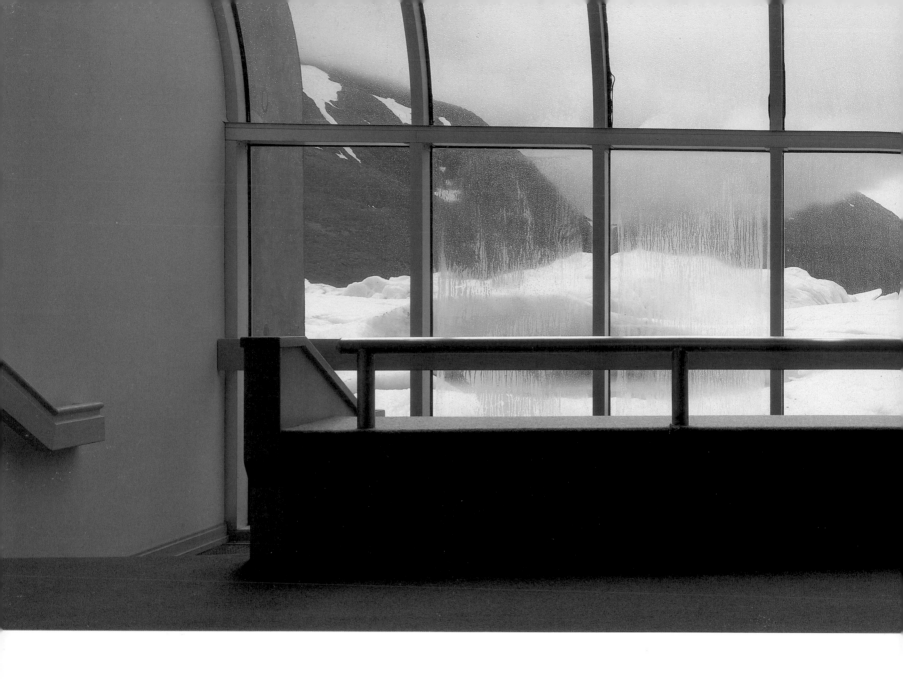

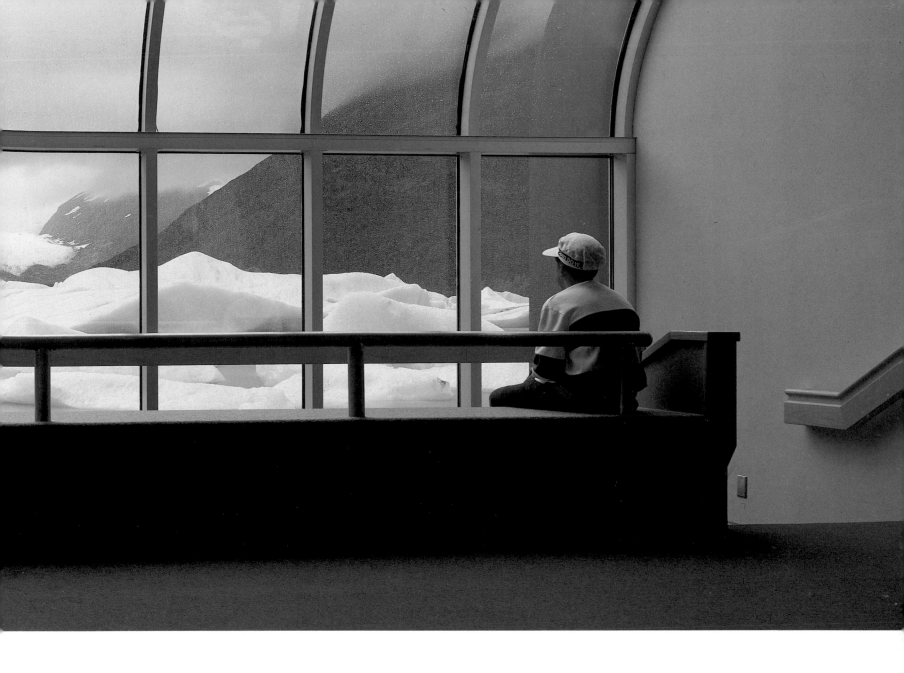

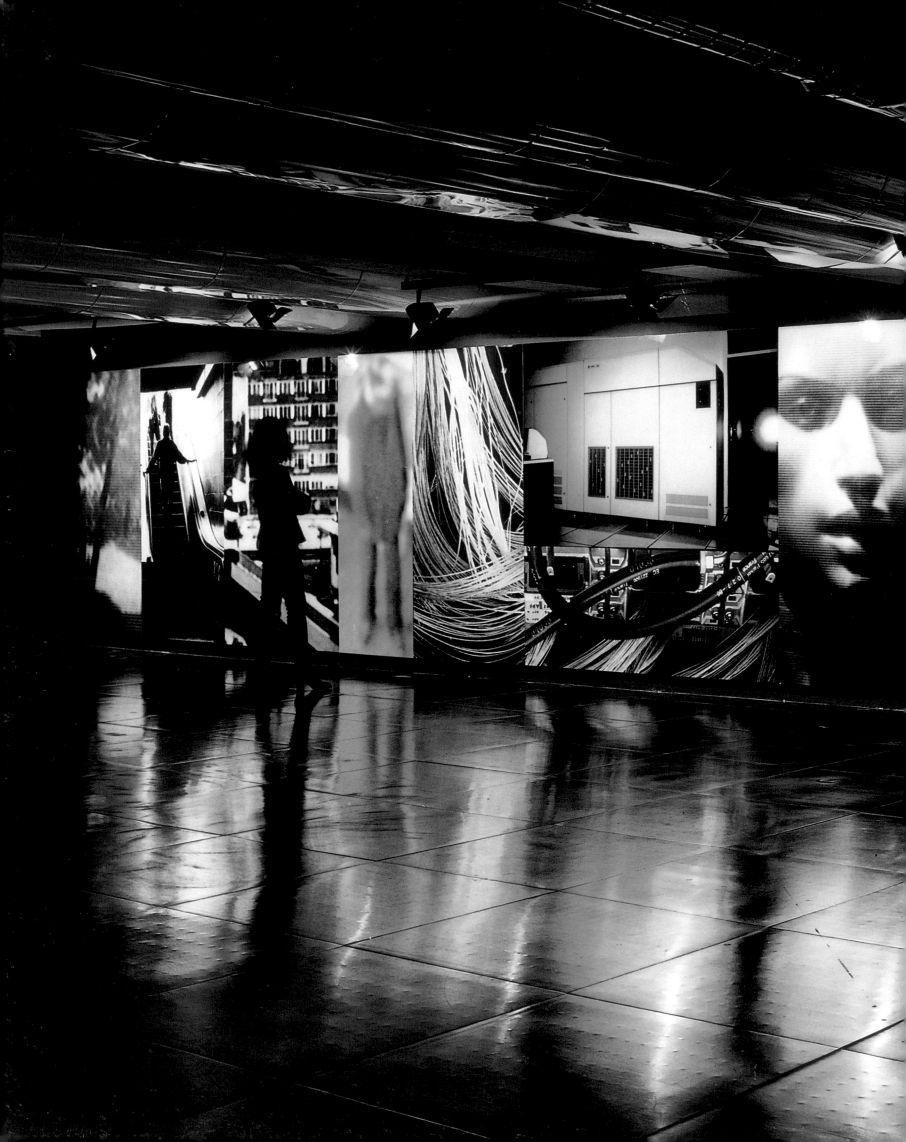

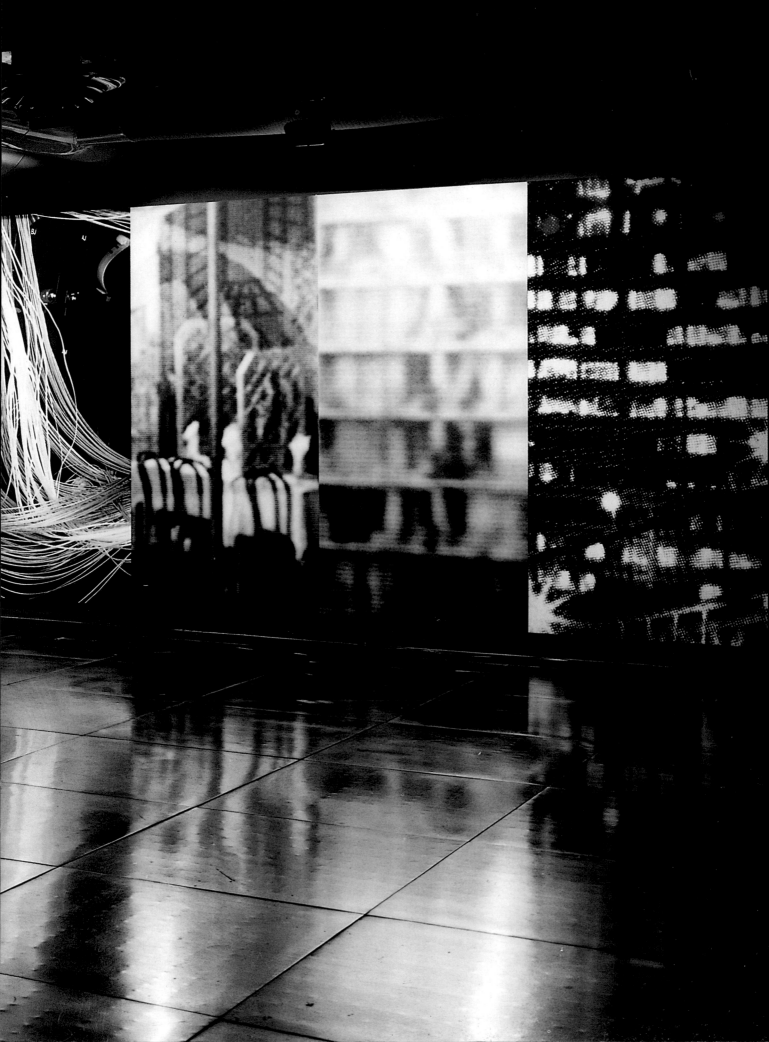

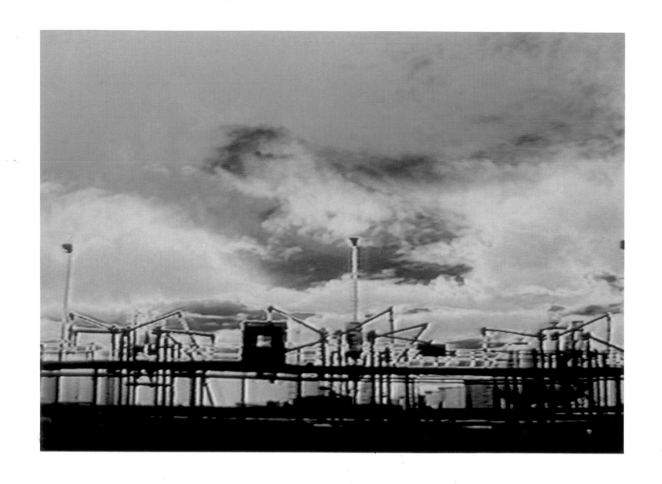

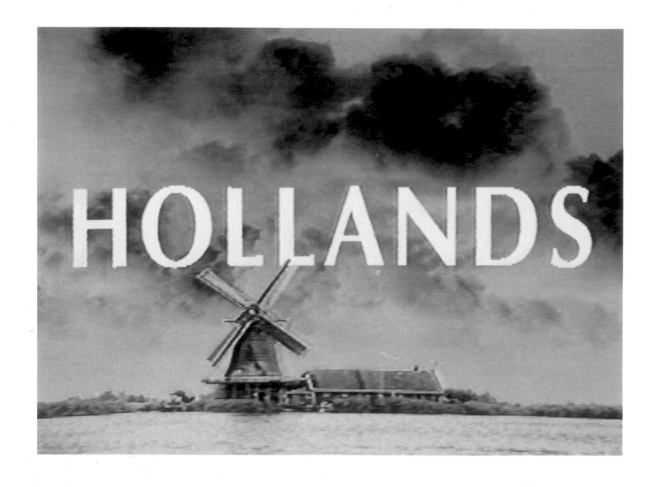

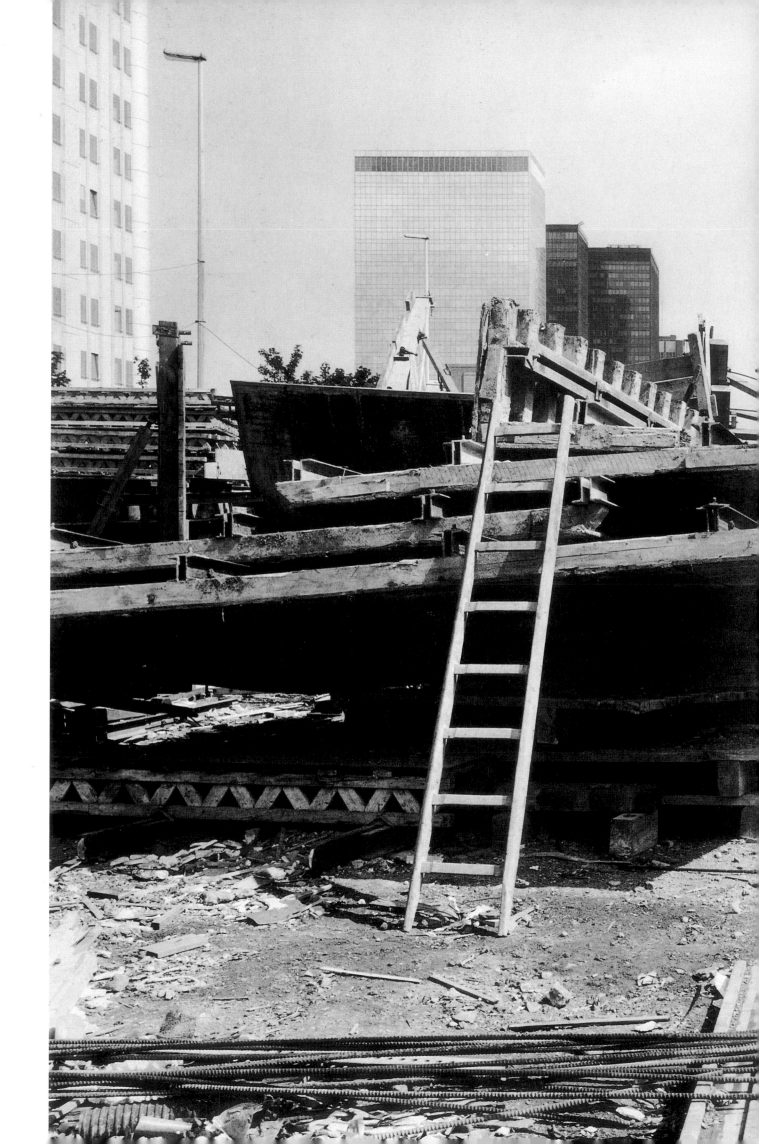

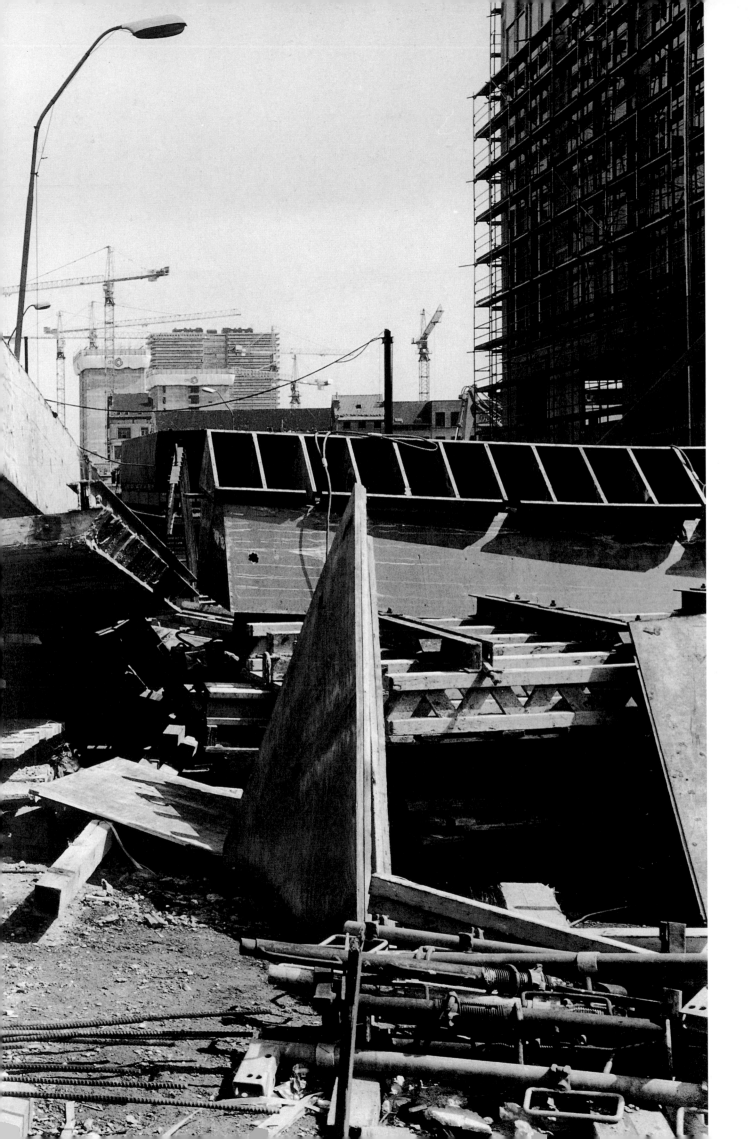

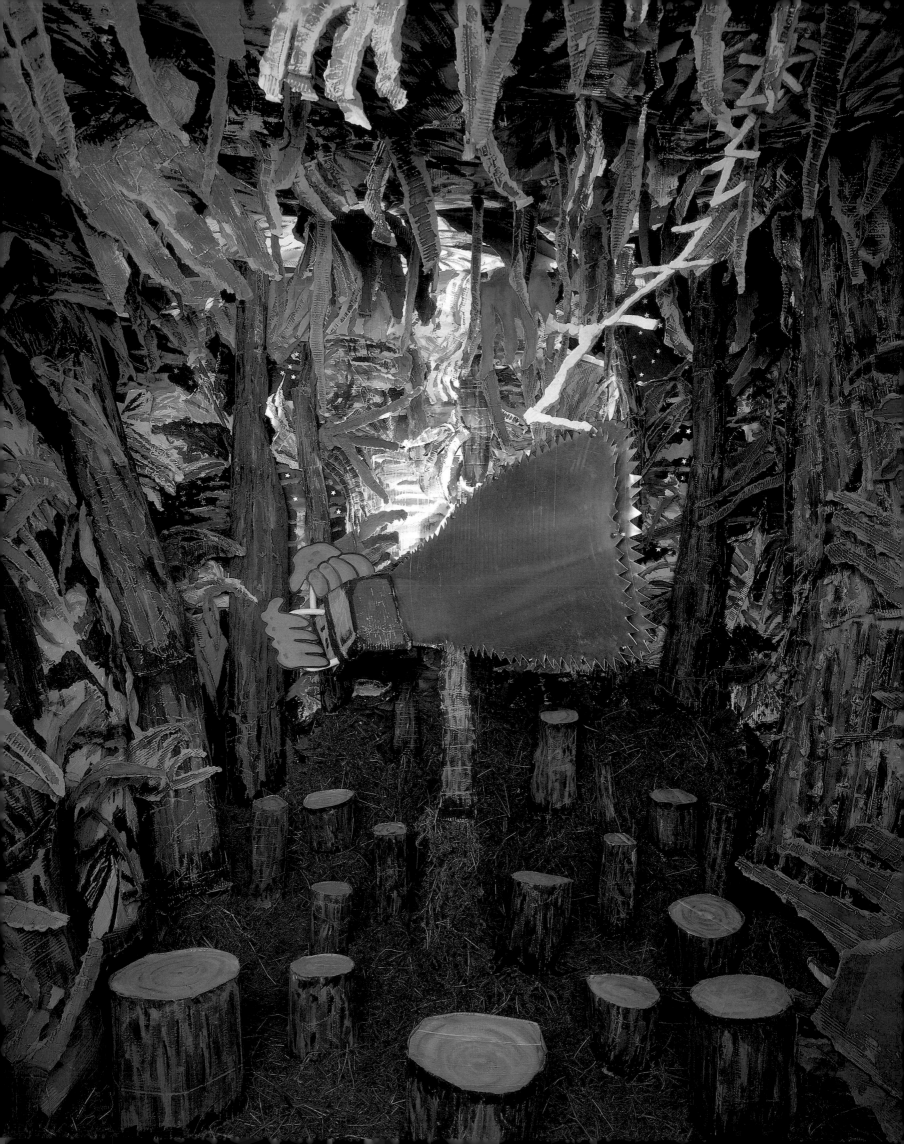

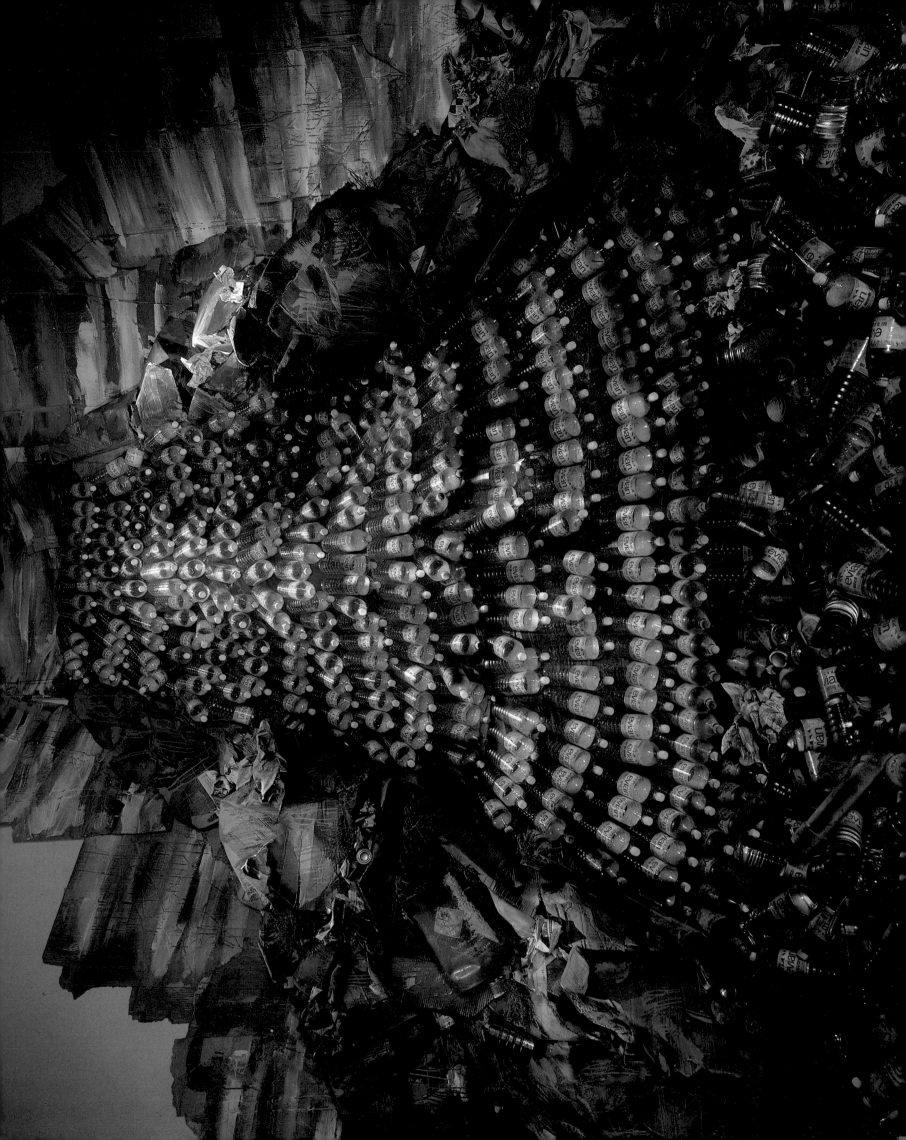

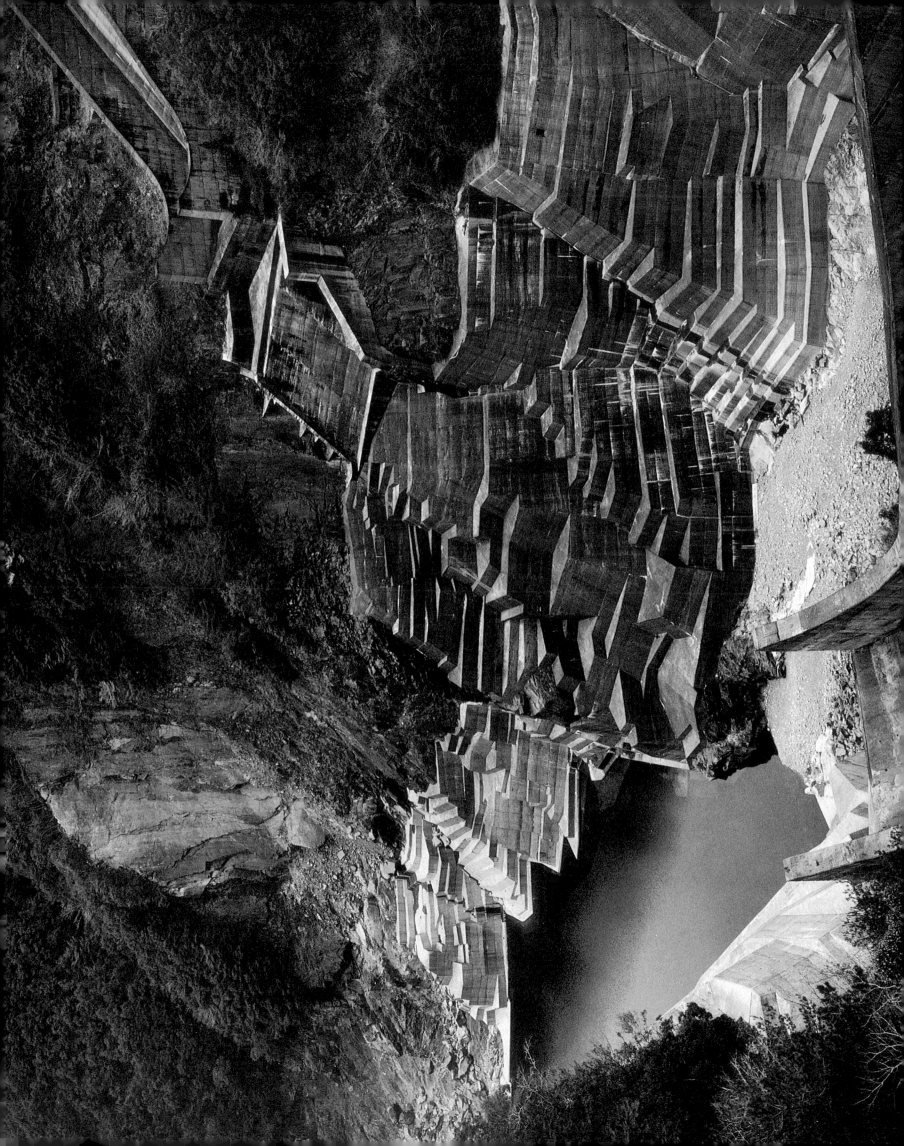

MILES TO GO BEFORE WE SLEEP

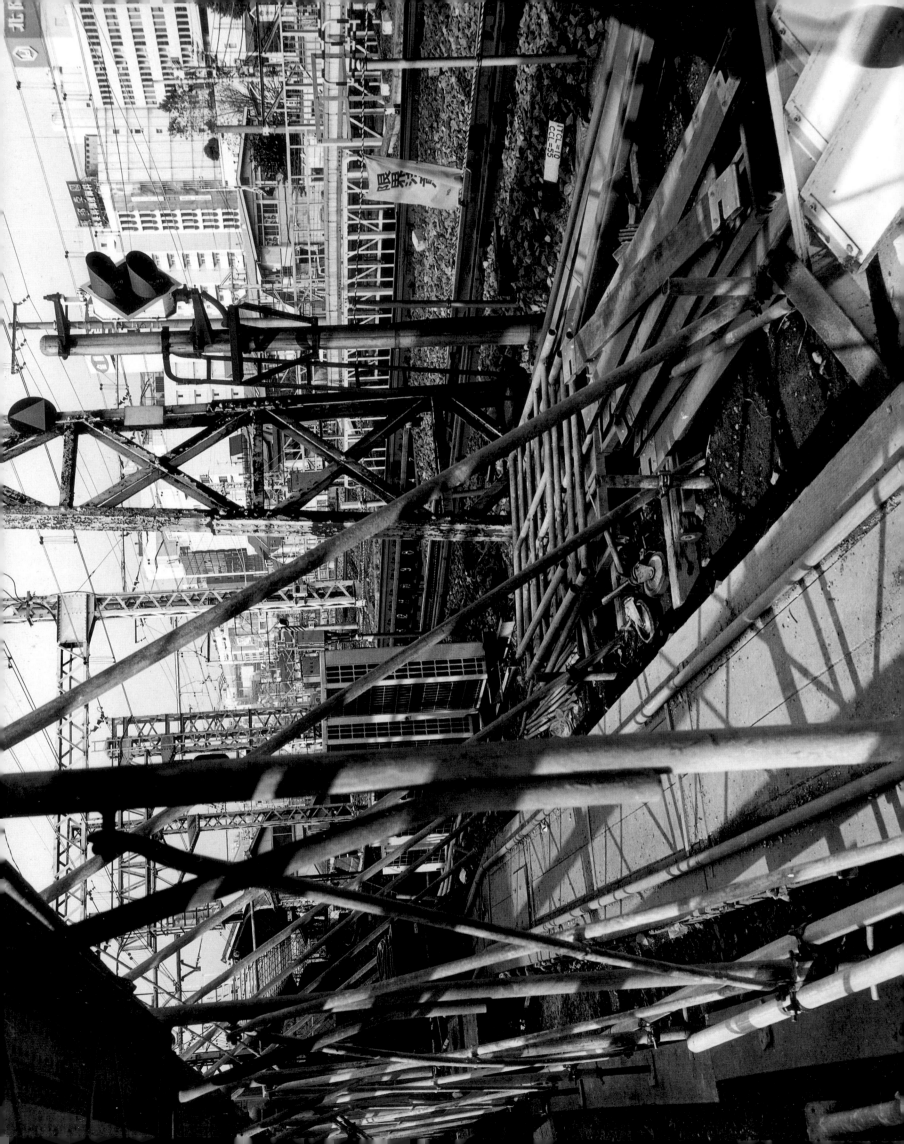

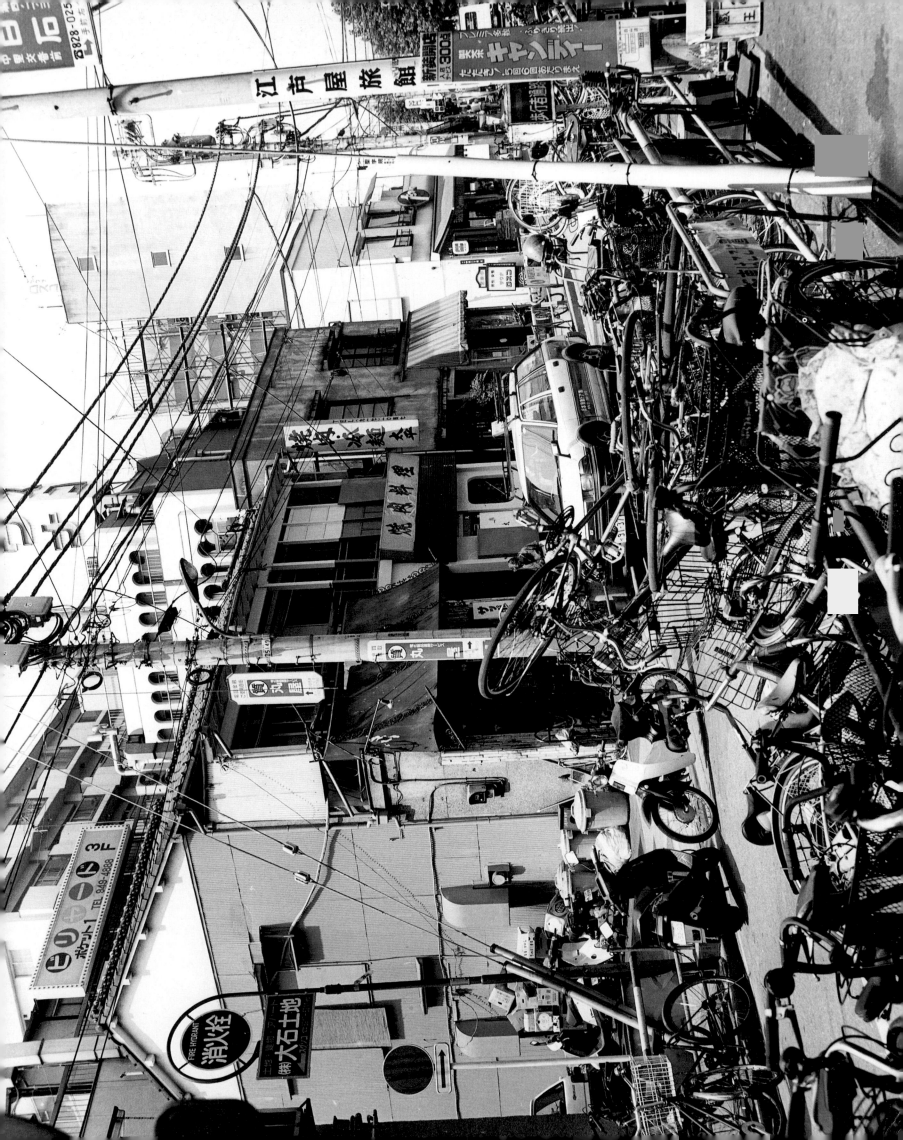

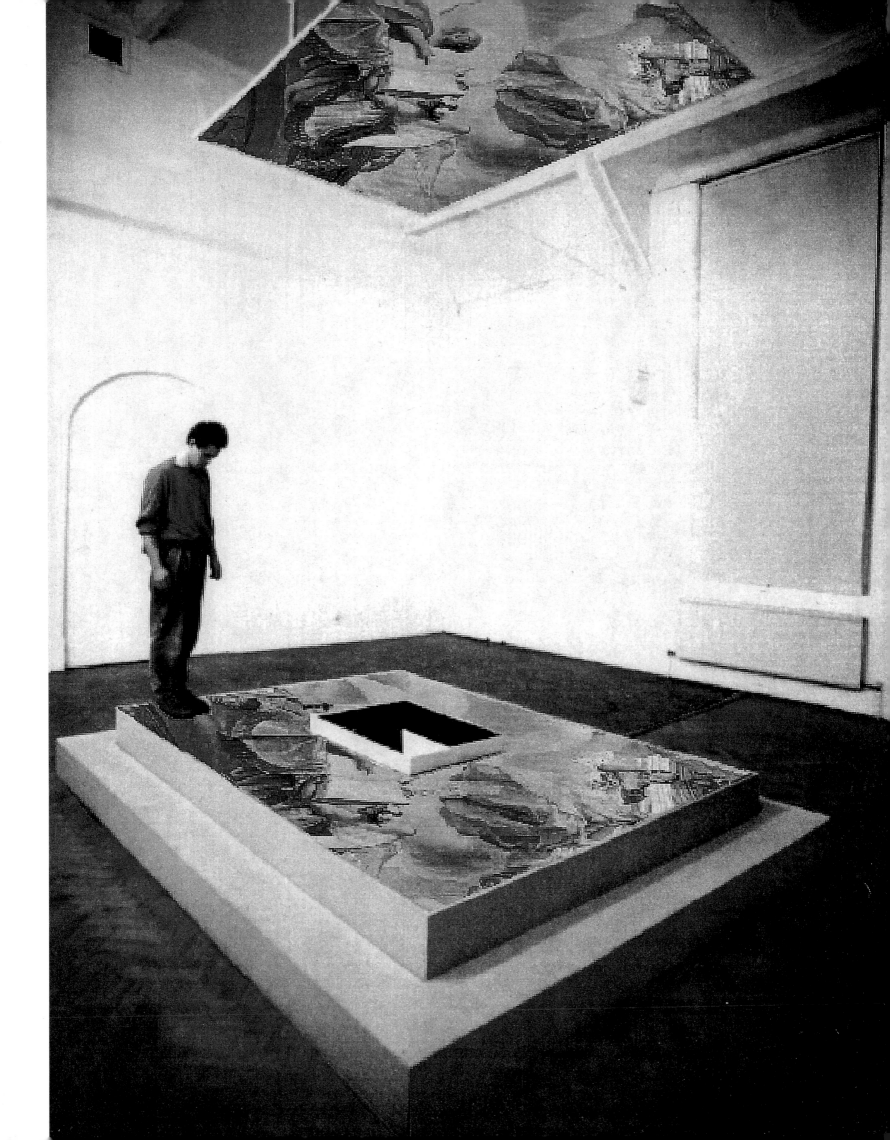

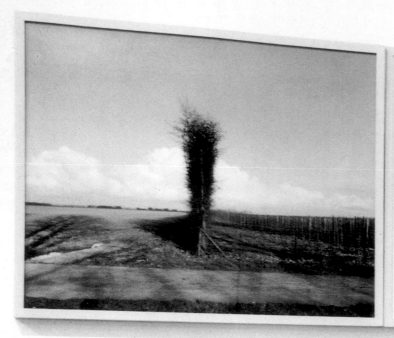 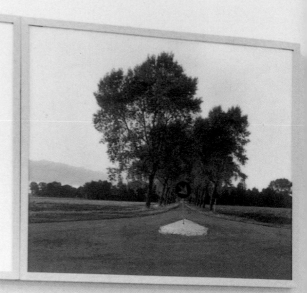

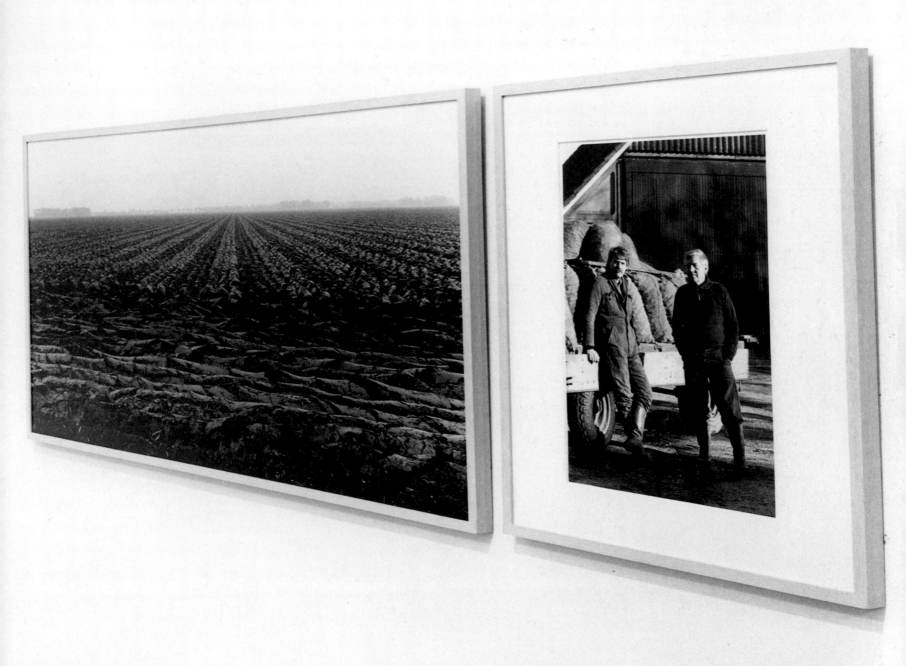

us der
ei be-
ehrere
Meter
„Yeti"
ologie-
berich-
n dem
Affen-
vorden
ehaar-
t habe.

New York. — Schreckliche Entdeckung in der Millionenstadt New York, die seit Wochen von einer Kältewelle heimgesucht wird: In ihrer Wohnung wurde die 47jährige Jessie Smalls erfroren aufgefunden, ihr ganzer Körper war von einer Eisschicht umhüllt. Das offiziell zum Abbruch freigegebene Gebäude war seit Monaten nicht mehr beheizt.

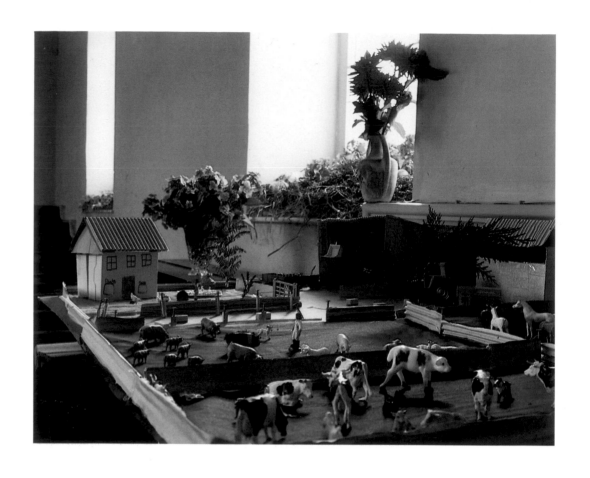

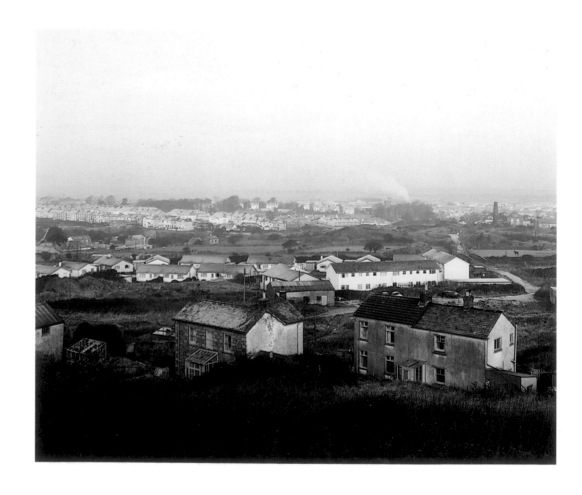

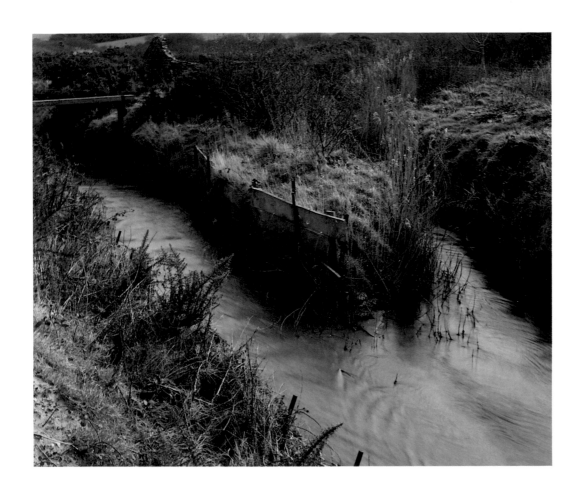

DISTURBED

REARRANGED

STRUCTURED

76

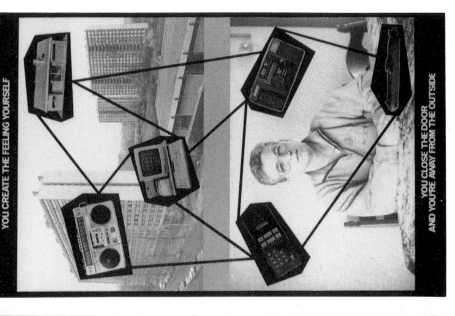

YOU CREATE THE FEELING YOURSELF

YOU CLOSE THE DOOR
AND YOU'RE AWAY FROM THE OUTSIDE

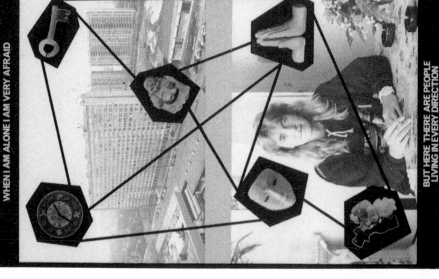

WHEN I AM ALONE I AM VERY AFRAID

BUT HERE THERE ARE PEOPLE
LIVING IN EVERY DIRECTION

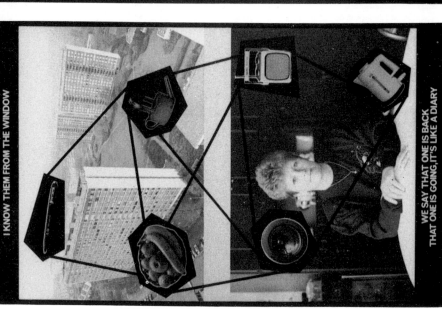

I KNOW THEM FROM THE WINDOW

WE SAY THAT ONE IS BACK.
THAT ONE IS GOING, IT'S LIKE A DIARY

Concrete Window

There is an inseparable relationship between the physical reality society constructs, and its social ideology. For the form of the city, its buildings and the spaces between are an externalisation of the social norms and conventions that govern the way we perceive, and relate to, other people. Thus, integral to the production of a society's objects, whether on the scale of public building or personal possession, are the idealisations of that society, which give the object both its physical form and its social meaning.

There is an interplay between the form and function of objects and the social messages they radiate, so that the construction of environments of objects say much more than the practical function of those objects. The organisation of objects in a space can be considered an expressive statement that exhibits a particular sensibility, an ideology that is at variance with the deterministic function society has given to those individual objects.

In my works I represent a polemic that shows between the determinism of objects and the self-organisational creativity of people, I show a 'symbolic world' that acts as a parallel reality to that of the audience. In the work Concrete Window I have focussed on modern apartment blocks for the construction of this 'symbolic world', as I see that they can symbolise this polemic between people and objects. I represent the buildings as monumental objects and icons of society's idealisations that deny the potential variety of the personal realities that they contain. The anonymous, concrete, segmented fabric of those apartment blocks is set in a wasteland that combines with the buildings to totally conceal the mosaic of rich sign systems that are continually being evolved by the occupants in the pursuit of their individual realites. Central to this creation of individual realities is the placement of objects and signs inside people's living spaces which, while originating from institutional culture, are given a new meaning by the position they are given in a network of other objects.

The semiology of these environments is from the creative act of transforming the given determinism of objects into self-expressions of individual identity. This is an act of some subversion.

On the left bank of the river dividing Antwerp there is another city, a satellite seemingly hidden from the visitor to the historic centre of the main city. This satellite city is a dormitory of apartments situated in vast slab blocks of concrete, dotted around like monuments in a highly ordered, landscaped park, that has become a psychological wasteland to the occupants. I invited three women, who were resident in separate parts of an apartment block at Ernst Claessstraat 12, to participate in making a work centered on the environment of their living space; photographically documenting objects they identified

as significant under their supervision before making a tape-recordered discussion as to the personal meanings they attached to them. The result of each documentation then formed the context of the 'symbolic world' presented in the work, founded on the actuality of each woman's unique experience of a common structure that, unwittingly, links them.

Code Breakers

I am constantly looking for symbols for modern living which I can embody in my work as recognisable catalysts. One such territory of symbolism that I am often drawn towards centres on the projected idealisations which appear to show us a future way of life, a future that is to be emulated, and hence lays cut a possible normality for us all. It does not matter that you have had a direct experience of the actuality surrounding the idealisation, for you still know all about it by their cultural projections.

The concrete buildings at Asamwald on the outskirts of Stuttgart radiate, by their sheer physical mass and their grey forms and surfaces, a powerful message about the nature of modern life. While the planned environment at Asamwald projects the idealisations of an institutional culture that is ultimately highly reductive and deterministic, people's fundamental desire to express their identity and their innate creativity, has resulted in another layer of meaning surrepetitiously spread across and around the anonymous grey concrete. The results are sign systems that denote human presence and reflect the relativity in the economic, social and psychological relationship people have with the private, capsulised environment of their flat and the planned public spaces outside.

I saw the huge buildings at Asamwald as a monumental symbol of planned, modern social thinking which was filled with a casual mosaic of objects and signs that existed in random displacement with each other, and, sometimes even in overt alienation. This random mosaic of information, bombarding the senses, was psychologically and perceptually ordered into systems, and sub-systems, that were linked to different states of social consciousness and behaviour. Moreover, even when elements from quite alienated sub-systems were positioned next to each other, accidentally or purposefully occupying the same space, they were made to co-exist, so as to transform psychologically the meaning of that space.

Thus signs and objects that denoted authority or order were found to co-exist with those that represented confrontation, escape, anarchy. Collections of displayed personal objects co-exist with the consumed and so on, the whole tangential relationship between the casual displacement of things, their media, their meaning and context, being psychologically ordered into an overall model of reality.

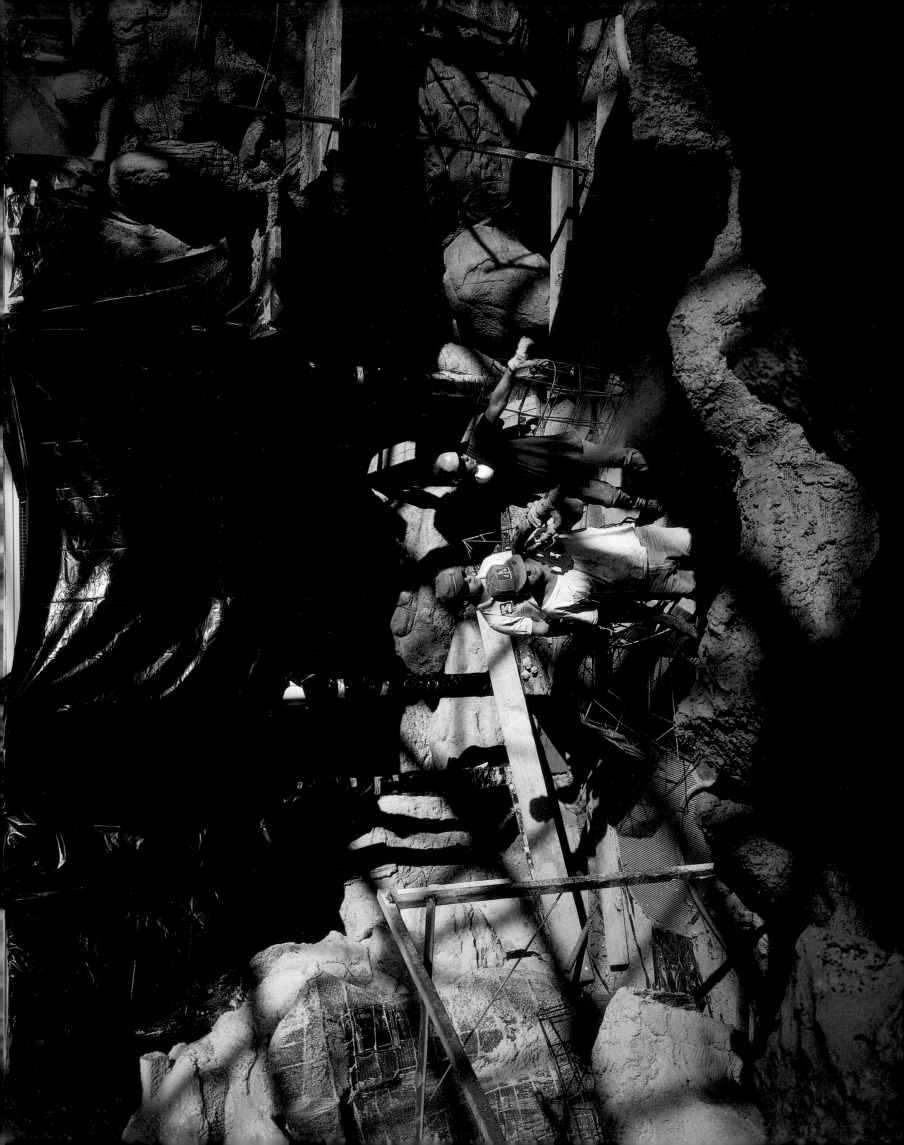

VAST

POISED

OBSCURE

SUDDEN

CONTROL

UNIFORM

VISION

THREAT

AMPLE

DELIGHT

BOUNDLESS

REMOTE

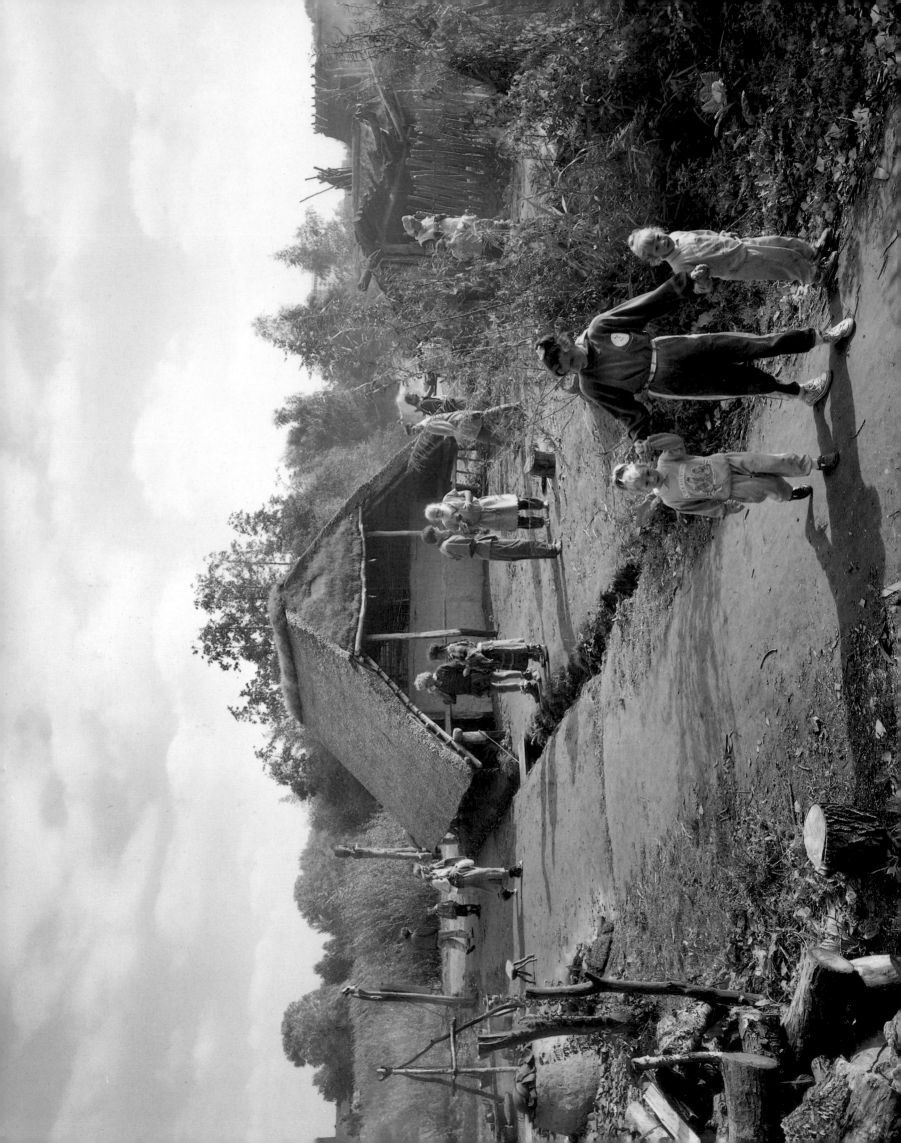

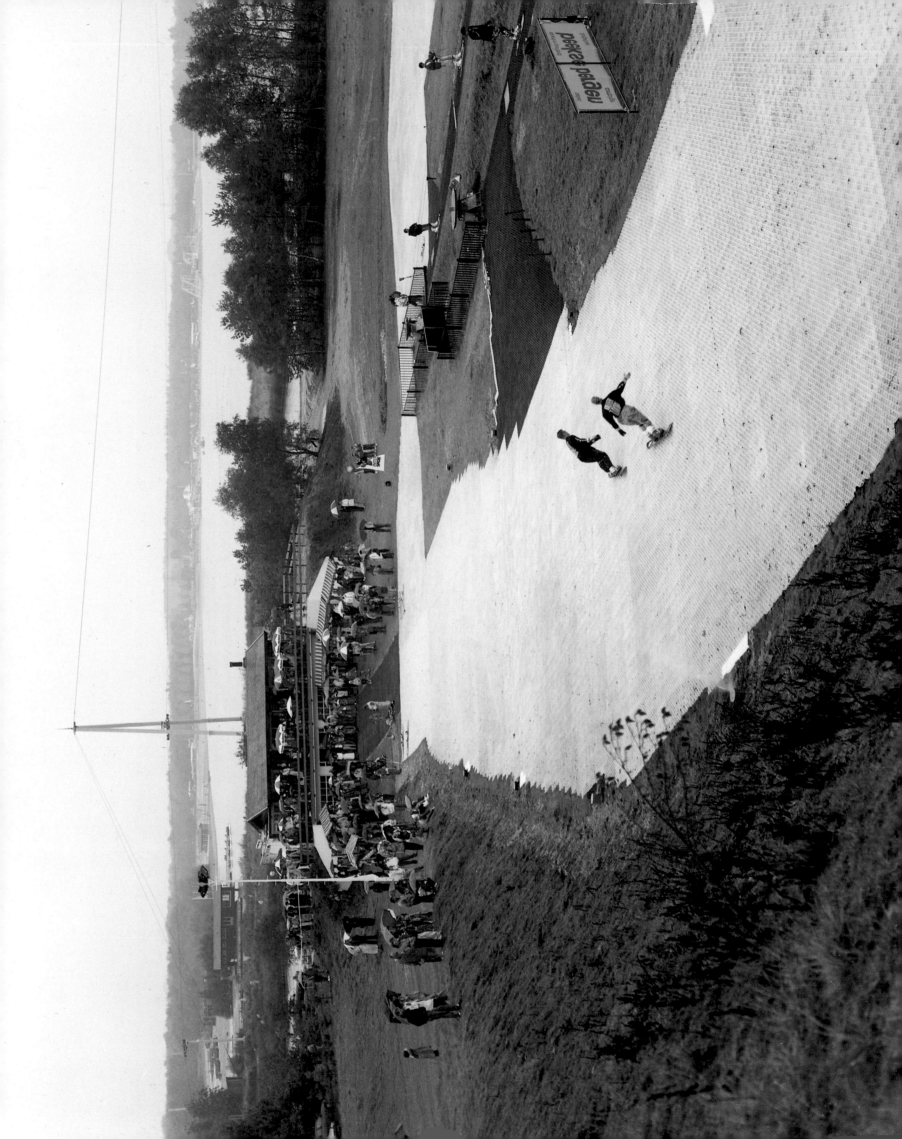

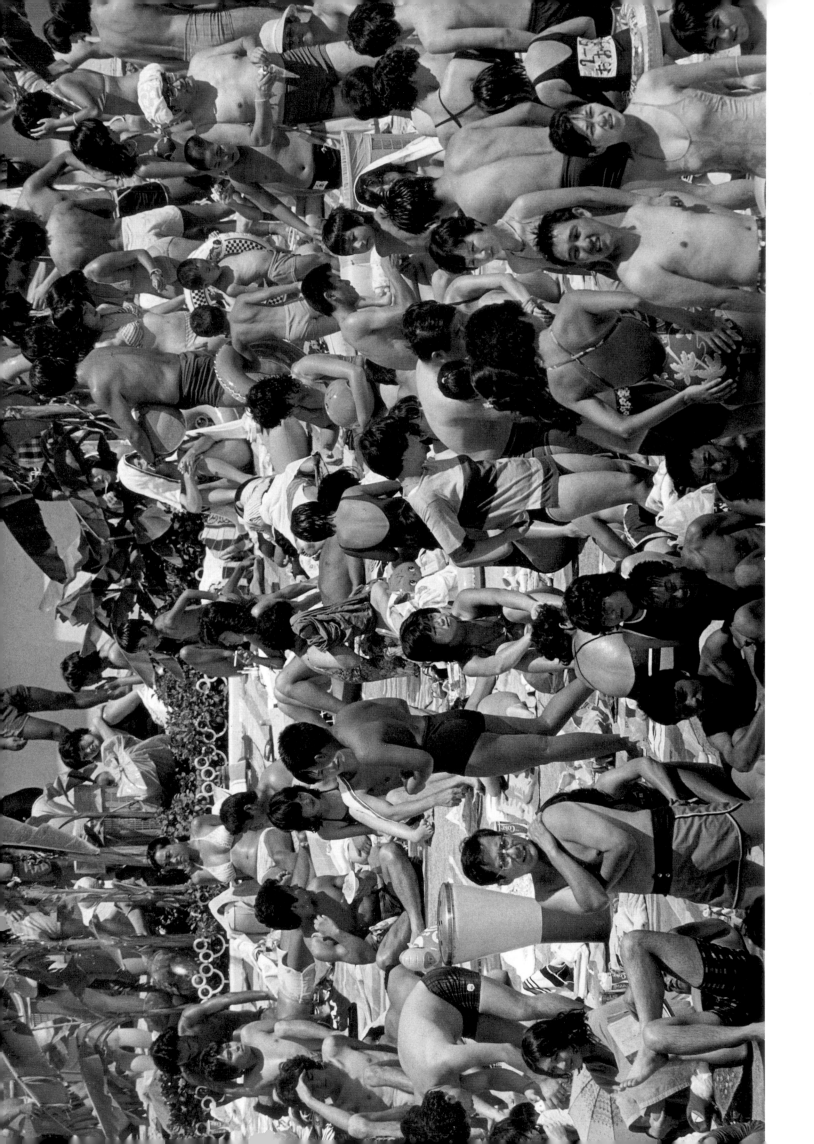

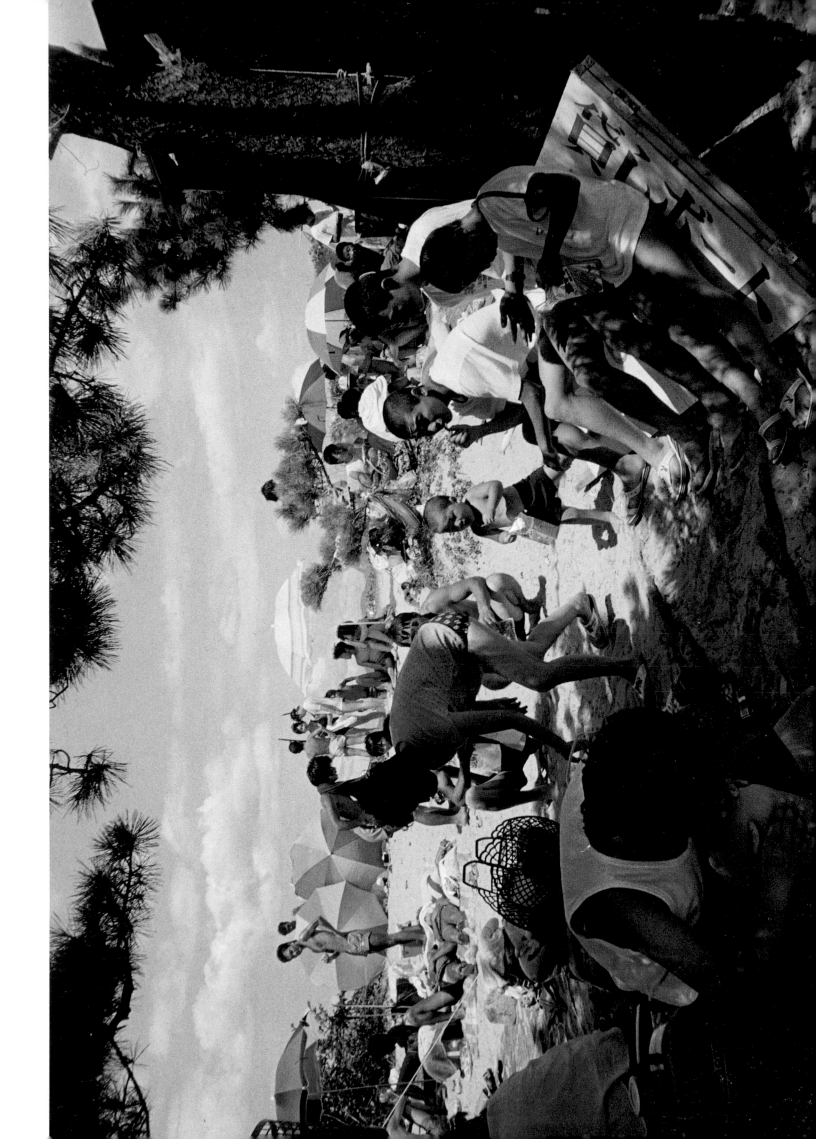

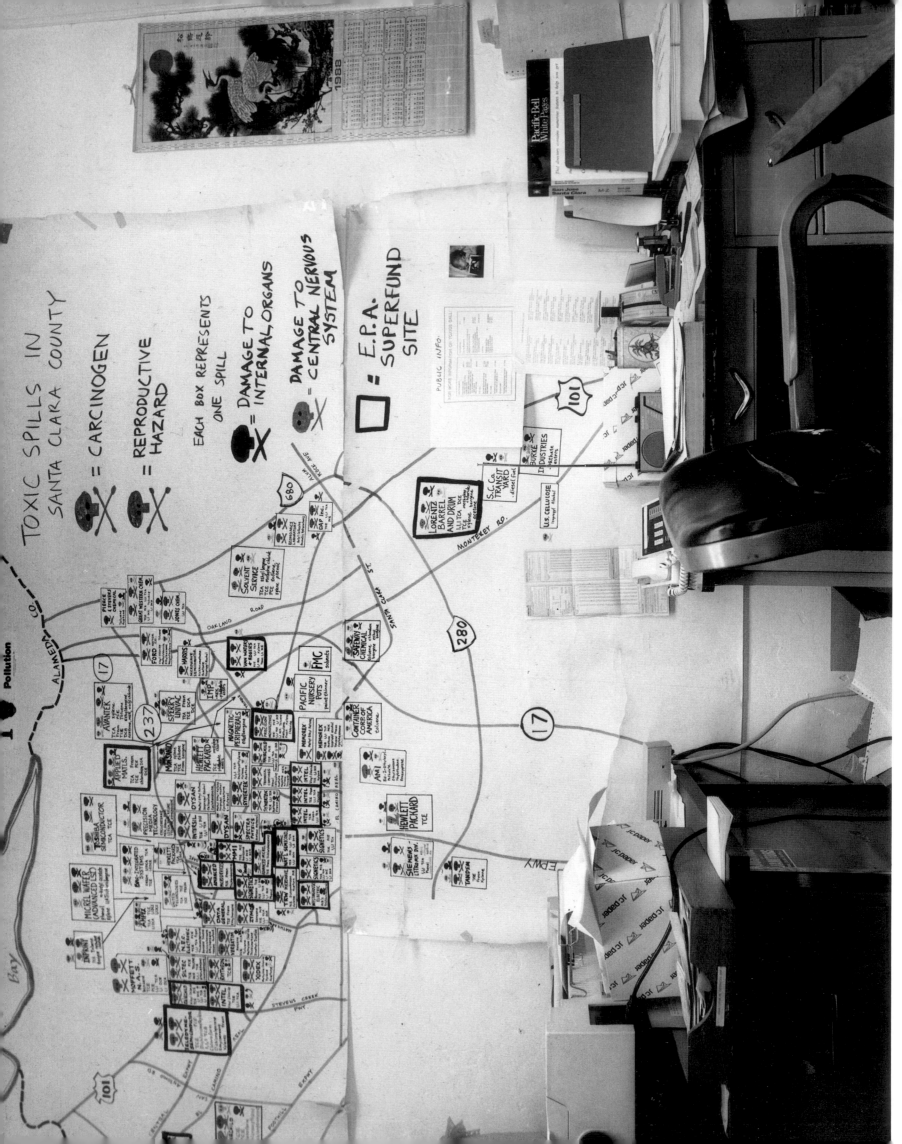

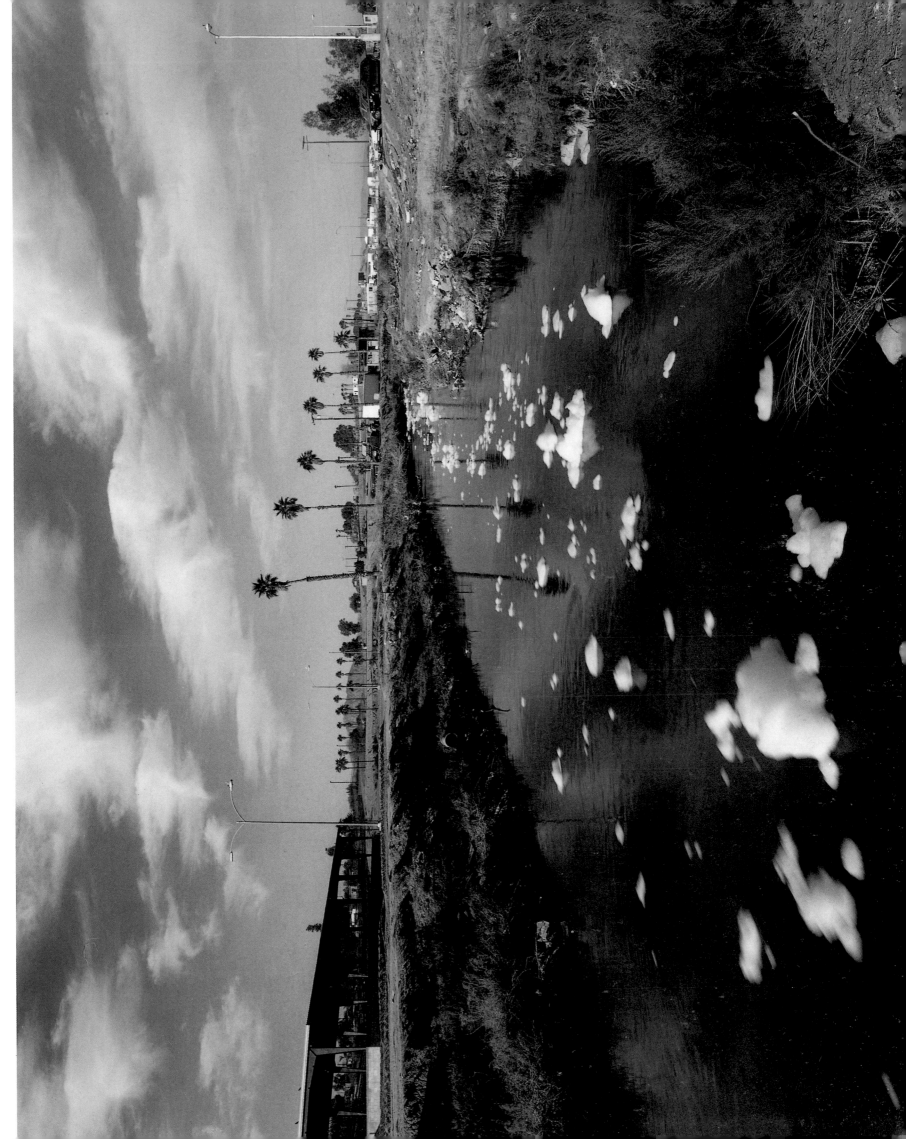

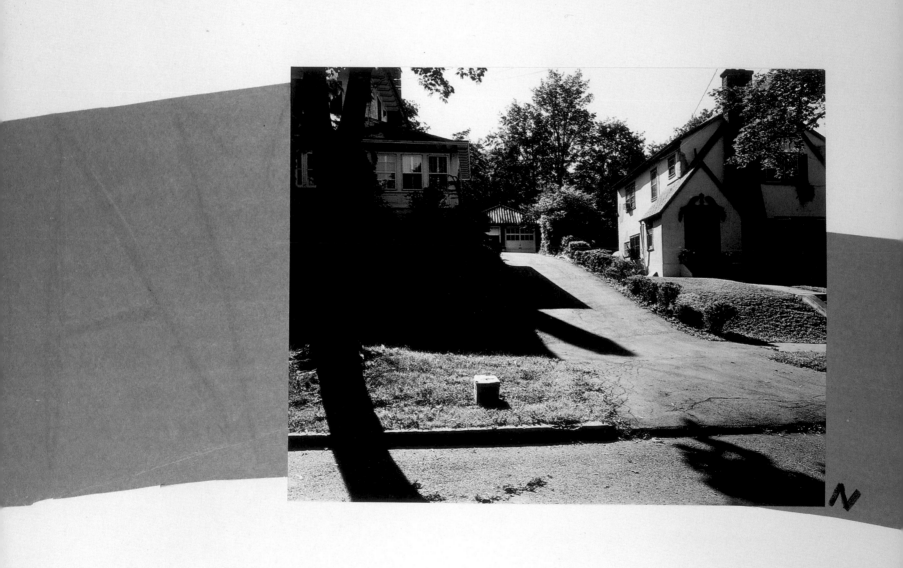

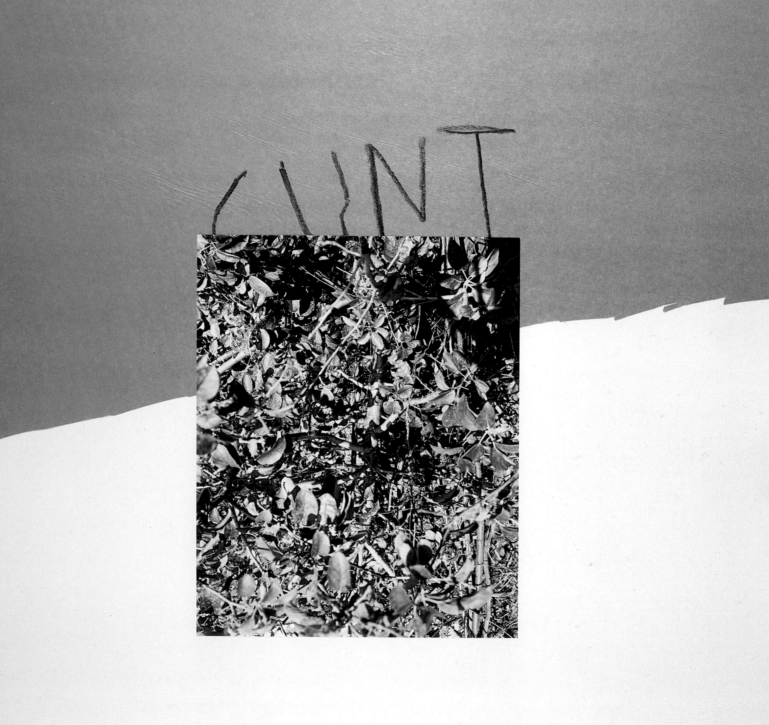

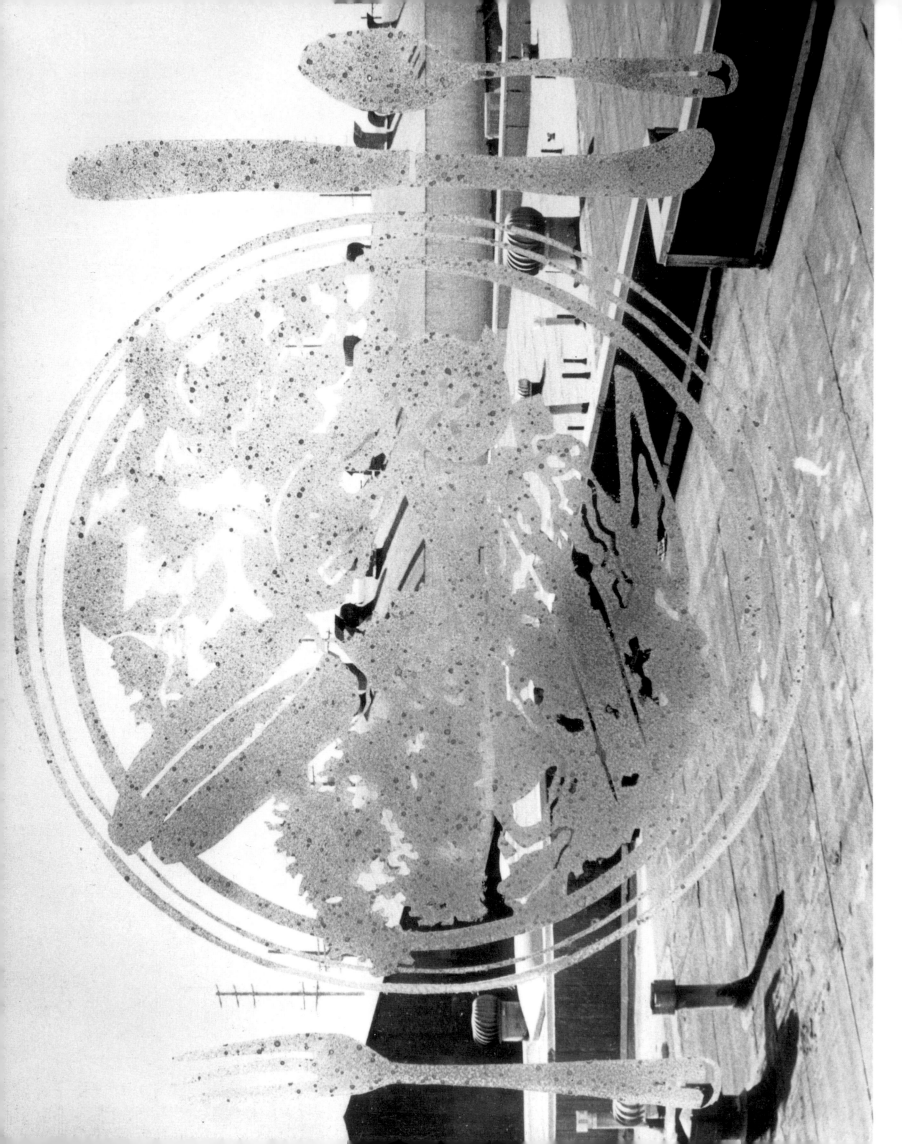

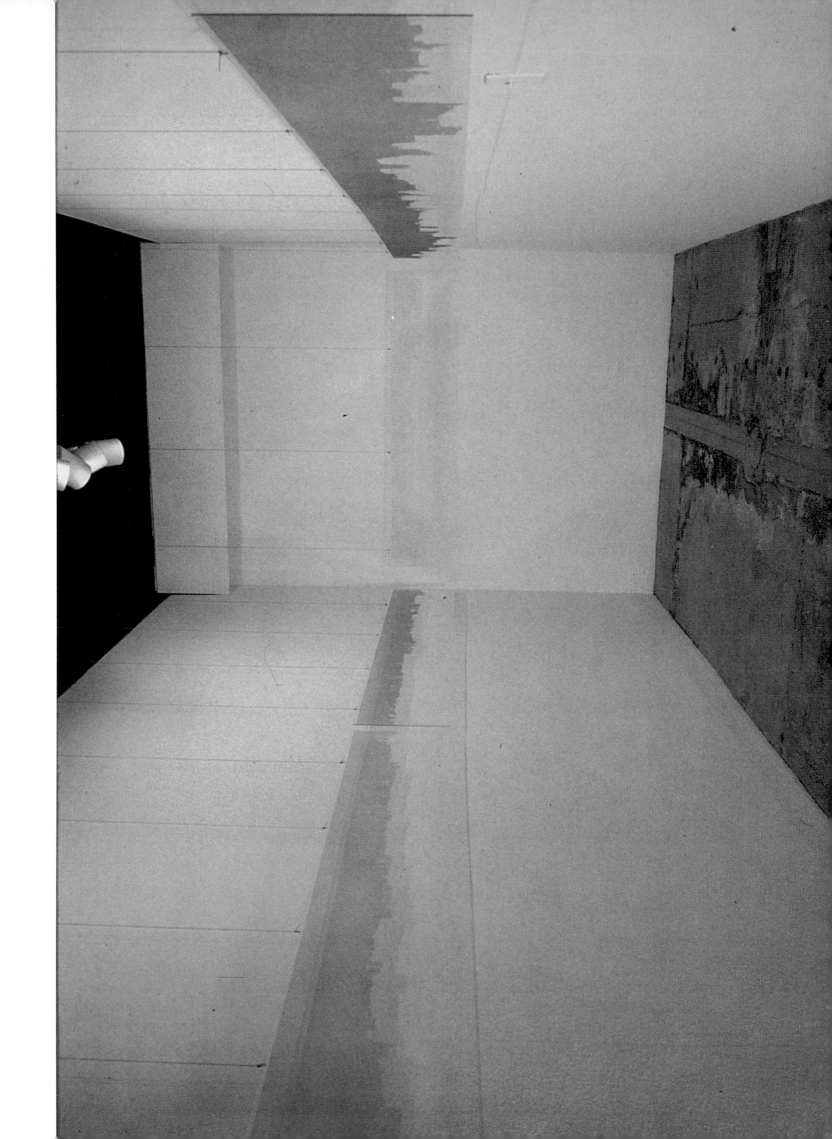

SHAKESPEARE COUNTRY

NOSTALGIA FOR THE FUTURE

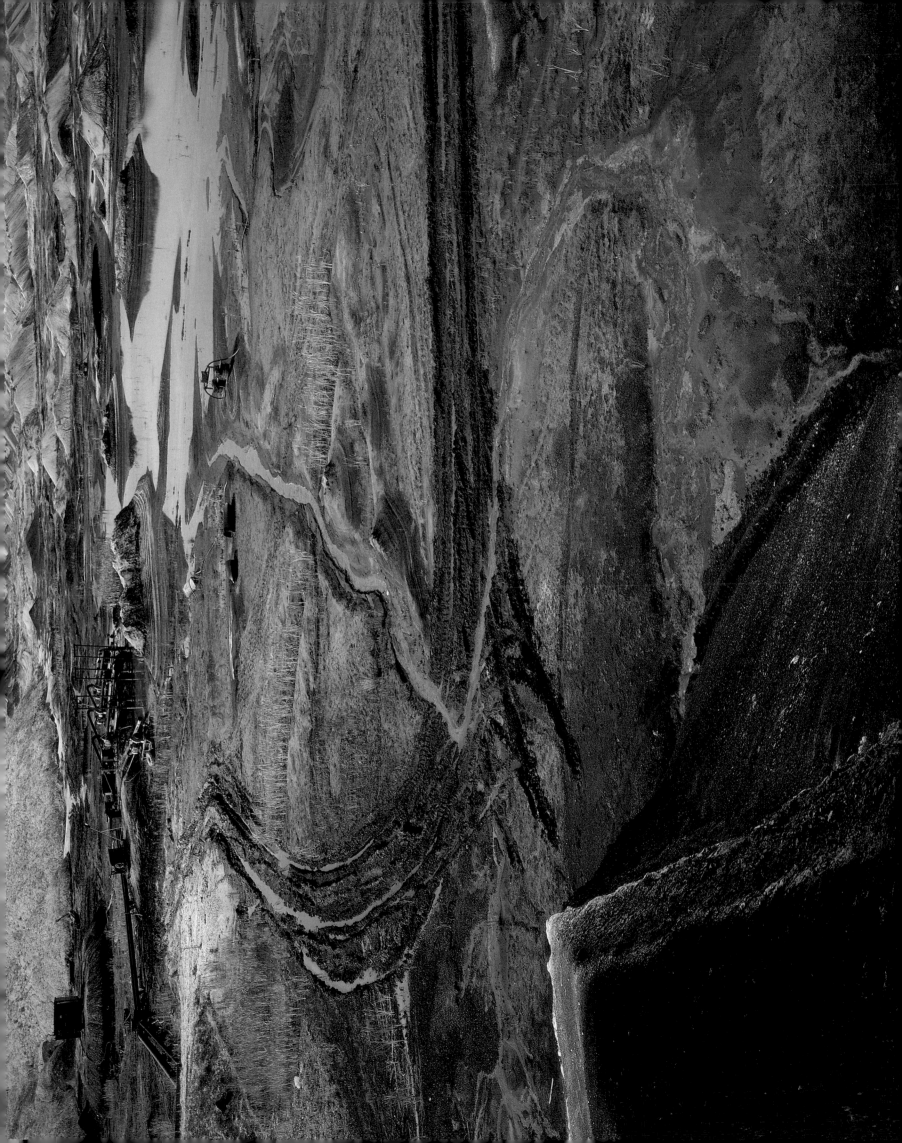

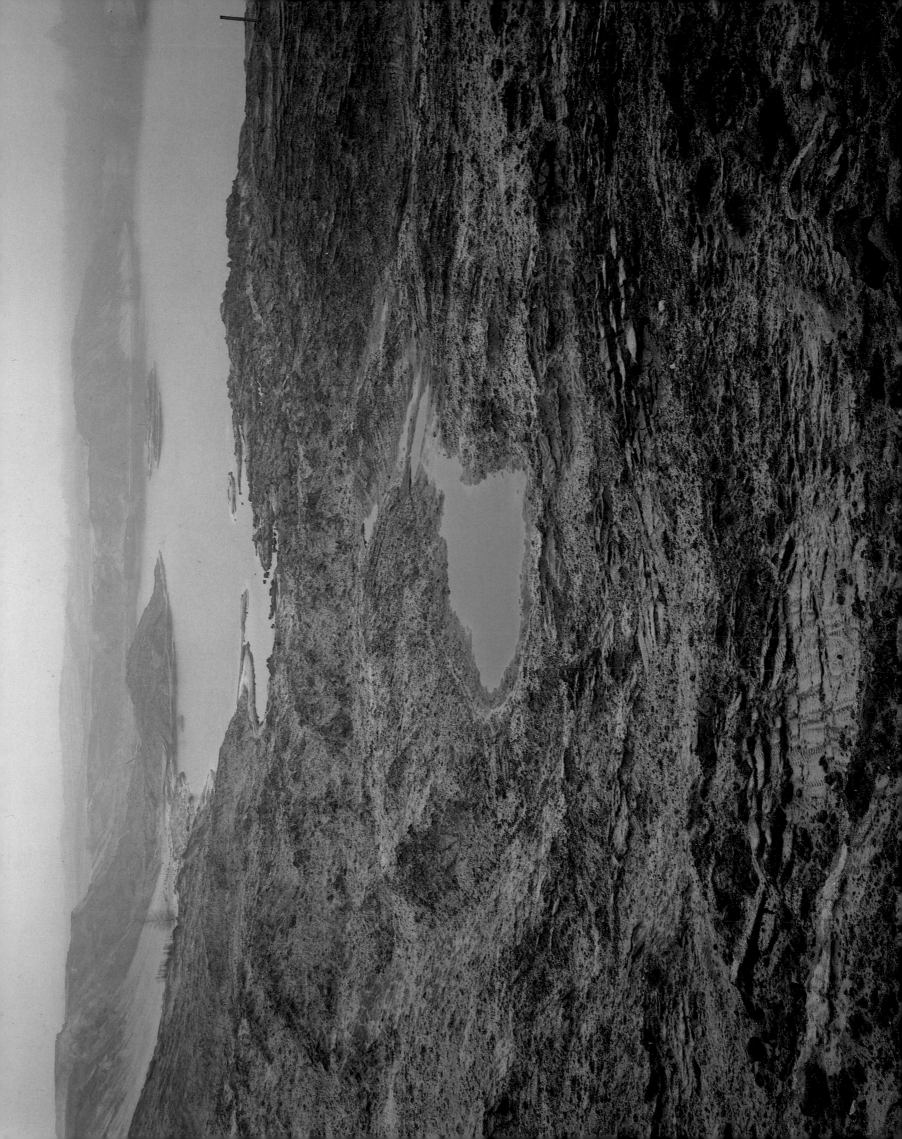

1840

1553

1683

1755

1755

1785

1815

1886

1928

1971

1981

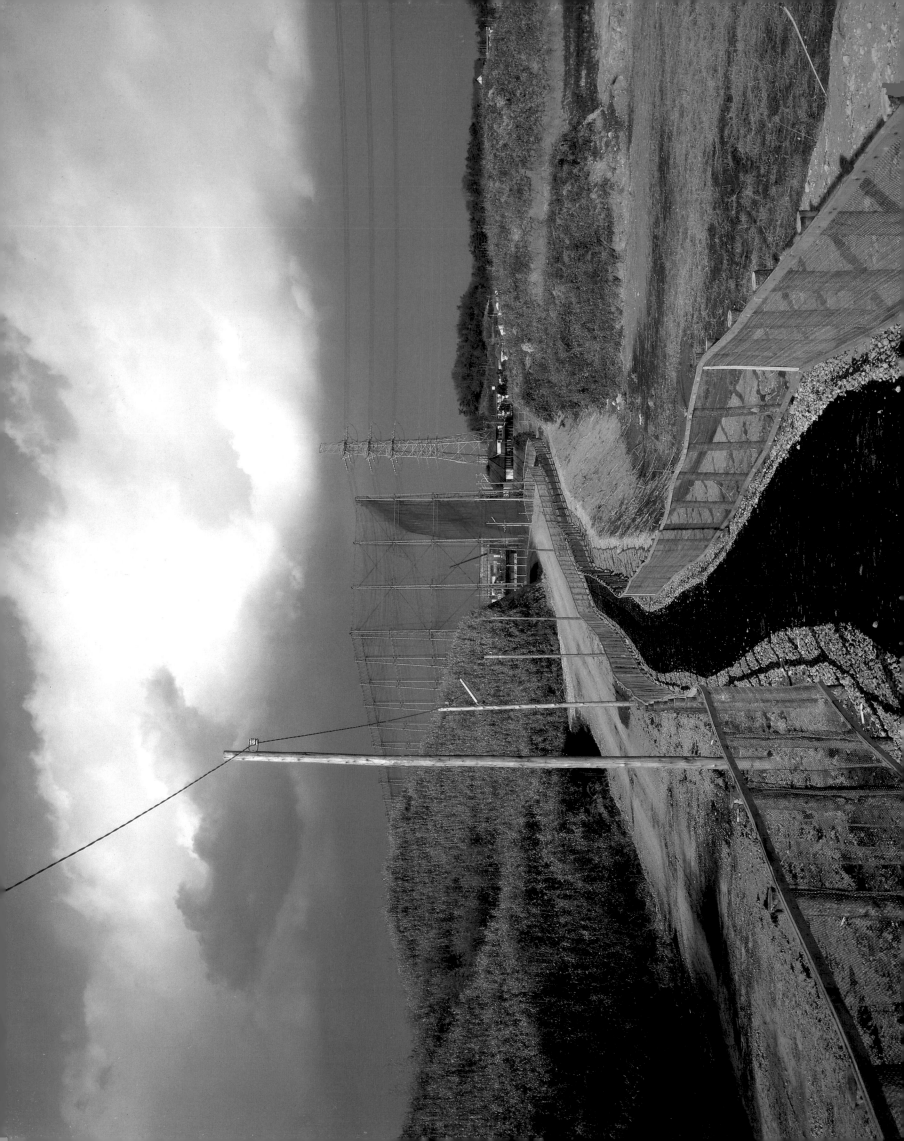

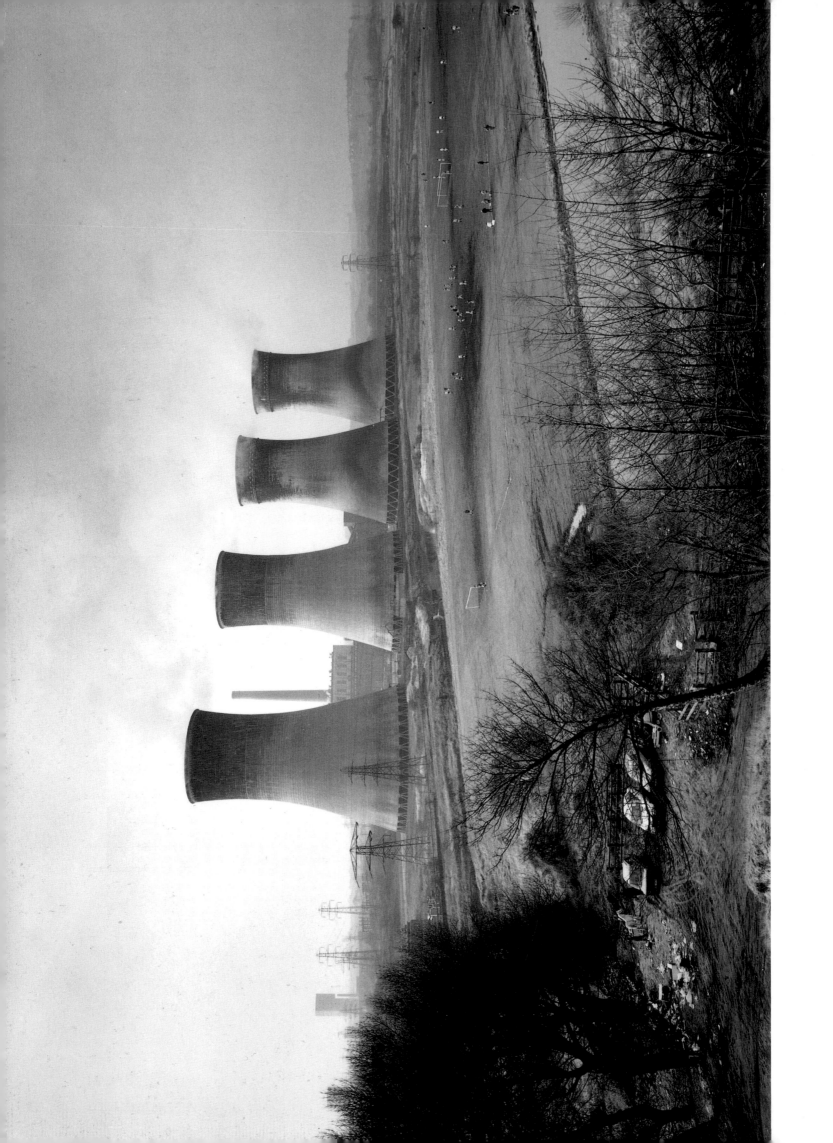

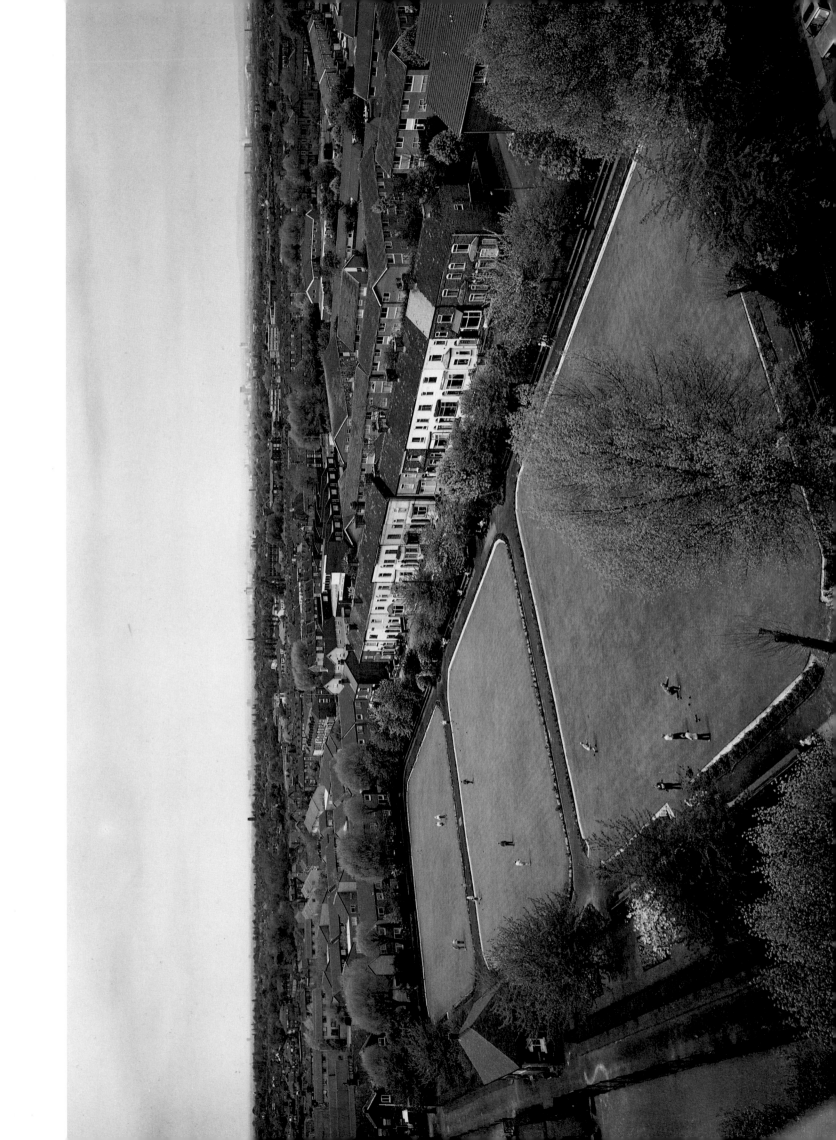

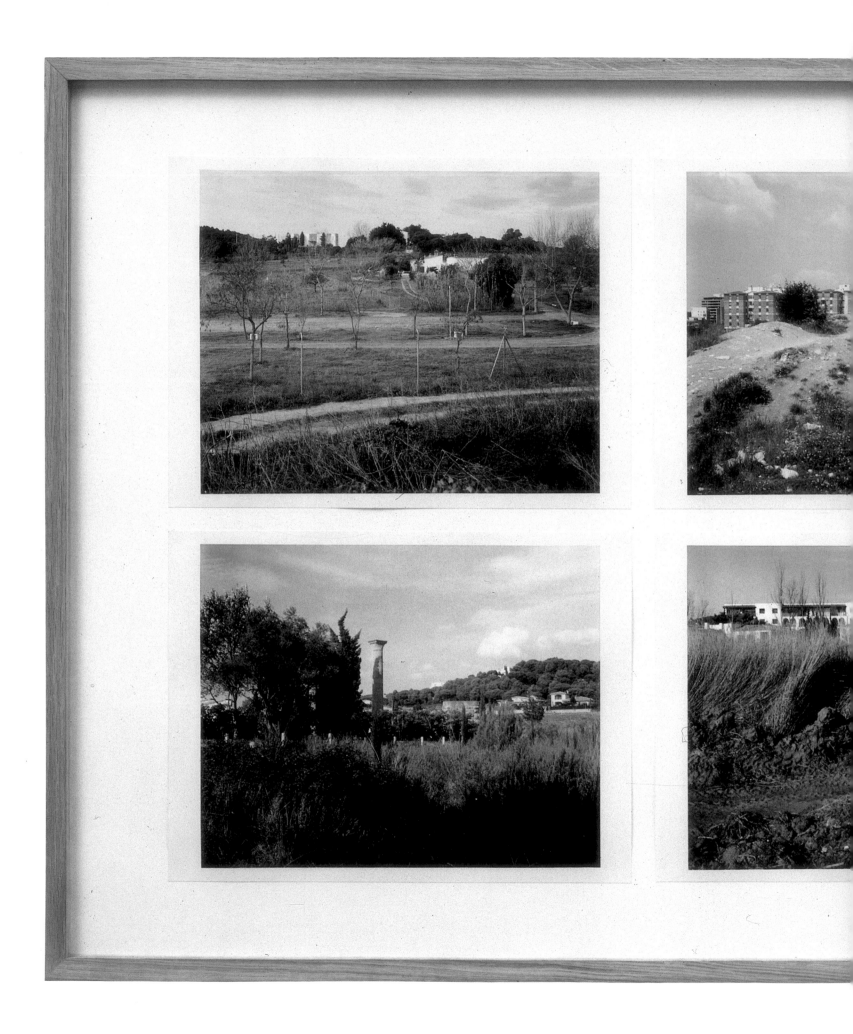

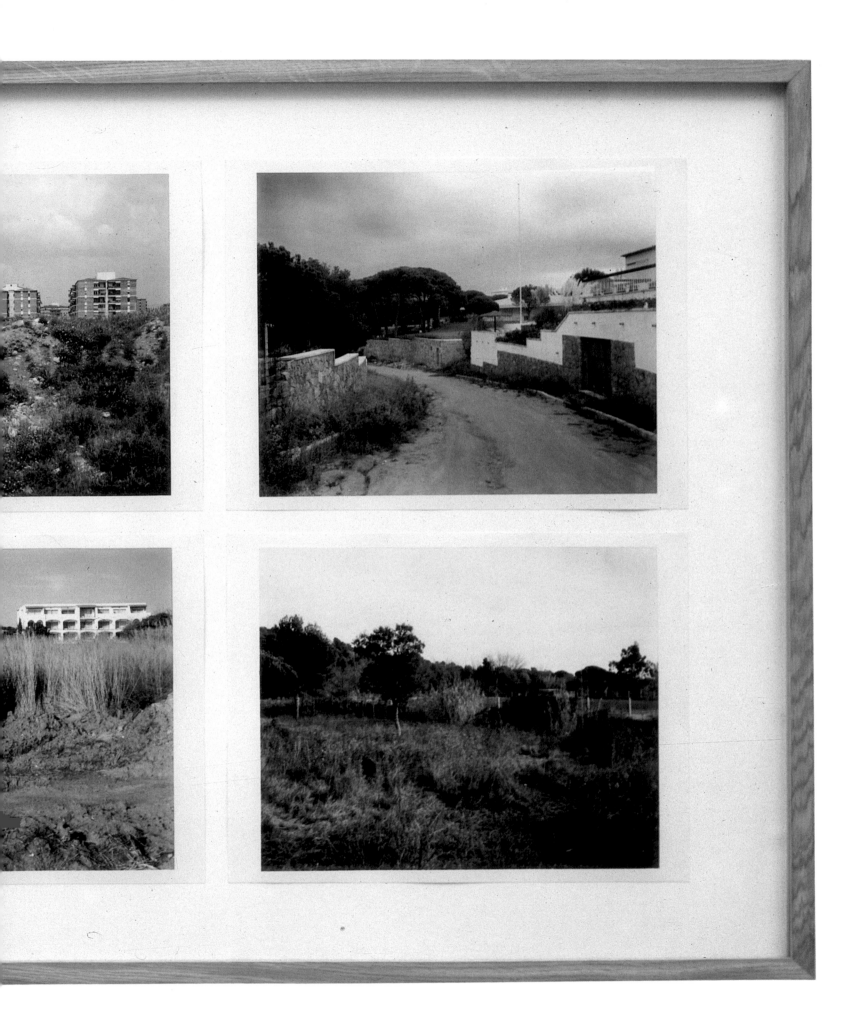

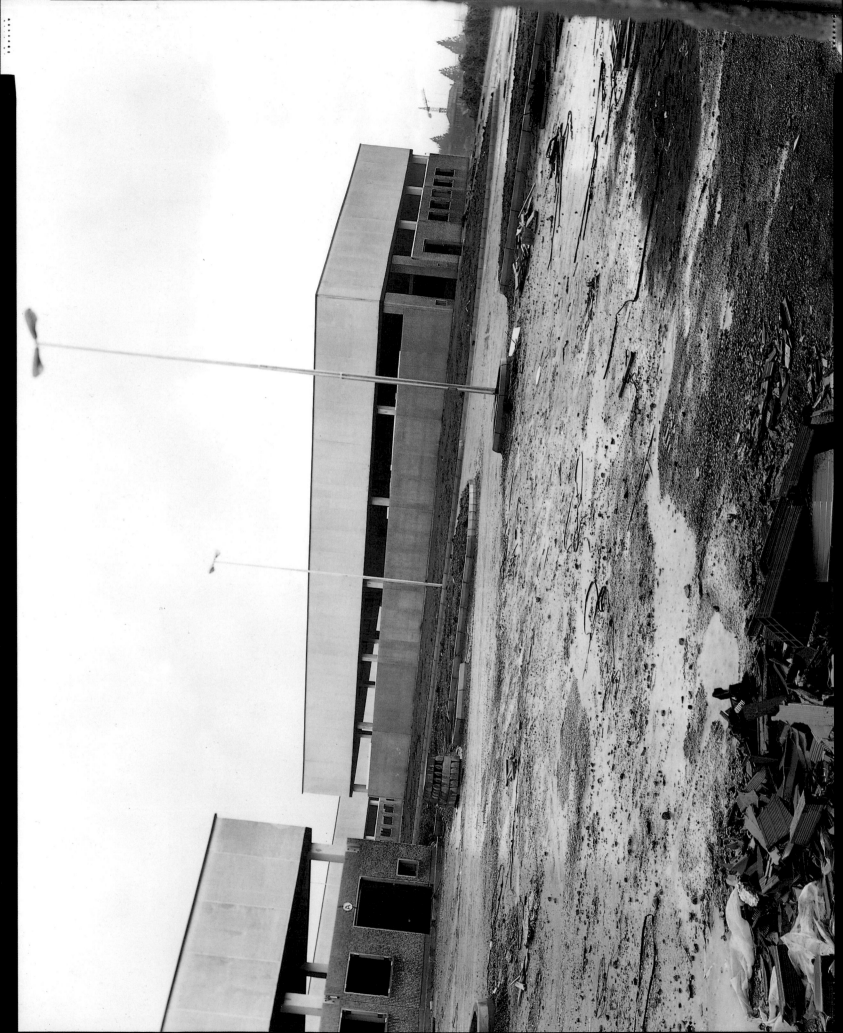

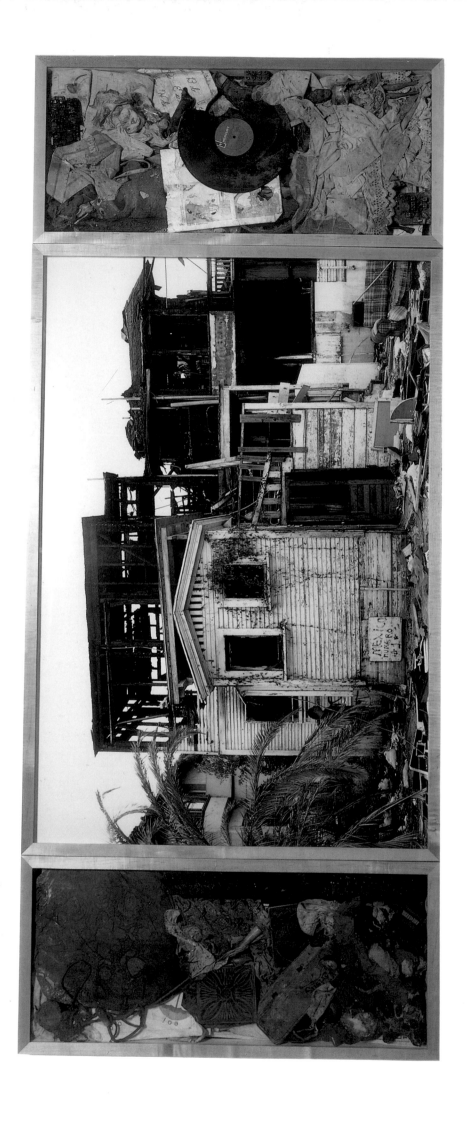

Catherine Cookson
COUNTRY

Catherine Cookson, author,
was born in a two-roomed house at
5 Leam Lane near this site on
June 20th, 1906.

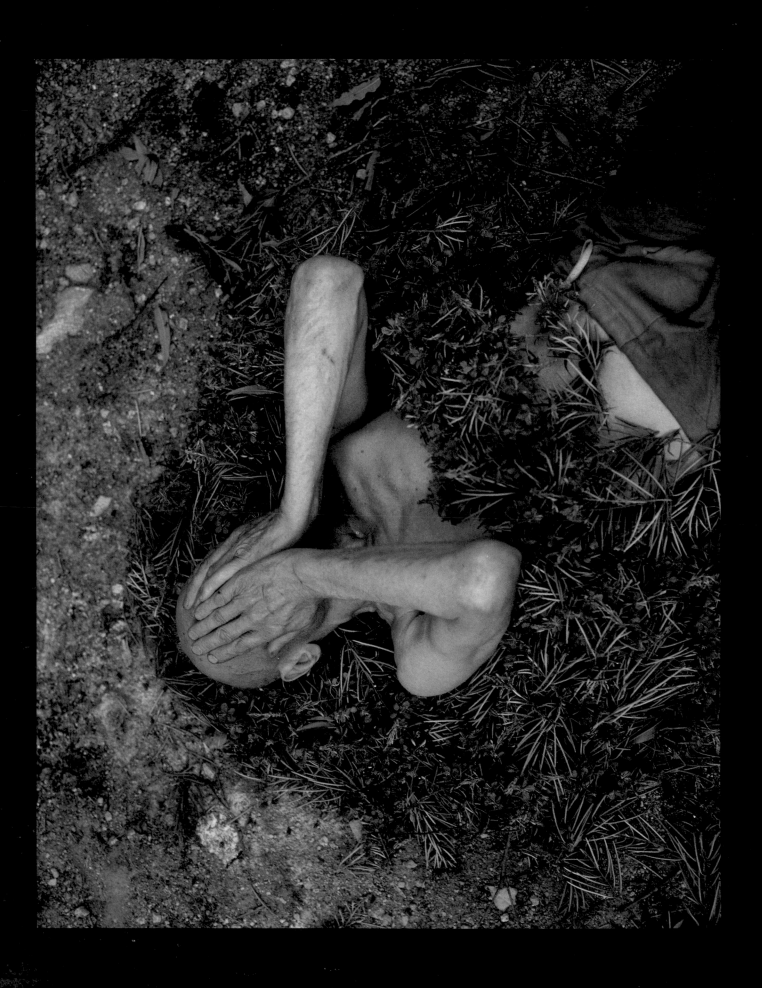

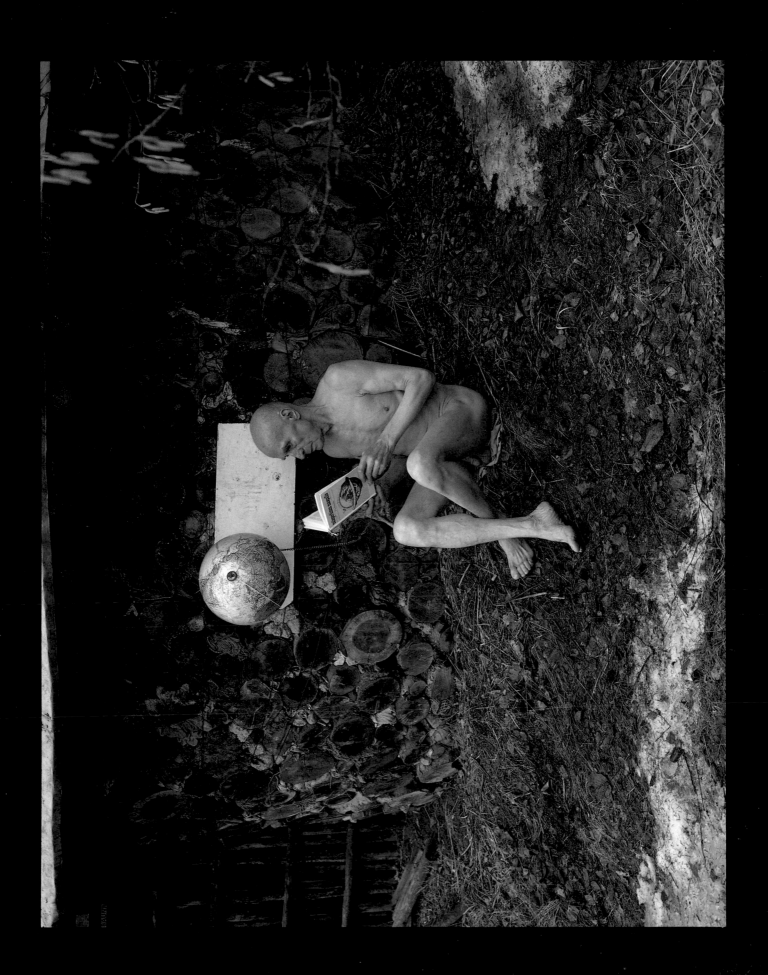

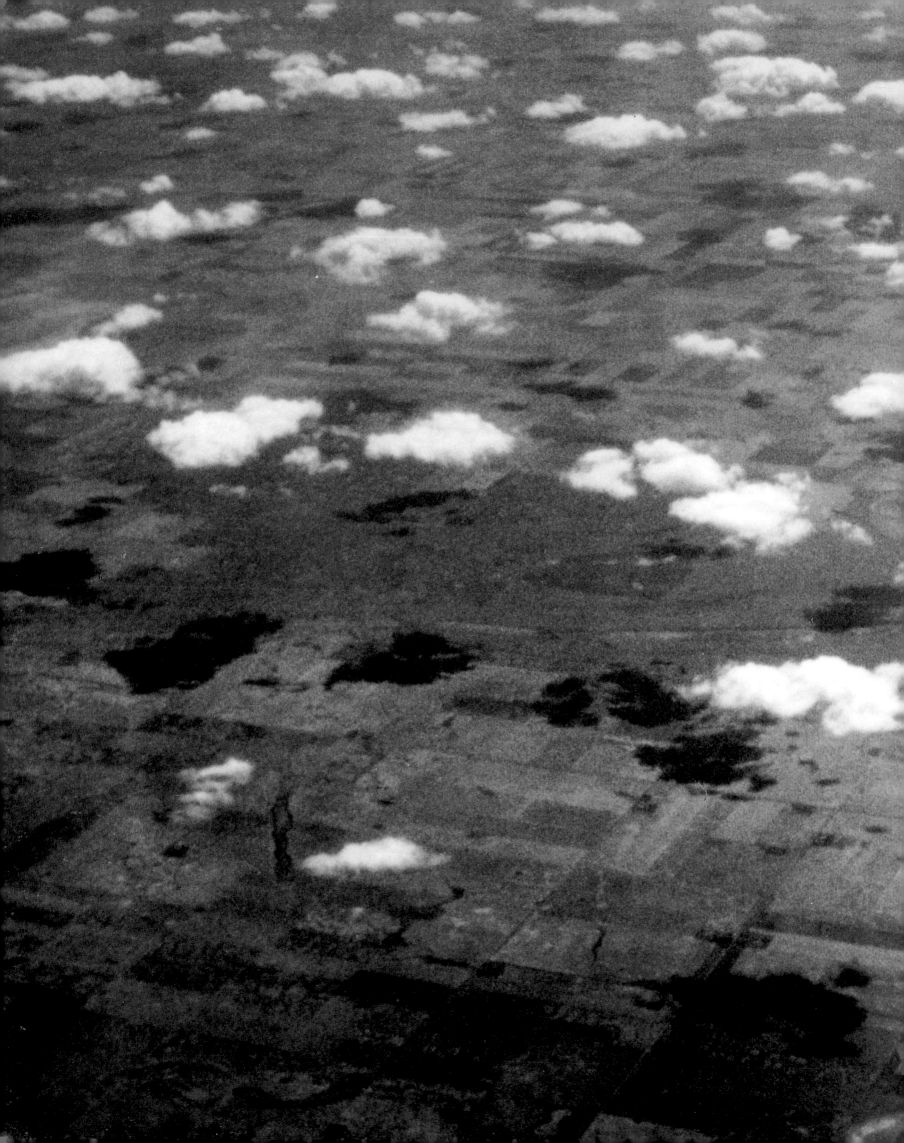

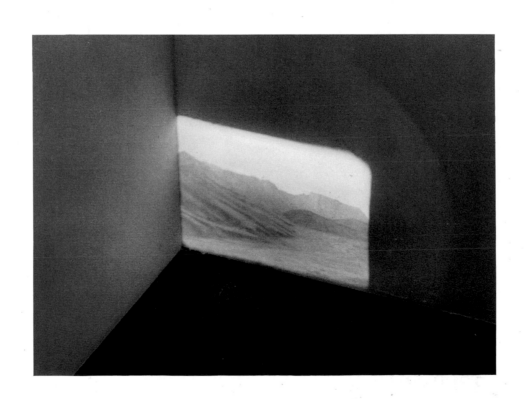

There are no ~~only~~ fragments where there is no whole.
white-noise hiss imperceptible airflow trace odors of

I don't say map, I don'
stress and hustl

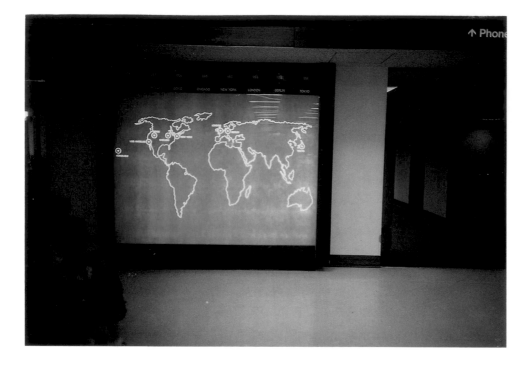

elsewhere and otherwise destinations always approached,
mergers and acquisitions capital costs hospital regime

never achieved boulevar
simplify and minimiz

ay territory. institutional façade brightly lit atrium half-lit tubules
ndless corridors blind turns infinite deferral bright image of displacement

r intestine? containment containment and control vagina or birth canal?
ıfantilize total surveillance total control every module repents of meaning

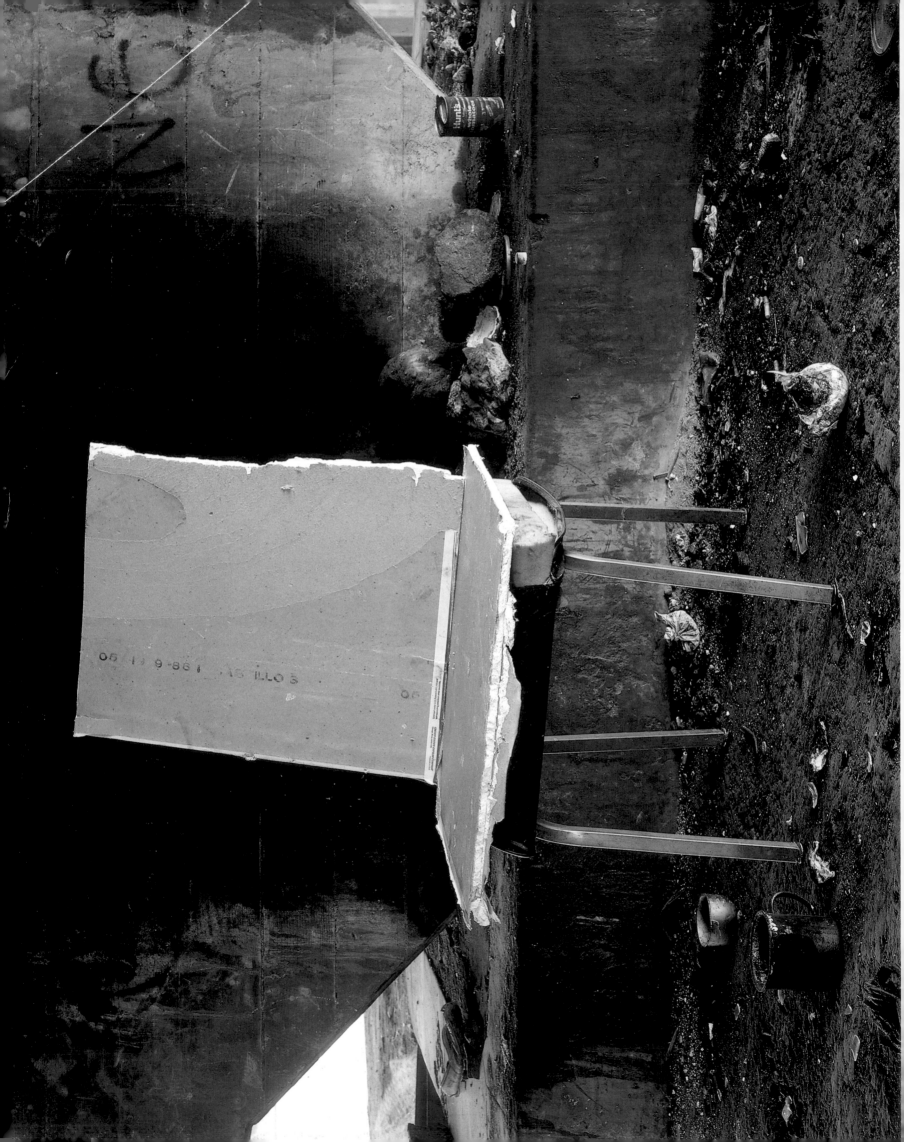

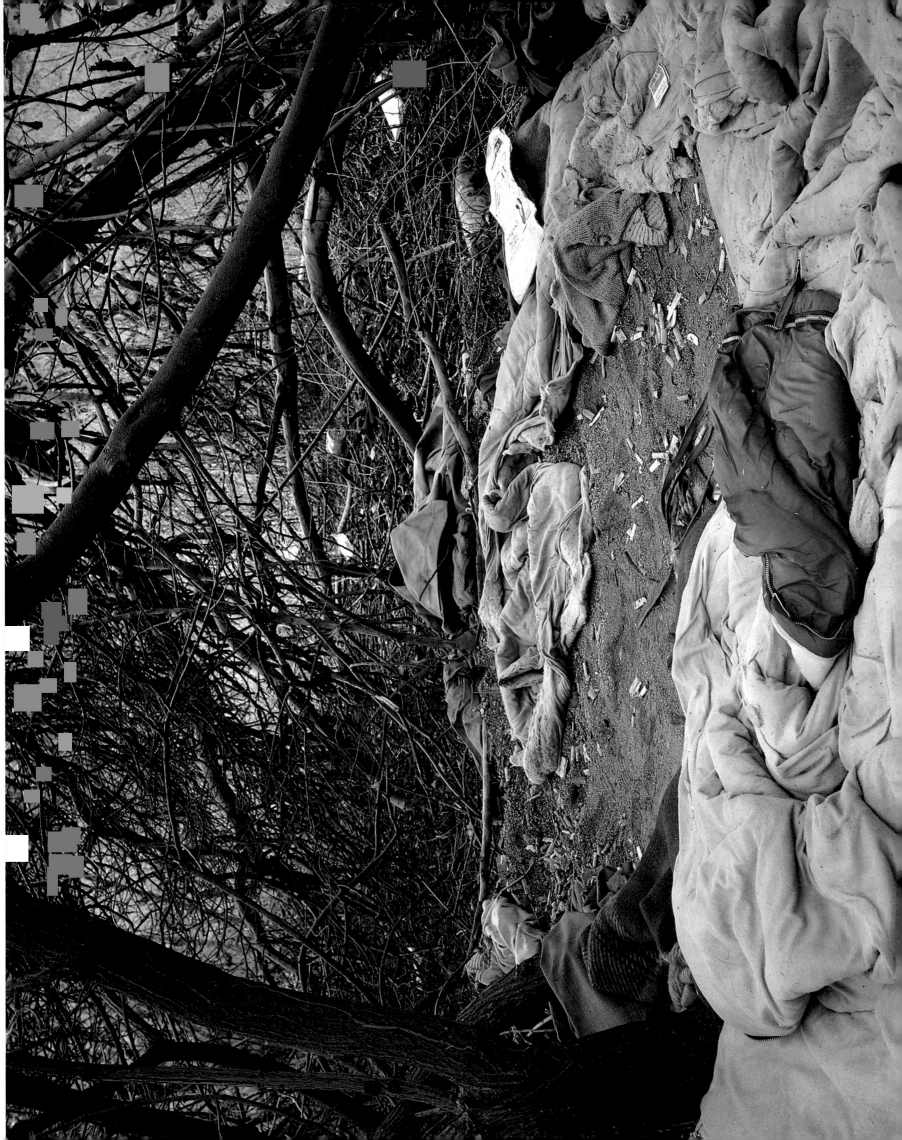

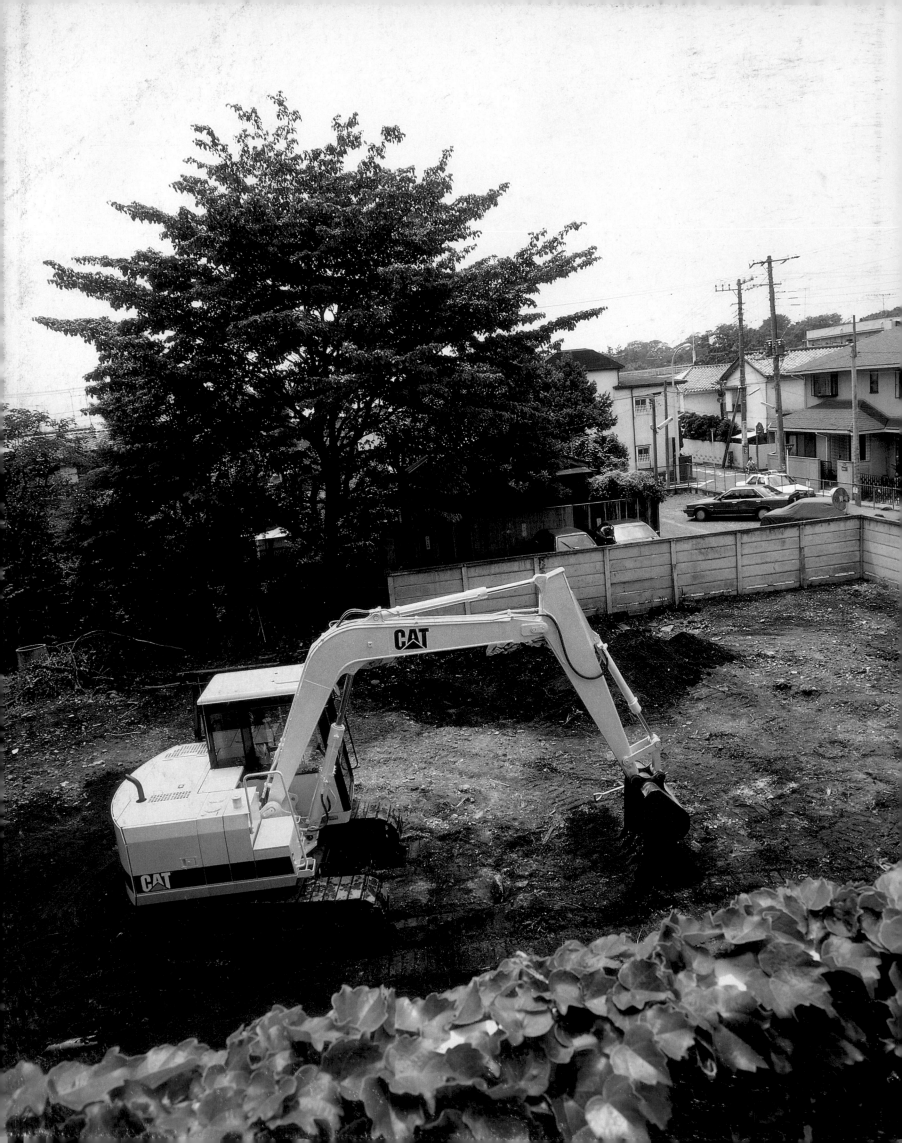

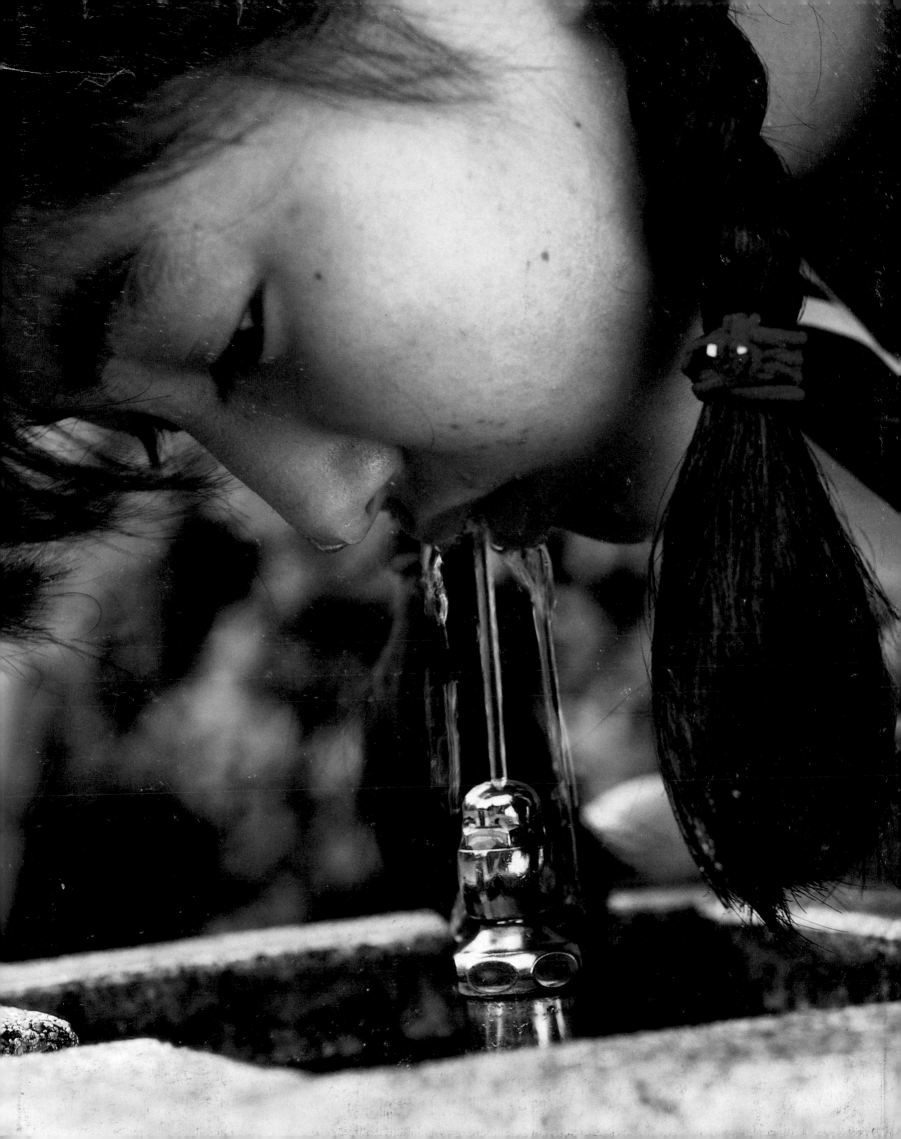